髹飾風華

王度歷代漆器珍藏冊

Emerging Images — The Art of Lacquer Ware

The Wellington Wang Collection

展出時間：2005.9.17（六）～10.21（五）

展出地點：國立國父紀念館　中山國家畫廊

國立國父紀念館

王度所藏漆奩漆器

器當為

王孝先生喫弟逆珍字曰「從吾所好」，蓋
賢者如古鯆求，凡上溯遠古，降及輓近，一切可觀
賞雅致者，無不羅而致之睫下掌中。而漆盒瓷瓶、
頃亦將有真版刻。諸廓郷凡有「撫芝撼栗」持拘
棹漆之切，由事蓄美。賢者所藏，以羽觞最為巧，
獨臻眾善琉璃之美，無謏嘩之色已。最為美
坐器，無弁妝法於此云。甲申秋言
臺孝陳心波考年八十有五

目　錄
CONTENTS

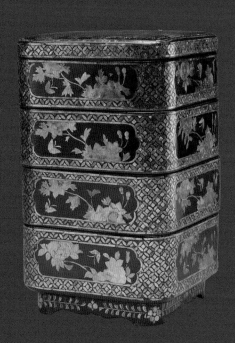

館 序

　　古之王度，中國收藏家也；今之王度，更是個國際知名大收藏家。王度先生收藏品之多，無人能及，收藏背後的故事也多，難以盡書；再加上他為人豪氣、爽快應事，人稱「王大哥」。由他本人推出的展覽不斷，尤以國立歷史博物館以及本館最為常見，今年有幸邀得王先生將他多年珍藏的漆器文物在中山國家畫廊展出，實屬難得。

　　漆器是中國土生土長、歷史悠久的工藝美術品。將漆塗在各種器物表面所製成的日常用品及美術工藝品，就是通常所稱的「漆器」。生漆是從漆樹割取的天然液汁，用它作塗料，有著耐潮、耐高溫、耐腐蝕的功能，又可調配不同色漆，兼具裝飾華美、色彩絢麗的審美功能。

　　根據考古學家的發現，早在七千年前的河姆渡文化時期，中國已出現漆器。商周時期，漆器的優點越來越被社會大眾所認識與接受，漆工藝也因此獲得普遍的發展及提昇，並在日常生活中逐漸取代了青銅器皿。漢代宮廷更專設「東園匠」，製作大量的漆器供宮廷使用。及至宋元明清，漆藝發展達到了相當高的水準。元朝是中國漆器發展史上的輝煌階段，尤其雕漆工藝大師張成、楊茂最為出名，他們的刀法深峻、風格瑰麗，當他倆創作的漆器精品傳到日本時，日本美術界讚為「誠無上之作品」。到了明代，因著技法、紋飾的變化，更見多姿多彩、紛華不可勝數的景象。清代漆藝承續前朝，在全國各地繼續發展，尤其乾隆時期最為鼎盛，真可謂「百工炫巧爭奇，嚴謹細緻」。

　　綜觀中國古代的漆藝發展，無論是造型、花紋、裝飾，均見精美絕倫之意境，也因此在世界傳統藝術領域裡佔有相當重要的一席之地；就是在目前的國際藝術市場上，漆器精品也同樣受到投資收藏家的關注與青睞，特別是歐美藝術收藏家最為著迷。

　　此次展覽，展品琳瑯滿目、品類繁多，都是王度先生精心的蒐藏成果，這批展品相當珍貴並值得欣賞。在此感謝王先生慨允提供，也要感謝本館辛苦的工作同仁。展出前夕，特為之序。

<div style="text-align:right">

國父紀念館 館長　張瑞濱

</div>

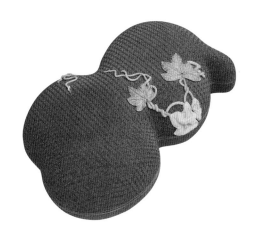

兼述中國漆器的發皇與風華

國立歷史博物館研究員兼副館長

黃永川

　　如同以China（中國）一詞爲瓷器取名一樣，外國人也以Japan（日本）做爲漆器的稱呼。不錯，日本人喜愛漆器，製作漆器，給人一種生活在漆器文化民族的印象。

　　　　然而，從史料考察日本漆器，雖有六五〇〇年（即繩文時代始）的歷史，但學者多以爲係源自中國大陸。其後漆藝的發展無不以中國爲馬首是瞻。——現今世界最古老的漆器爲發現於浙江河姆渡遺址的朱漆椀，證明在七千年以前的中國已使用漆器；其後各代踵事增華，技術翻新而名揚國際，應是最有資格被稱爲CHINA的中國最早且最具民族特色藝術工藝之代表。

　　漆器是以天然的漆脂調合礦物質顏料漆飾而成，胎體輕，色澤溫潤，有強化、防護、防潮、防鏽、防蛀、絕緣、美觀等優點。用途甚廣，小至盒、匣、觴、奩、盤；大至架、櫃、棺、佛像，布袋戲偶均使用。胎有木、竹、布、陶瓷、金、皮、錫等，早期以木胎爲主。而漆樹，明李時珍說「高二三丈、皮白，葉似椿，花似槐，其子似牛李子，木心黃，夏六七月刻取汁液」。產地以四川、湖北、湖南、福建、浙江、河南一帶爲中心，漆汁爲無色透明液體，內含漆酸成分，接觸空氣後凝結變黑，堅如金石。我們的祖先早先用來作爲日用品的粘合劑、防護劑，並進而加工煉製，增添色料，施以各式髹飾、繪畫、雕飾等手法，形成形形色色的工藝產品。

　　一九五五年江蘇吳江的良渚文化遺址中發現了漆繪陶杯，五九年又發現了棕地黃紅兩色漆繪黑陶壺，距今有六三〇〇年歷史，其後在江蘇馬家浜文化、遼寧、山西等地均有紅、黑、朱等距今四千年左右的漆繪木器之發現，而浙江餘杭更發現一件嵌有玉的高柄朱漆，說明了史前時代我國工藝的高超水準。

　　商代以後的漆器應用相當廣泛而普遍，舉凡盒、觚、鼓、盤，乃至槨板等，其技法有以車鏇成胎而後雕以饕餮、夔紋，雷紋等紋飾而後髹飾朱、黑、白、黃，另鑲松綠石，另有於漆盒上貼以金箔者。其後歷經秦漢、唐宋元明各代踵事生華，種類繁多，各家輩出，如蘇州的蔣回回、揚州的周翥等均爲一代翹楚，而新安的黃成（號大成），更總結了前人的經驗，完成有名的漆藝名著《髹飾錄》。

　　《髹飾錄》分〈乾集〉及〈坤集〉，〈乾集〉討論製作方法、原料、工具及漆工的禁忌，〈坤集〉則講漆器分類與品種。該書將漆器分爲十四個門類，收有品種二百餘品如下：

　　一、質色門：即朱、黑等各類單色漆器。
　　二、紋門：器表不平整的各類細紋漆器。
　　三、罩明門：色漆上加罩造透漆的各類漆器。
　　四、描飾門：用漆或油描繪花紋的各類漆器。
　　五、塡嵌門：塡崁貼金、螺鈿、平脫、金銀、玉石之類的各種漆器。

六、 陽識門：用漆堆起花紋的各類漆器。

七、 堆起門：用漆灰堆成突起紋飾的各類漆器。

八、 雕鏤門：以刀雕刻花紋的各類漆器。

九、 戧劃門：刻劃花紋後填以金銀彩色的各類漆器。

十、 斒斕門：兩種以上紋飾相互交合的各類漆器。

十一、 複飾門：於色漆地上結合各種紋飾的各類漆器。

十二、 紋間門：戧劃門摻和填嵌門技法的各類漆器。

十三、 裹衣門：胎骨上貼以皮革、絹、紙的各類漆器。

十四、 單素門：一髹而成的簡樸漆器。

　　清代的各地漆藝逐步形成地方特色，如北平的雕漆，揚洲的螺鈿，百寶嵌，福建的脫胎等，宮廷內則設立造辦處漆作，從事漆藝之生產，作品細緻盛於前代，惜漆色鮮紅，刀痕顯露，繁縟而纖細，稍乏莊重渾厚之感，卻具時代特色。

　　王度先生收藏雜項器物甚豐，漆器亦自成系統，傾攜所藏於國父紀念館展出，從其藏品幾可概括古代漆藝之成就，除敬佩外，特述數語，聊資引介。

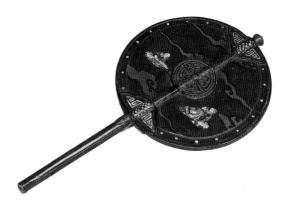

自序

　　本書收藏了我首訪北京故宮博物院後，十年來蒐集的五、六百件漆器中，我認為最有趣味的精品。

　　談到漆器的蒐集與愛好，為什麼？那要從我第一次參觀北京故宮的經驗提起，因為那時候我印象最為深刻的，便是北京故宮博物院內收藏琳瑯滿目的漆器，真叫我大開眼界，也讓我一直以為中華歷史文物最精美的好東西，都在台北故宮博物院的印象，有了某個角度的修正。北京故宮的館藏漆器之所以傲世，我覺得第一個原因是，台北故宮當時匆促東遷，相較於銅、瓷、玉器的燦爛，很顯然元明清三代看似寶光內蘊的漆器就比較遜色，因此多數就留在北京的故宮，沒有搬遷，反而替後來漆器展出的光華再現，留下世紀伏筆。

　　其次在六、七十年代，因為文化大革命十年動盪，大部分中國大陸文科精英人才，在教育養成的階段，就投入了比較不涉政爭的考古科系中。而考古項目裡，有段時間又集中人力於古墓古物的發掘上，因此而揭開了高古漆器在上古文明遺產中，以絕代風華之姿橫空出世的序幕。

　　看過了北京故宮漆器精品的多樣風貌，不只讓我感到驚艷，更興起返台後展開蒐集的念頭。因為多年前在台灣，雖然有不少大陸新出土的漆器流傳過來，也有少數藏家留心上手，不過由於當時坊間對於大陸的考古資訊缺乏，了解出土文物價值的朋友少，漆器也因此而不是顯學，下手收藏者不多；這就使我越發感到如在罕有人跡的山中行走，雖然寂寞，卻也因此有靜靜收集鑑賞的一種樂趣。

　　在中國古代的工藝文物發展過程中，漆器可以說是演變的相當曲折起伏，更有戲劇性效果的文化了。它的年代比我們一班人所認知的中華五千年歷史，還要早了兩千年；遠在七千年前的新石器時代，浙江餘姚河姆渡文化的先民，已經在使用厚木胎為底的髹漆碗器了，直到今天，福州、揚州的漆器仍在工匠精益求精下大放光彩。我們中國人是世界上第一個使用漆器的民族，在七千年歷史的長河裡，始終把漆器當成實用和鑑賞兼備的生活用品，它的形式豐富，從鼎、盤、盒、壺、碗、瓶、爐、櫃、箱、座，到屏風、傢俱、筆、硯匣等，無所不包，以致於翻開漆器史，就像翻開我們老祖宗的生活史。

　　漆器在技藝發展上的演變，更是豐富多樣，從宮廷到民間，它的技法代代推陳出新，各具風貌特色，也就使得蒐藏過程，逸趣橫生。

　　六、七千年前的新石器時代，漆器是厚木胎骨，色漆直髹木胎；到了商周，已成特有體系，漸次取代銅器，成為時人最愛用的器物。高古漆器近年來以戰國漆器出土最多，其製作精美、保存如新、最叫現人嘆為觀止。漢代漆器造型以呈多樣，紋飾神奇，色彩多樣斑爛，風格華麗。西漢時皇帝常以宮廷御物漆器，賜賞國內外。之後遼代，以金包漆技法，創出特有華麗風格。可見漆器當時是上流社會非常流行的時尚精品。

　　宋代漆器累積濕薄木片，膠貼成型，刷灰打磨，髹飾色漆。堆漆、填漆、描漆、金素彩並陳，宋漆年款、產地、工匠名具在，明確指陳出處，尤其增加了許多收藏趣

味。另外兩宋素色無紋漆器，與瓷器造型融合發展，製胎工藝突飛猛進，簡約成風，自成一格。

元代厚塗深雕的雕漆突起，剔紅雕紅漆、剔黑雕黑漆、剔彩雕彩漆、更疊出現色漆的剔犀，刀法圓潤，堆漆肥厚瑩華，每一件作品的完成往往要經年累月，氣韻生動，具有劃時代的意味。

到了明、清，漆器使用多種技法髹飾，千變萬化，逸趣橫生，許多藏品迄今看來，寶光潤色，尤其賞心悅目。

從漆器發展，正可以見證中華民族在文化藝術上旺盛無窮的生命力，而這，真是文物收藏中最有趣的一個領域了。

此次展覽，首先感謝國父紀念館張館長瑞濱、曾副館長一士，提供多方協助，才得以完美展出。更感謝秦孝儀院長，百忙中為我題字寫序。最辛苦的是國父紀念館展覽組梁主任及尹德月小姐、彭婷婷小姐和全體同仁。還要謝謝我的好友，國立歷史博物館黃副館長永川、國立故宮博物院器物處稽處長若昕、李慶平夫婦、洪三雄夫婦、呂台年夫婦、于志暉夫婦、葉珠英小姐、陳慶隆夫婦、林振祥先生，王金珠小姐，另外感謝為此書趕印的郭士鳳小姐及其家人，更加謝謝我的太太及眾好友們的大力支持，謝謝大家。

知足！惜福！感恩！喜捨！再謝謝大家！

王度
2005.9.

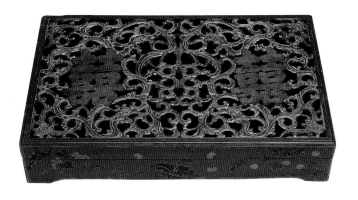

漆器的材料、工具、工序與漆工藝的分類

國立故宮博物院器物處處長
嵇若昕

所謂漆器，簡言之是指經過髹漆的器物。漆可分爲天然漆與人造漆，人造漆是化學產物，是隨著西風東漸傳入中國，此處僅討論天然漆。天然漆是漆樹所分泌的樹脂，呈灰白色乳狀，可以直接髹塗器物，此乃生漆。加工精製後得半透明漆、黑漆及各種色漆，俗稱熟漆。漆膜以水經「吸氧方式」硬化發酵後乾固，堅硬耐久，附著力強，能抗強酸與強鹼，又具美觀作用，而且中國是漆樹的原產地，漆器工藝遂在中國萌芽、發展，後並東傳日、韓兩國，南傳中南半島諸國。

先秦典籍中曾一再述及漆器工藝，《尙書・禹貢》、《周禮》、《禮記》、《詩經》、《春秋》、《莊子》、《韓非子》等書中皆曾談論上古的漆器工藝，從這些典籍中可知當時漆工製品已相當完備，漆汁可用作美化劑、保護劑或膠黏劑。[1] 除在這些典籍中可窺得上古漆工發展概況，近百年的科學考古發掘工作，也爲古代漆器工藝的發展歷史，提出強而有力的實物例證，這些不在少數的實例默默地道出中國漆器工藝輝煌燦爛的發展史。

由於漆器材質特殊，故有獨特的製作工序，而且漆器往往依據製作方式分類，故在討論中國漆器工藝發展史之前，需先稍微了解製作漆器的材料、工具與工序，並且進一步了解其分類之梗概。

壹、製作漆器的材料、工具與工序

一、材料

1、漆

漆器是表面髹塗漆液（或稱漆汁）的器物。古人用天然漆液（簡稱天然漆，也稱爲大漆，以示尊貴），價格高昂，今人用化學油漆代替，價格低廉。漆工藝所談的漆器是用天然漆液髹塗的器物。這種天然漆液爲漆樹（Rhus Vernicifera）分泌出來的天然樹脂，呈灰白色乳狀脂液。漆液附著力強，髹塗在器物表面，一經乾固後非常堅牢，能耐酸、耐熱、防腐，故而埋入土中數千年前的漆器，往往器胎腐朽，漆皮卻能留存。

(1) 漆樹

漆樹爲高可達六公尺的落葉喬木，有奇數羽狀複葉，果實可製蠟，核可製油，樹皮有灰白色斑癥，樹幹可作鐵路枕木，經久不腐。

中國是漆樹的原產地，朝鮮、日本、越南等地的漆樹乃從中國移去，台灣苗栗、

①索予明，〈先秦典籍中所見的三代漆工〉，《中國漆工藝研究論集》（台北：故宮，民國六十六年八月初版），頁一至一二。

南投等地也種植漆樹，乃自越南移植而成，所謂安南漆樹。漆樹的人工繁殖以分根法生長較快，種子法則可以大量繁殖。漆樹成熟年齡約四至十三年，視海拔高低、土地肥瘠、溫濕度及栽植法而異。台灣漆樹四年可採，大陸則需十年上下方能成熟，但漆液之品質與好壞與成熟時間長短成反比。

漆樹皮下有漿管系統，管溝內含漆液，用刀在樹皮上割開一條斜口，達漆液溝為止，用蚌殼或半片帶節竹筒，把無節的一端削尖，插進樹身斜溝下，讓灰白色乳狀漆液慢慢流出，積聚在有節的一端。一般是下午割口，第二天早晨日出前收漆。台灣多在當日清晨割口，日出前收漆。所割斜口應為樹身周圍三分之一長度。同一樹幹可以割開二至三條斜口，每條中間要有六十公分左右的間隔，漆樹才不會受傷。每年割漆採漆液時期為盛夏，可連續割取一個月到五個月不等，台灣可割取五個月左右。

(2) 生漆與熟漆

漆液由漆酚、含氮物質、樹膠質、水分及微量的揮發酸組成，漆酚是漆液中最主要成分，約佔65-78%，漆酚含量越多，漆質越佳。但是漆酚為一種有毒性的物質，接觸到人，雖無生命危險，但半數以上者會有嚴重皮膚炎，少部分人會不支倒地，大概四十天左右，會結痂脫落痊癒，並可終身免疫，一般人稱之為漆毒。含氮物質是一種蛋白質，含有酵素，能促進漆酚的氧化，使漆液乾燥。

直接自漆樹採下的漆液應貯存於木桶內，不能用金屬貯器，以免發黑，並用質地緊密的皮紙，或黑色玻璃紙緊貼漆面，不使有氣泡殘留，否則漆液就會藉空氣中水分吸氧硬化而發黑起皺。木桶內需預置少許樟腦，可以防止漆液變壞。

漆液經離心機器或手工絞濾去雜質者為生漆，或稱淨生漆。生漆經過機械攪拌，日曬或紅外線加溫，調節水分，促使漆酚活化，漆分子氧化聚合，成為熟漆，或稱精製漆。

熟漆漆膜自然乾燥的環境以在24±3℃，相對濕度在85%最合適，可得美麗光亮的硬膜。漆液初採時是灰白色，遇到空氣氧化為深紅、紅褐色，鬆塗乾固成膜後轉為黑色。

熟漆主要有紅骨推光漆、透明推光漆、快乾漆與油光漆。紅骨推光漆是選擇色澤較明淡的生漆，兌水二成左右，機械攪拌後，日曬或紅外線加溫，繼續攪拌，使水分在30℃至40℃的溫度中緩緩蒸發，漆液由灰白色轉向半透明紅棕色便成紅骨推光漆。透明推光漆需精心選擇生漆，長時間攪拌（有時十天以上）便成透明推光漆。若精選生漆，多兌水（約三成），長攪拌（七天至十天以上），不加溫或最後短時間加溫，精濾後充分靜置，便製成快乾漆。若選擇燥性好的紅骨退光漆，與明油或混合坏油（見下文：「油料」）調和即成油光漆。若將各種顏料兌入各類熟漆，即成各色推光漆、透明漆、薄料漆、油光漆。透明推光漆通常簡稱透明漆。

(3) 灰漆

將生漆或油、血或膠調和粉質材料成糊狀者，即是灰漆。漆器製作的六道基本中的合縫、捎當與院漆都需要用到灰漆，合縫時的灰漆也稱爲「膩子」或「填泥」，厚抹胎體者稱灰漆，也稱「灰料」、「灰」或「漆灰」。調拌灰漆的粉質材料相當多樣，有磚瓦粉、石膏、石粉、老粉、石灰、土灰、瓷灰、蛤灰、炭粉、角灰、糯米粉、麵粉、鋸木粉等等。調拌灰漆的膠黏劑有油、漆、料血、膠等。料血由豬血加工而得。膠用動物膠。漆工另有所謂「凍子」，即是一種可塑性強的灰漆。

2、油料

經過熬製的植物油乾性慢，光澤好，兌入漆中可以調節漆膜的乾燥速度，提高漆膜的光澤度。髹飾用油選用已經過練製的桐油（即「明油」）最好，亞麻油、梓油、蘇子油等混合煎熬，得混合坯油，入漆亮度稍差。

3、色料

漆工所用的各色顏料是一種不溶性的微細粉末，入漆除賦予漆膜顏色外，還能增加漆膜遮蓋力，阻止紫外線穿透漆膜，延緩漆膜的老化。顏料有透明、不透明、半透明之分。礦物性顏料多不透明，植物性顏料多透明，透明顏料才能入透明漆。不論何種顏料，入漆前均要仔細篩選、研磨，用少量明油浸酥，研磨至不見細微顆粒、色澤盈亮，方可入漆。

一般而言，生漆自然乾固後，因氧化而發黑，自是黑漆，欲漆色正黑光亮，則可在透明漆中加煙黑粉作底漆，古代漆工有在推光漆中加鐵鏽水得正黑漆，近代則加氫氧化鐵，原理相同。

朱漆的紅色取自硃砂，硃砂是天然礦物，成分是硫化汞，但質不純，通常用經人工練製的銀硃入漆，調出上等朱漆。

黃漆是在熟漆中調配石黃、雄黃、雌黃等，《本草綱目》的〈金石部‧雄黃〉載：「雄黃又名石黃。……今人敲取石黃中精明者爲雄黃，外黑者爲薰黃。」至於雌黃，《本草綱目》稱：「生山之陰，故曰雌黃。」又稱：「石氣未足者爲雌，已足者爲雄。」其實，石黃、雄黃、雌黃的化學成分都是三硫化砷，成分純雜不同，顏色便有深淺差別，而有石黃、雄黃、雌黃之分。大約古人稱顏色發紅而結晶者爲雄黃，色正黃而不甚結晶者爲雌黃。

綠漆舊名綠沈漆，乃漆中調入石綠，石綠是銅的化合物，故而是一種礦物性顏料。清代內廷漆匠用廣花與石黃調綠漆，清末北京漆工則用一種外國藍料（稱毛藍）和石黃調配綠漆。「沈」字乃形容詞，如在水中，光澤明亮。若在漆中調入石青，可得青漆，石青也是一種銅的化合物。

紫漆則是黑漆與朱漆互調，亦是在生漆中調銀硃而得。

褐漆是以朱、黑兩色漆調配，若加綠漆，可配盛茶褐色漆。

白色漆不能用漆調，需用油調，明油調韶粉即成白色漆。韶粉即鉛粉，因是廣東韶州的特產，故名。

前述顏料不入漆調，而用油調，即是各色淺而妍的色漆，「質色類」漆器的「油飾」漆器即是用這類原料。

金漆（銀漆），有貼金（銀）、上金（銀）、泥金（銀）之分，貼金（銀）是在未乾透的漆面貼金箔（或銀箔）；上金（銀）是先將金箔或銀箔三數張放入銅質筒內揉碎，再輕篩在未乾透的漆面，金（銀）色較貼金（銀）亮麗；泥金（銀）是先將金箔（銀箔）調膠研磨成粉狀，濾去膠水，前後最少三次，方能得細金粉，再用上金（銀）法輕篩在未乾透的漆面，泥金（銀）之色厚足耐久，最考究的漆器方使用。由於金料昂貴，金箔、泥金之上往往罩透明漆。而且因為價昂，漆工往往不用真金箔，而是用銀箔燻成「選金箔」，若在銀箔或錫箔上罩透明漆，能有金漆效果，漆工常用此法，以降低成本，色澤不如真金。

4、胎體

漆器的胎體以木最多，但是藤、竹、篾（竹、木、藤等之編織）、皮、銅、錫、金、銀、陶瓷皆可做為漆器胎體，在《髹飾錄》楊明的註解中所提到者還有凍子胎、布心紙胎、重布胎等等，並且說；「各隨其法也」。凍子胎即是用可塑性強的灰漆直接製胎，布心紙胎是用漆或灰漆將若干層布糊裱在一起，外面再糊紙：重布胎即是古人所稱的夾紵胎，詳見下文〈漆工藝分類〉之「夾紵類」。

5、嵌飾料

早在新石器時代晚期，距今大約五千年前的良渚文化先民已知在漆面鑲嵌玉粒為飾，從此開創中國漆工藝中相當重要的鑲嵌漆器，《髹飾錄》書中所提到的鑲嵌漆器類別有「填嵌類」的螺鈿漆器、襯色鈿嵌漆器、嵌金漆器、嵌銀漆器、嵌金銀漆器、「雕鏤類」的鐫鈿漆器、「斒斕類」的百寶嵌漆器，以及各種用兩種或兩種以上技法組合的其他「斒斕類」、「複飾類」與「紋間類」漆器，名目相當繁多。

各類美麗的玉石、金屬、蚌片、牙骨角、玻璃等等都可以作為漆面的嵌飾料，這些材料價格有昂貴者，也有平價者，總依所做漆器的價格檔次而定。近年有當代漆藝工作者在黑色漆面鑲嵌白色蛋殼片，黑白對比，煞是雅麗。可見得嵌飾料並無限制，各隨其用。

二、工具與設備

「工欲善其事，必先利其器」，《髹飾錄》一書分乾坤兩集，共十八章，作者黃成將講論漆工所需的材料、工具、設備等於乾集，而將漆器的類別與作法置於坤集，可

見得他重視漆器製作的材料、工具、設備。

製作漆器所需的工具，從採取漆液、製胎、髹塗、蔭乾等過程，各有其工具，並依從事者個人之習慣，有其個別的工具，此處僅介紹基本工具。

採漆之時，需割刀割開斜口，蚌殼或小竹管收取漆液，竹、木桶、陶瓷、塑料之盆、缽等貯存生漆。其後需攪漆盤、攪拌機等製漆，篩籮、布、皮紙、絞漆架等濾漆。

製胎之工具則各依其材而不同，木胎需木工工具，如鋸、銼、刨、斧、鑿等，另有鏇床可作機械式的車、鑽、鏜等工作。

髹塗之工具相當複雜，略述如下：

漆刮：大、中、小不等，其功能有挑漆、調漆、調灰、刮漆、刮灰、刮除灰漆的顆粒和粉塵、刺破剛髹塗漆面的氣泡、挑去飛塵和起線、起花、撥漆用。

修補刀：修補、起線、堆花等功能。

灰刷：大、中、小不等，上灰或刷去浮灰用，刷毛需長而硬。

染刷：染色和渲染粉畫色用，刷毛需軟而含水。

漆刷：大、中、小不等，髹漆、消泡、起花用。

器胎打磨工具：包括各號砂紙、砂輪、磨石、木炭等等，需嚴格區分粗細，分別打磨不同質材的胎體。打磨機可打磨商品類漆器。

漆畫筆：排筆用於大面積渲染和貼金（銀、錫箔等），敷掃色粉；羊毫筆抹彩，狼毫筆拖線打界，勾勒樹石；鼠鬚筆鉤細線；油畫筆用於揜彩。

色碟：濡筆與調色用。

研缽：少量研磨色漆用。

鑷子：夾金（銀、錫）箔、蚌片等嵌飾片用。

細竹管、絲棉等：敷灑金（銀）粉（箔）用。

雕刻刀：作雕漆、鎗劃、嵌飾用。

手弓：鏤、鋸蚌片、牙、木、石等嵌飾片。

退光材料：磚灰、刷子、鹿角粉、細碳粉等等。

推光材料：牙粉、老棉花、布、綢、各號細砂紙、拋光膏、上光臘等等。大件漆器可用拋光機。

蔭室是漆工最重要設備之一，熟漆漆膜自然乾燥的環境以在24±3℃，相對濕度在85％最合適，這種特殊的乾燥作用，使得髹塗過漆液的器物陳放在普通乾燥空氣中，反而不易乾固。蔭室就是一間密不透風的房屋，室內需時常潑水，以保持潮濕。漆器放置其中，因吸收水分中的氧而逐漸乾固。蔭室以選用地下室最理想。蔭室中需有棚架，棚架需是活架，可上下紛陳、翻轉，因為漆器放置蔭室中待乾過程中，必須時常

翻轉一下，器表髹塗的漆液才不會因往下流聚，而有厚薄不均勻之病。但因漆液未乾，翻轉時不可直接碰觸漆面，故需有牢固的棚架以利工作。

三、工序

漆器製作基本上分成六道工序，即捲榡、合縫、捎當、布漆、垸漆、糙漆，但是完成六道工序並不代表漆器製作結束，尚有口漆工序，漆器紋飾等變化往往於此工序中表現。茲分述如下：

1、捲榡

捲是將木條圈製成圓形器皿；榡是尚未髹飾的器皿，即胎體。捲榡是製作木胎漆器，利用木片易彎性能，圈繞成圓形或弧形器物。這是成熟期的製胎方式，先民製胎，從整木斫製、雕製、剜製，逐漸發展出木片拼接、圈疊成形，《髹飾錄》為明代中葉漆工專書，述及器胎之製作，僅討論木片圈疊，此處借用該書名詞，以泛指漆器基本工序的第一道工序-器胎的製作，除了木胎、竹胎、篾胎、皮胎、金屬胎、陶瓷胎外，還包括凍子胎、夾紵胎等等。近來國內有漆藝工作者不用一般質材製胎，而直接以稠漆堆出器形，取名「堆漆」，與《髹飾錄》所謂「堆漆」漆器不同，前者乃以漆或漆灰堆疊出紋飾，後者則逕採稠漆堆疊出器形，其製胎方法倒與《髹飾錄》中的「凍子胎」相類。

2、合縫

器胎製成，將各零件（包括底板、側壁板等）黏合，夾緊固定待乾。古代漆工合縫時用生漆與膠、灰調製成法漆來黏合，近代業界製胎多僅用膠黏。

3、捎當

器胎經過合縫工序，往往接口處仍有小縫隙，或者胎骨質材本身有裂縫或節眼，需用刀刮剔後填以法漆；如果裂縫、節眼太深，法漆中可加木削或絲、麻、棉絮，然後通體刷生漆，是為捎當工序。

4、布漆

器胎經捎當後，在表面糊裹一層織品，講究者純用綢或夏布，次一級者用麻布，最節省者用紙或舊麻袋。布漆工序的作用有二：一是漆器完成後，器表完全看不見胎質的紋理（例如木紋）；二是可使胎骨結構不易鬆脫。

5、垸漆

《說文》：「垸，以漆和灰而髹也。」垸漆就是在完成布漆工序後上灰漆。灰漆不是一道即可，先上粗灰漆，二上中灰漆，最後上細灰漆，在中灰漆與細灰漆之間要用灰漆做起器物的稜角，補平竊缺。上完細灰漆後，若紋飾需要突起一些線條或浮雕效果，需在此時用細灰漆堆起。

6、糙漆

糙漆是在完成垸漆工序的器胎灰漆面髹塗黑漆，此時的黑漆是用半透明漆調入黑灰。講究者糙漆三道，也有一糙而成者。每糙一道，皆需打磨、乾透後髹塗第二道，日人謂之下塗、中塗。

7、 麴漆

六道基本工序完成之後，漆器基本已成器，只等待最後的加工－麴漆，日人也稱爲上塗。漆器的髹飾部分都在麴漆這時完成，因爲麴漆技法的不同，產生不同的漆器品類。漆器的分類往往依據不同的髹飾技法，而有不同的名目。《髹飾錄》中依技法劃分出十四門類，兩百多種品目，隨著時序的推移，近人根據傳統技法，也有所創新，「漆畫」即是一項新興的品目，更是一項「新興的畫種」。

貳、漆工藝的分類

漆工藝通常依其器表裝飾技法而分類，茲以明代漆工黃成《髹飾錄》的分類爲主，參酌歷代曾盛行的夾紵漆器與近代新興漆畫工藝，分類如下：

一、質色類

即純素無紋飾之素色漆器，其色澤有黑、朱、黃、綠、紫、褐、金（包括銀色）等等。黑漆是天然漆髹塗器物，乾後自然呈色，《周禮》賈注：「凡漆不言色者皆黑。」 其他色漆各有調配之方，若用桐油調色料後髹塗漆面，也歸此類，並名爲「油飾」。

二、紋麴類

麴漆乃指器表所髹塗的最後一道漆，或稱罩漆、罩子漆，一般皆平滑。紋麴類漆器則是麴漆層有細微凸起的紋理，乃趁麴面之漆未乾透時刷出紋理。

三、罩明類

此類也是素漆之一，但與質色類略不同，即是用無色透明漆作麴漆，底色或糙朱漆，或糙黃漆不等。糙漆是在器胎的漆灰上髹塗灰漆與漆，乃漆工製造漆器的第六道基本工序。灑金、灑銀漆飾亦歸入罩明類。

四、描飾類

即在素漆地上用筆蘸色漆作畫，乾後紋飾略突出地漆，一般通稱「描漆」；若用金泥、銀泥調漆描飾，又稱描金或描銀；若用桐油調顏料，再彩繪於漆器表面者爲

「描油」。皮胎描金罩透明漆者也屬此類。

五、塡嵌類

塡嵌類漆器紋飾（包括嵌飾片）與漆面需平齊。

1、塡漆類，即塡彩漆。依製法不同可分爲磨顯塡漆、鏤嵌塡漆與綺紋塡漆。近有漆藝工作者在漆面刻出凹窊，再塡入其他色漆，其原理與塡漆類似，但紋飾無一定變化，即未似松鱗、片雲，或圓花等，仍可歸爲塡漆類。

(1) 磨顯塡漆，即在先設計好的花紋上，依需要施五彩稠漆（即設文），再髹塗罩漆（即麲漆）。經仔細打磨後，花紋重新顯出，故爲「麲前設文」，乃以繪畫形式爲主幹。

(2) 鏤嵌塡漆，先髹塗地子漆（包括罩漆），再依稿樣刻出凹入的紋飾。接著根據需要將色漆塡入刻痕，直至與漆面平齊，再加打磨，故爲「麲後設文」，乃以雕刻技巧爲骨幹。

(3) 綺紋塡漆，此類是紋麲類漆器的延長，即紋麲後於紋飾凹痕內塡以他種色漆。

2、螺鈿，即在漆面凹刻紋飾，塡飾各類蚌片。截至今日爲止，早在距今三千年前左右的西周，已出現中國螺鈿漆器的先聲。

3、金銀平脫，在《髹飾錄》書中並無此名稱，但有嵌金、嵌銀、嵌金銀三類，今人多稱以「金銀平脫」或逕稱「平脫」漆器。即用金箔、銀箔鏤刻出紋飾，有時尚於其上細划紋理，貼於完成六道基本工序的器表，罩漆後再磨顯出金銀紋飾。五代以後，金銀平脫漆器工藝衰頹，代之以嵌金、嵌銀或嵌金銀漆器，故而《髹飾錄》書中不再有「金銀平脫」之名目，但是這項漆器類目在中國漆工藝史上曾大放異彩，故此處仍沿用之。

4、犀皮，以手、絹、布或其他工具等於稠漆面觸、磨、刻出各式窊斑，然後塡以他種色漆，再磨顯出異樣紋飾，或似松鱗，或似片雲，或似圓花，不一而足。截至今日，犀皮漆器在三國時期東吳大將朱然墓中已出現，至少也有一千八百年的歷史了。

六、陽識類

此類漆器是在已完成的麲漆表面做出凸花，用漆推出紋飾者稱「堆漆」，[②] 用漆灰堆出紋飾者爲「識文」。有學者認爲長沙發現的西漢大墓漆棺上的紋飾，都是用稠濃的

②近來國內有漆藝工作者不用一般質材製器胎，而直接以稠漆堆出器形，亦稱爲「堆漆」，與《髹飾錄》所謂「堆漆」不同，前者乃以漆或漆灰堆疊出紋飾，後者則逕採稠漆堆疊出器形，再採用製作「犀皮」漆器原理刻塡出紋理，其製胎方法倒與《髹飾錄》中楊明註解中的「凍子胎」相類。

厚漆料堆起，玉璧紋上的穀紋，都是用特製的工具將厚漆料擠出作爲鉤邊線，和穀紋高出一層，顯出浮雕的效果，以爲是「堆漆技法之一」。[3]

七、堆起類

此類漆器乃用漆灰堆疊出高低起伏紋理後，又在其上雕琢陰陽向背之紋飾，而且又常再與「描飾類」技法結合運用。

八、雕鏤類

1、雕漆。即在漆器表面雕鏤出浮雕紋飾，僅在漆層上雕刻者爲「雕漆」，可細分爲「剔紅」、「剔黃」、「剔綠」、「剔黑」、「剔彩」、「剔犀」。在單色漆層上剔刻紋飾者爲「剔紅」、「剔黃」「剔綠」、「剔黑」等等，若分層設色，再依據紋飾需要剔刻至所需色層者，爲「剔彩」。「剔犀」則是髤漆時用兩種（黑、朱）或三種（黃或綠）色漆，逐層累積，每層髤塗同色漆若干道，各層色漆厚薄不一，再於漆面用刀斜刻而下，刻出圖案式的鉤雲紋、回紋、重圈紋、蔓草紋等，從斜下的刀痕清晰可見漆面下的色漆線，若朱漆面，則朱間黑線，若黑漆面，則黑間朱線，餘可類推；日人稱這類漆藝爲「屈輪」。宋代出土雕漆器實例以剔犀爲主，明清兩代是雕漆工藝的黃金時代。

2、假雕漆。若在器胎雕刻紋飾或用漆灰堆出紋飾後，再髤塗色漆，即稱「假雕漆」。有「堆紅」、「罩紅」、「堆彩（綵）」之名。

3、鐫鈿。鐫鈿製法與與用料和螺鈿相同，但是螺鈿之嵌飾片與漆面平齊，鐫鈿的蚌片較漆面高突，在嵌飾蚌片之前，先在蚌片正面以浮雕技法雕出高低紋飾。

4、款彩。款彩製法與塡漆相似，但是塡漆的漆面平整，款彩不但用漆塡，也可用油塡，紋飾凸起於漆面。

九、鎗劃類

以尖細銳器於漆面剔刻出細陰線紋飾者，即爲「鎗劃類」漆器，若在細陰線內塡金粉即爲「鎗金」漆器，亦有「鎗銀」與「鎗彩」漆器。「鎗」亦常用「戧」字。至目前爲止，中國的鎗劃類漆器在漢代已發展成熟，最少也有兩千年的歷史。

十、焗斕類

凡在一器上採用兩種或兩種以上裝飾技法者，皆屬此類。若在漆面嵌飾各類寶石，稱「百寶嵌」，亦屬此類，其嵌飾片往往高於漆面。

③沈福文，《中國漆藝美術史》（北京：人民美術，一九九二年五月），頁六二。

十一、複飾類

「複飾類」也是在一器上同時採用兩種或兩種以上裝飾技法之漆器，但與「斒斕類」漆器略不同。前者乃先確定以某一種方法作地子，然後加飾一種或一種以上的裝飾方法；後者並不限於以某種方法作地子。因此，「複飾類」漆器是用漆地來分別，例如灑金地、細斑地、綺紋地、羅紋地等等。

十二、紋間類

即「填漆類」之某種技法與「戧劃類」的某種技法或「款彩」技法結合使用，不過有主從之分，例如：鎗金間犀皮、款彩間犀皮、金銀平脫間螺鈿等等，在「間」字之前的裝飾技法是主，在其後者是從、是賓。江蘇武進南宋墓曾出土一件「鎗金填漆長方盒」，盒蓋面飾一幅柳塘小景，黑漆地，柳樹上枝條葉脈間鉤紋細緻清晰，紋內鎗金。紋飾四周空處漆工在黑地上鑽出低凹的小原點，其內填滿朱漆後磨平，是一件鎗金技法與填漆技法融合的漆器，鎗金柳塘小景是主要紋飾，填漆技法襯地，應是「紋間類」漆器的先聲。

十三、裹衣類

一般漆器的製造過程，在胎骨上糊裹麻布或其他織品後都需塗漆灰，「裹衣類」漆器即胎骨上不塗漆灰，糊裹皮、羅、紙之後直接髹塗數層漆汁即成器。

十四、單素類

此類漆器是將胎骨直接磨、填平滑後，直接䚡漆或罩油。因胎骨未糊裹織品與漆灰，逕髹塗薄漆層，往往露出胎骨的紋理，如以木爲胎則露木紋，以篾爲胎則露編織紋理。坊間不乏這類漆器，以表現木紋或編織紋理爲目標。

十五、夾紵類

《髹飾錄》書中並無此類漆器，但在〈質法十七〉-略敘漆器基本工序裡，在「棬樣」的製胎過程中，楊明的註解中有「重布胎」，實爲此類漆器。其製法先用土、陶等質材塑製出器形，再於其上用生漆黏貼紵麻、綢布、夏布等，加添一、二漆層，乾固後再取出土、陶等胎骨。今日往往以石膏代用。戰國中期墓葬中曾出土一件光素漆劍鞘，雖然器已殘，但是截至目前爲止，最早的一件夾紵胎漆器實例，漢代夾紵漆器增多，魏晉南北朝佛教盛行，漆工用夾紵漆藝技法塑製佛像，有人稱爲乾漆造像，南朝夾紵像已有「丈八」之高，唐代夾紵佛像高可九百尺，「鼻如千斛船，中容數十人並坐」；或者是大到佛像的小指可容納數十人。宋元之時仍製作佛像供應佛寺，元代夾

紵造像之法也稱爲「搏換」、「搏丸」或「脫活」，明清兩代則有「脫沙」之稱，夾紵佛像越作越精緻，晚清福州一地即以夾紵漆像享譽海內外。除了佛像，小件夾紵器皿自古以來即甚受人們歡迎，使得夾紵類漆器在中國漆工藝史上一直佔有一席之位。

十六、漆畫類

　　自古以來，漆器都是有一固定器形，方使成「器」。漆畫則無器形，通常以一平板（多以木質），經過六道基本工序後，髹漆時利用各類裝飾技法，表現出一個完整的畫面，大者可作壁飾，小者亦可作杯墊。漆藝工作者可隨其心，在漆板上交互使用前述的各類裝飾技法，充分發揮其個人藝術性，也將是二十一世紀漆工藝發展的新方向。

後記：

　　本文原爲《豐原漆藝館委託規劃報告書》（民國八十九年）之一部分，茲特整理後再度發表。

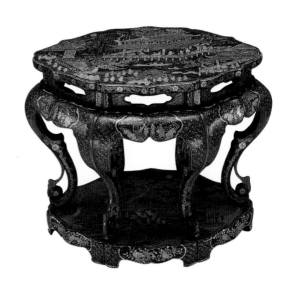

圖 版 Plates

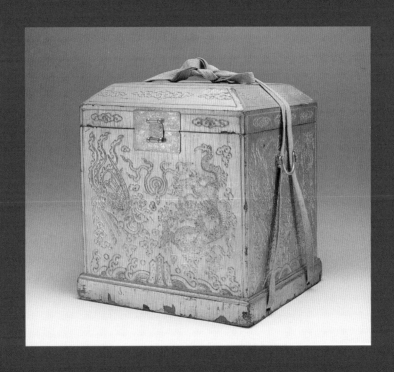

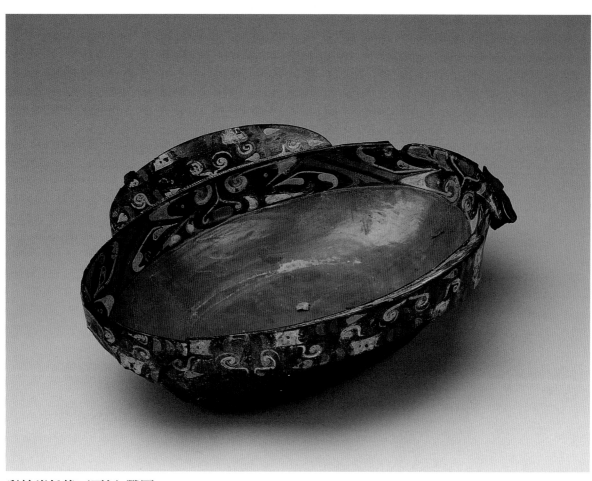

彩繪嵌松綠石耳杯 戰國

L:16.5cm W:13.5cm H:5.8cm

Finely Painted Lacquer Cup Inlaid with Turquoise

WARRING STATES PERIOD

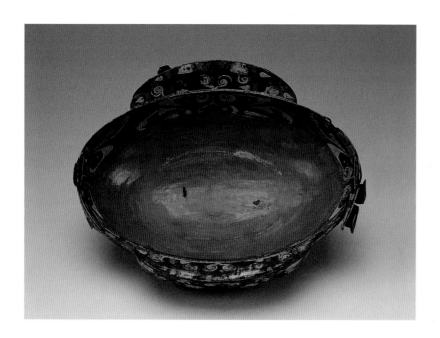

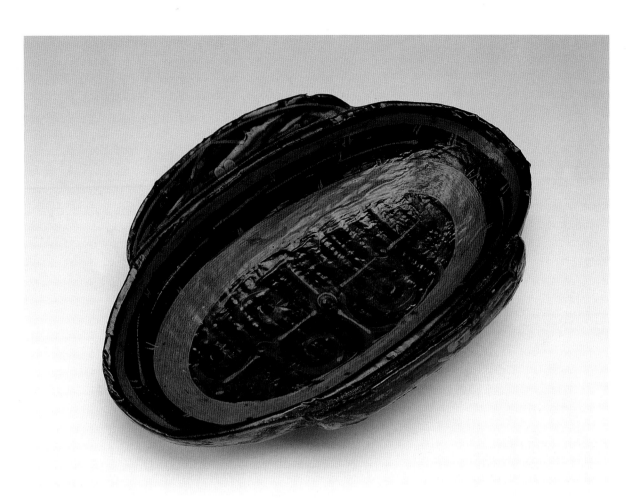

紅黑漆杯 戰國
L:18cm W:12cm H:5cm
Painted Red and Black Lacquer Cup
WARRING STATES PERIOD

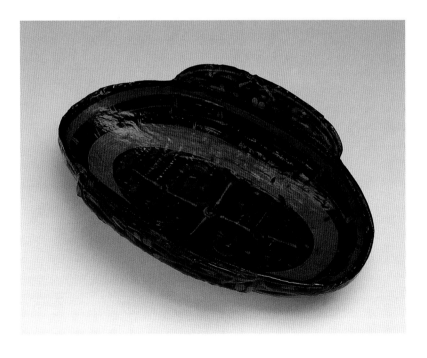

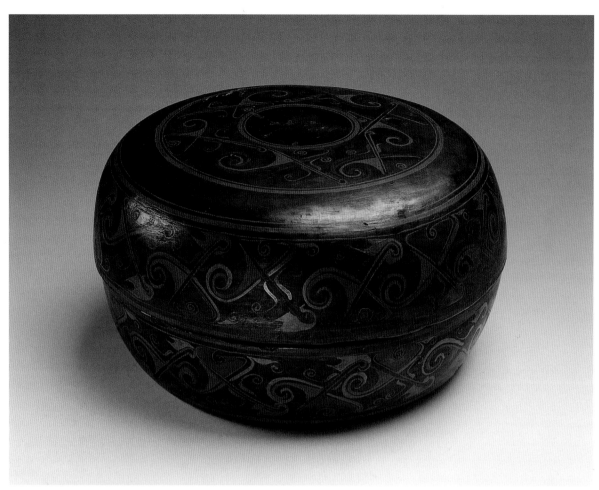

彩繪漆圓盒 戰國楚文化
H:12.5cm D:20.5cm
Painted Lacquer Circular Box
WARRING STATES PERIOD

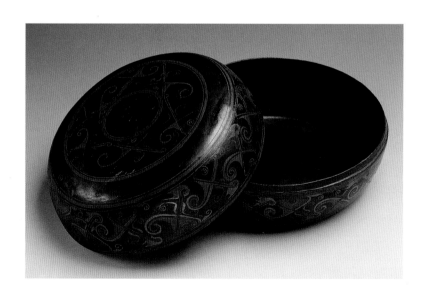

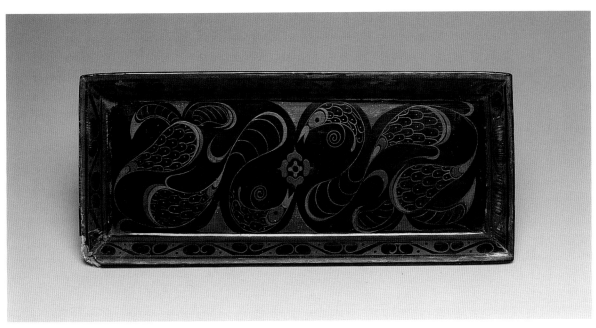

彩繪漆盤　戰國楚文化
L:22.5cm　W:8.8cm　H:1.5cm
Finely Painted Lacquer Tray
WARRING STATES PERIOD

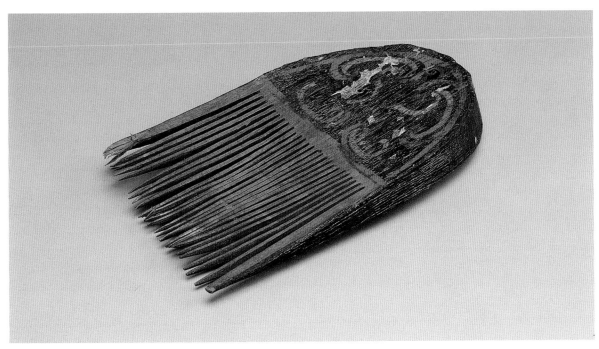

彩繪漆梳　漢代
L:9cm　W:5.5cm
Painted Lacquer Comb
HAN DYNASTY

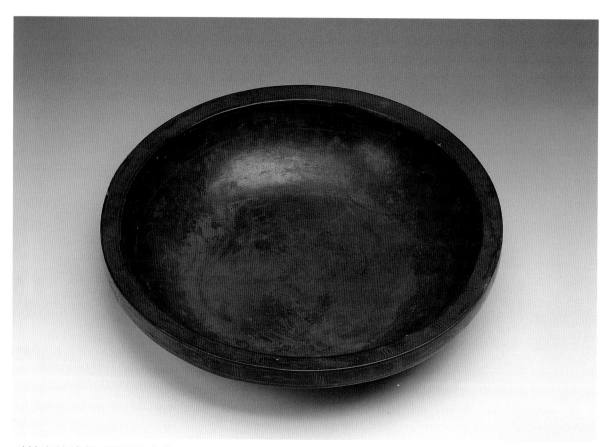

雲紋彩繪漆盤 戰國楚文化

H:5.8cm D:27.8cm

Painted Lacquer Tray of Cloud Pattern

WARRING STATES PERIOD

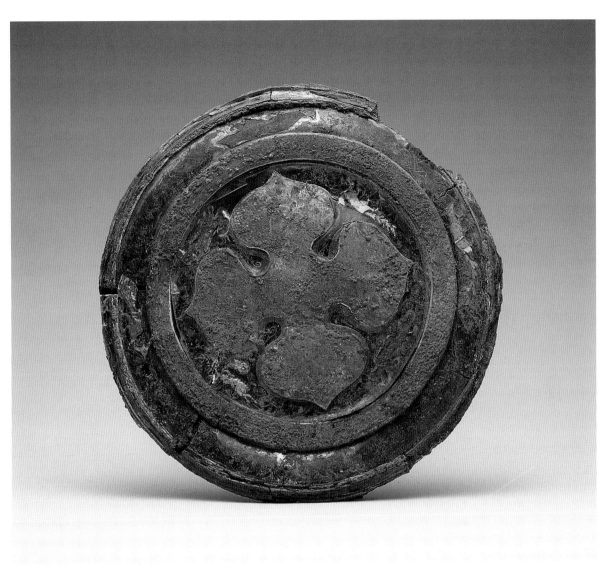

嵌銀貼金彩繪漆盤　漢代

H:0.5cm　D:15.2cm

Painted Lacquer Tray Inlaid with Silver and Gold

HAN DYNASTY

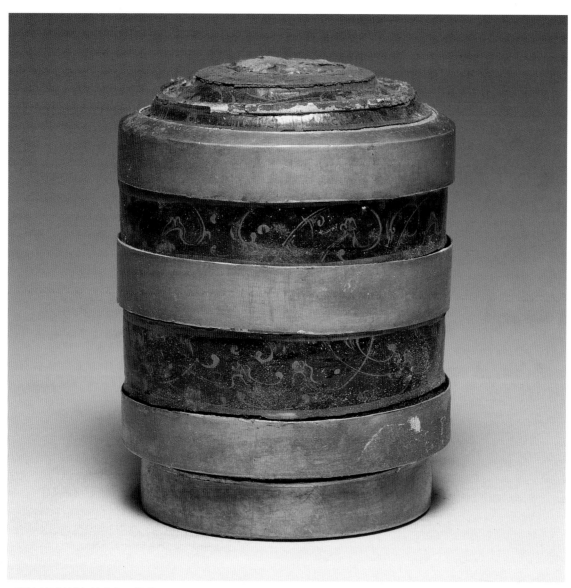

彩繪嵌銀漆圓層盒　漢代

L:6.1cm　W:4.1cm

Painted Lacquer Circular Layered Box Silver Inlaid

HAN DYNASTY

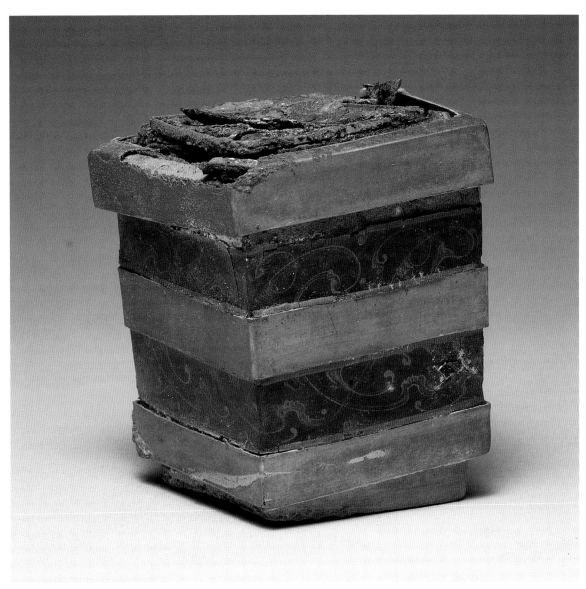

彩繪嵌銀漆方層盒 漢代
L:5.7cm W:4.5cm
Painted Square Lacquer Layered Box Silver Inlaid
HAN DYNASTY

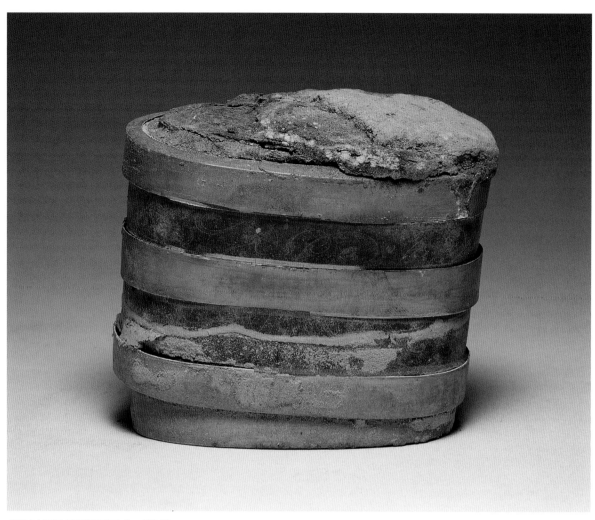

彩繪嵌銀漆橢圓層盒　漢代

L:7.5cm　W:3.3cm　H:6cm

Painted Ellipse Lacquer Layered Box Silver Inlaid

HAN DYNASTY

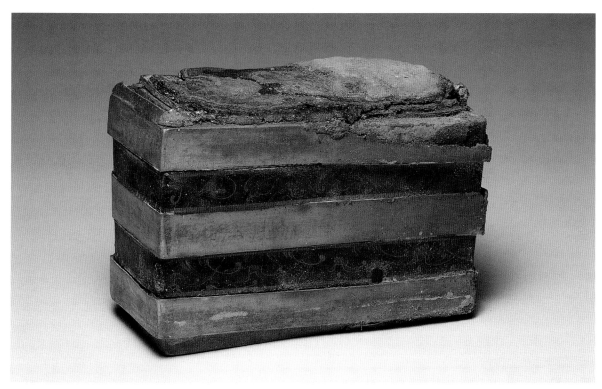

彩繪嵌銀漆長方層盒　漢代

L:8cm　W:3.8cm　H:5.7cm

Painted Rectangle Lacquer Layered Box Silver Inlaid

HAN DYNASTY

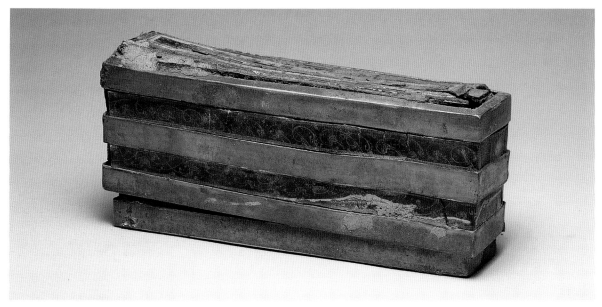

彩繪嵌銀漆梯形層盒　漢代

L:15.3cm　W:3.8cm　H:7.0cm

Painted Ladder-Shape Lacquer Layered Box Silver Inlaid

HAN DYNASTY

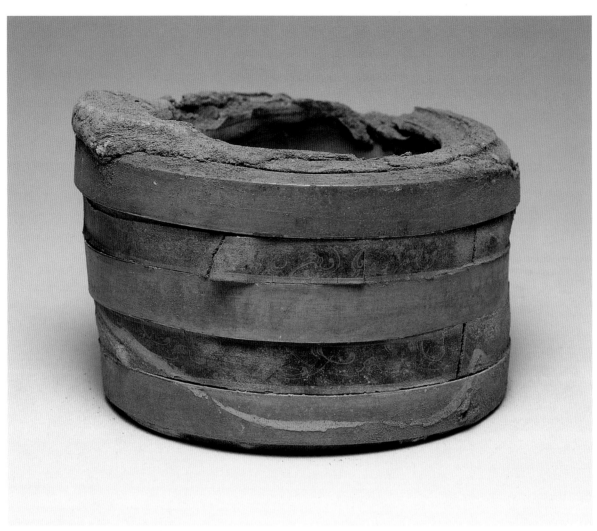

彩繪嵌銀漆圓形層盒　漢代

H:5.3cm　D:8cm

Painted Lacquer Circular Layered Box Silver Inlaid

HAN DYNASTY

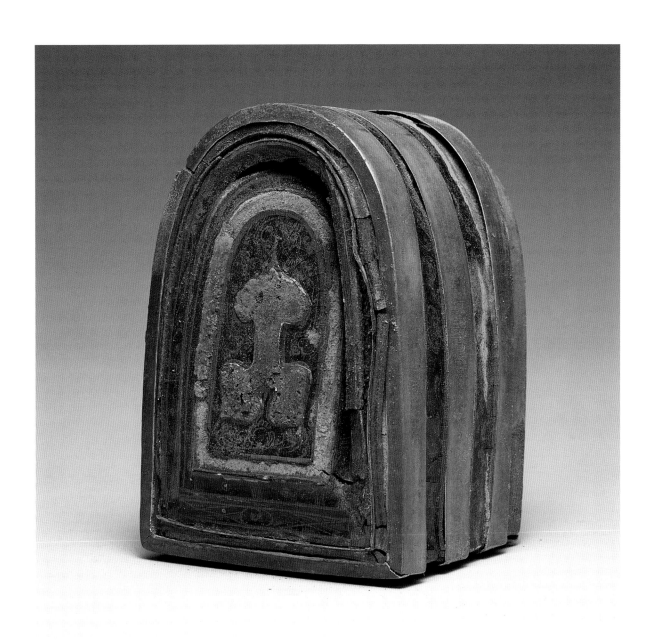

彩繪嵌銀漆鐘形層盒 漢代
L:6cm　W:6.6cm　H:9.5cm
Painted Clock-Shaped Lacquer Layer-Box Silver Inlaid
HAN DYNASTY

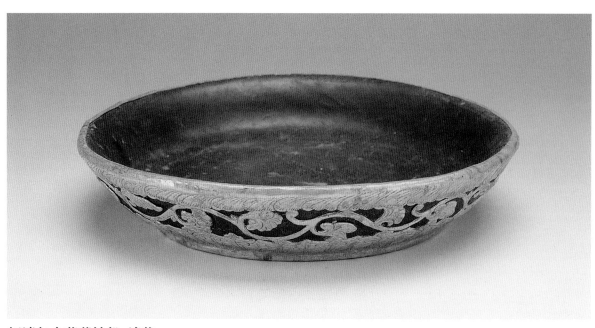

紅漆包金花草紋盤　遼代
H:3.5cm　D:15.7cm
Gold Wrapped Red Lacquer Tray with Flowers and Grasses Design
LIAO DYNASTY

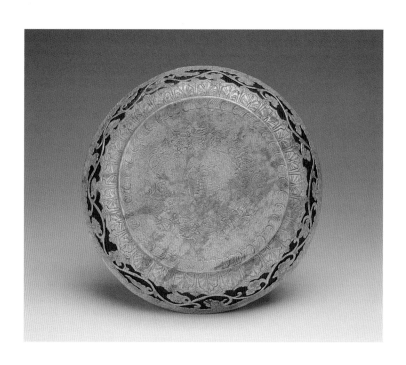

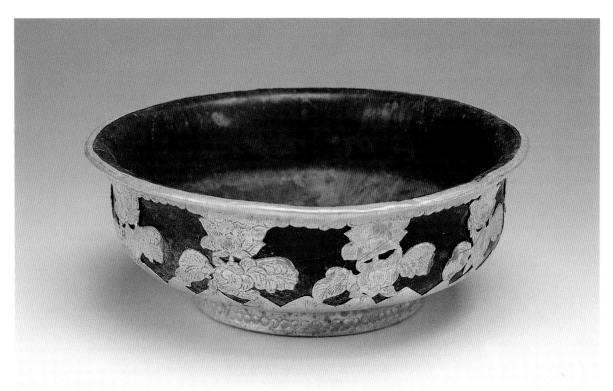

紅漆包金花草紋碗　遼代

H:5.5cm　W:14cm

Gold Wrapped Red Lacquer Bowl with Flowers and Grasses Design

LIAO DYNASTY

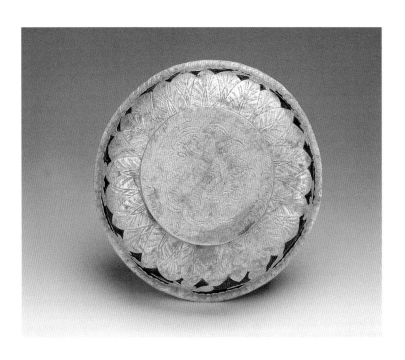

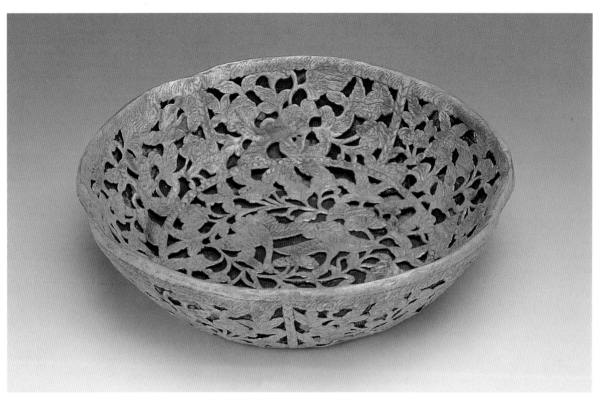

紅漆包金花鳥紋盤 遼代

H:4.5cm D:16cm

Gold Wrapped Red Lacquer Bowl with Flowers and Grasses Design

LIAO DYNASTY

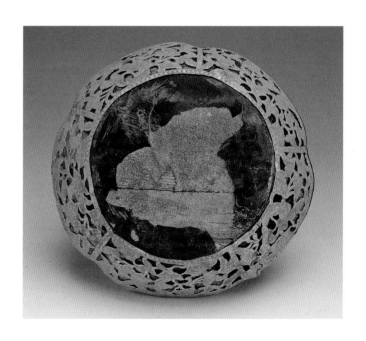

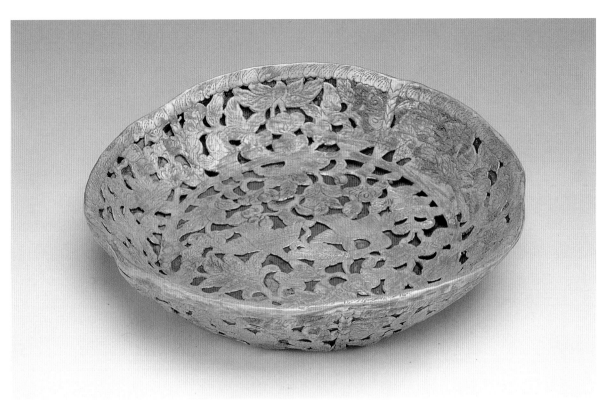

紅漆包金花鳥紋盤 遼代
H:3.4cm D:14cm
Gold Wrapped Red Lacquer Bowl with Flowers and Grasses Design
LIAO DYNASTY

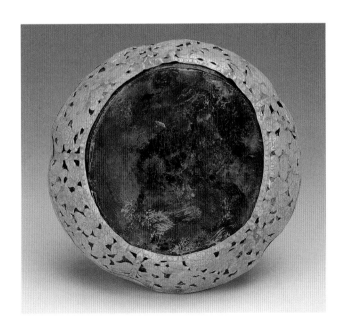

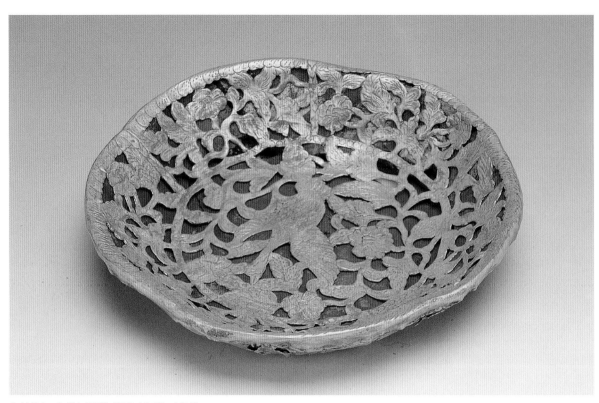

紅漆包金梅花型花鳥紋碟　遼代

H:2.4cm　D:11cm

Gold Wrapped Plum Blossom-Shaped Red Lacquer Dish of Flowers and Birds Pattern

LIAO DYNASTY

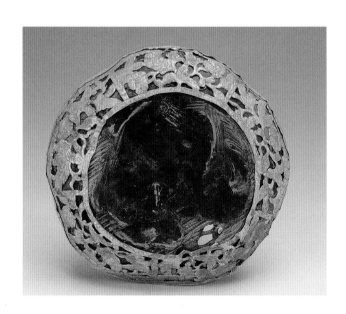

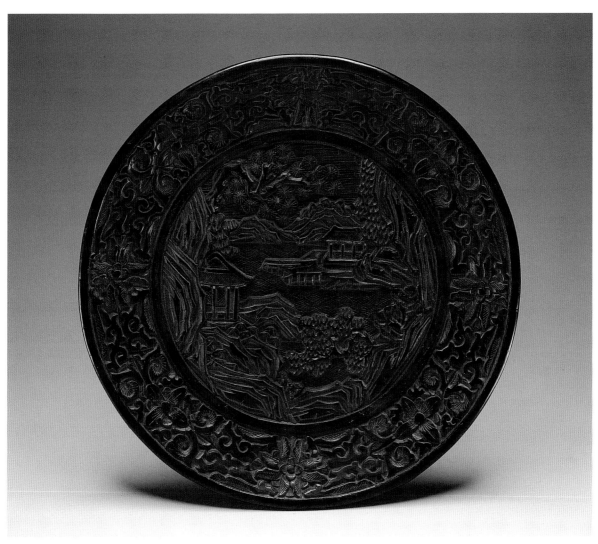

剔犀山水漆盤 元代 張成造

H:9.2cm D:25.5cm

Carved Black Tixi Lacquer Tray with Landscape

YUAN DYNASTY

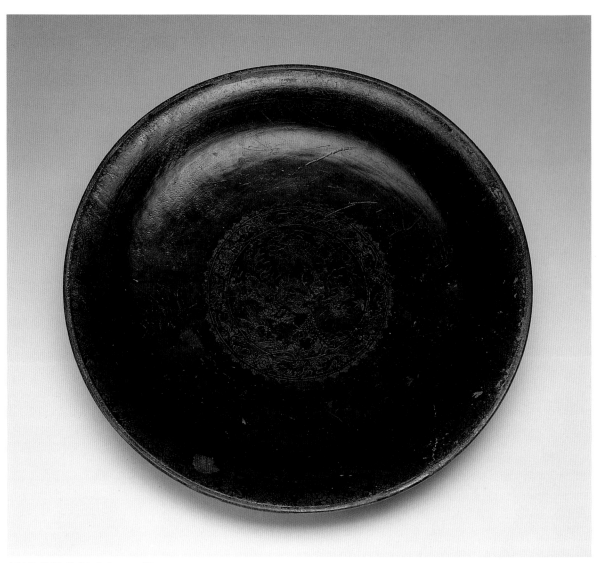

黑漆彩繪龍紋大盤　元代

H:7cm　D:52.9cm

Painted Large Black Lacquer Tray of Dragon Pattern

YUAN DYNASTY

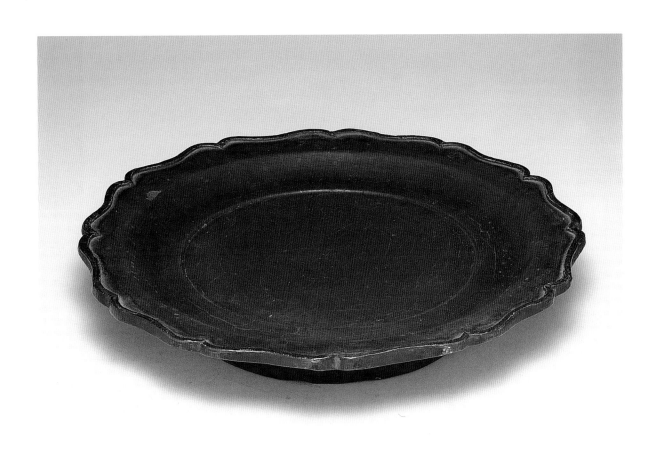

紅漆葵花形大盤　元　"毓"款

H:5cm　D:28.5cm

Large Sunflower-Shaped Lacquer Tray Marked "Yu"

YUAN DYNASTY

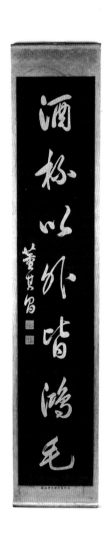

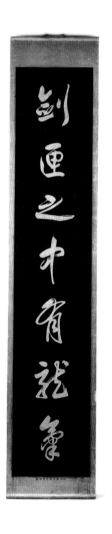

董其昌掛聯　明末

Middle L:235cm W:75cm　Small L:203cm W:40cm

Lacquered Calligraphys of "TungChi-Chang"

MING DYNASTY

筆成塚墨成池不
及羲之即獻之筆
禿千管墨磨萬錠
不作張芝作索靖

鐵冊吳圓泰書於海上

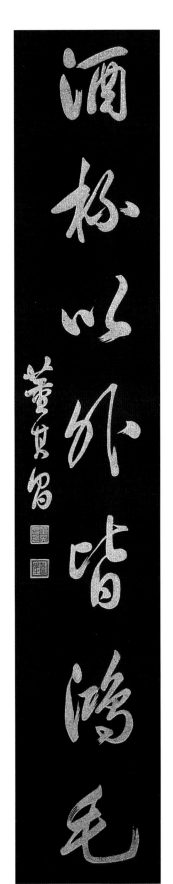

酒松以外皆鴻毛

董其昌

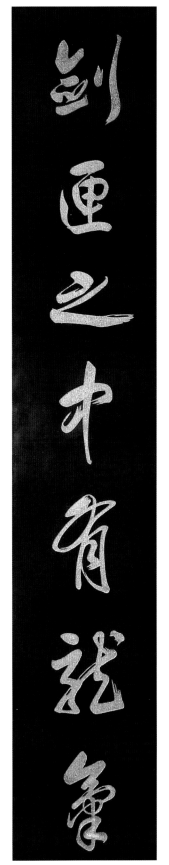

劍匣之中有龍氣

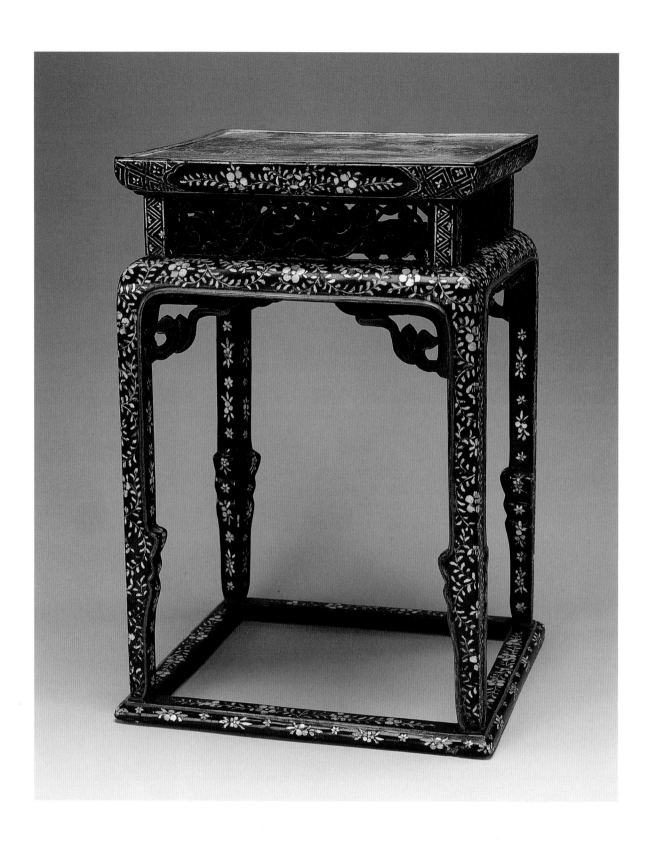

44

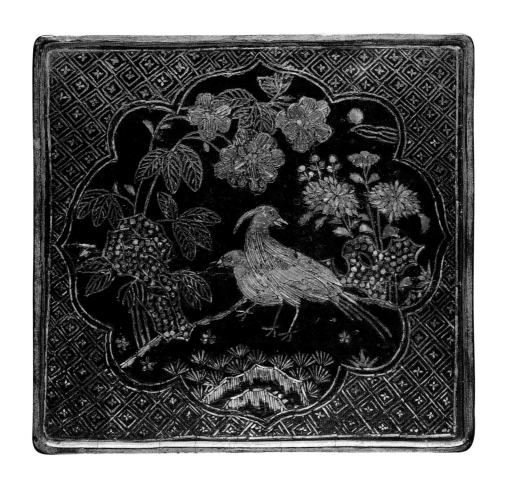

黑漆螺鈿高束腰開光方几 明代
L:31cm W:28cm H:40.5cm
Square Black Lacquer Table Inlaid with Mother-of-Pearl
MING DYNASTY

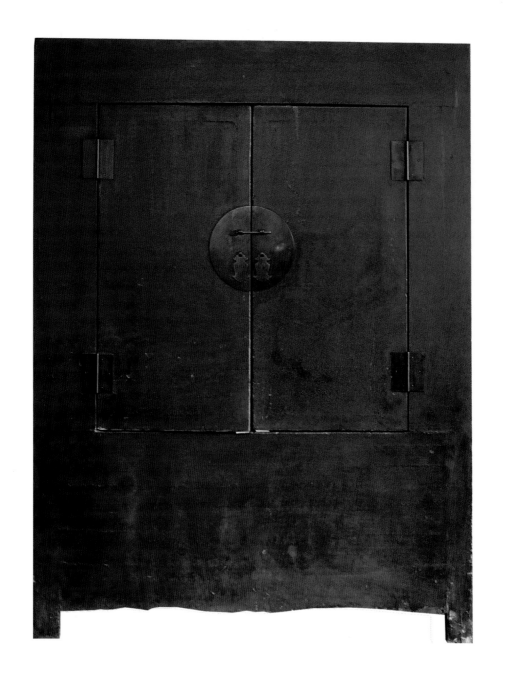

大漆衣櫃一對 明代
L:140cm W:50cm H:188cm
A Pair of Large Lacquer Wardrobe Cabinet
MING DYNASTY

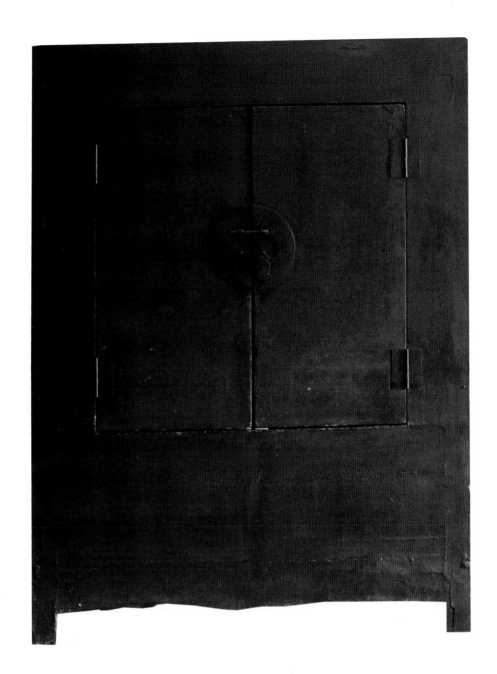

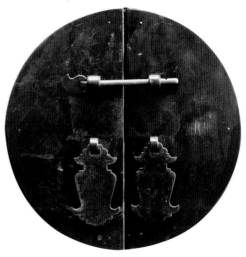

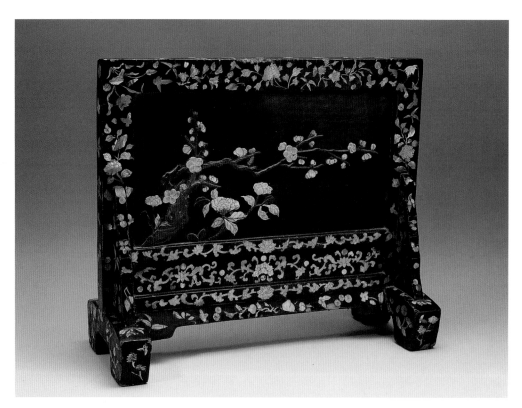

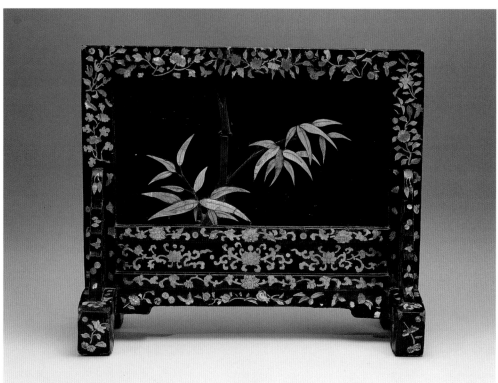

黑漆螺鈿梅竹紋桌屏　明代

L:58.5cm　W:24.5cm　H:49.7cm

Black Lacquer Table Screen of Plum Blossom and Bamboo

Pattern Inlaid with Mother-of-Pearl

MING DYNASTY

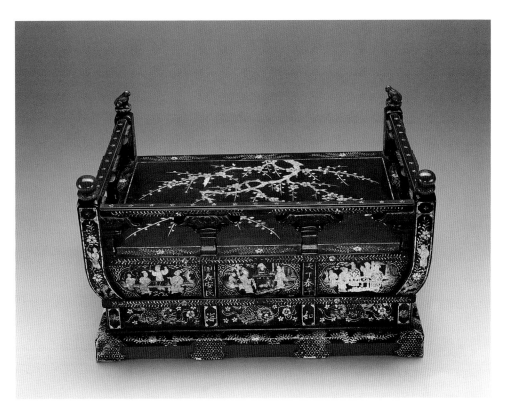

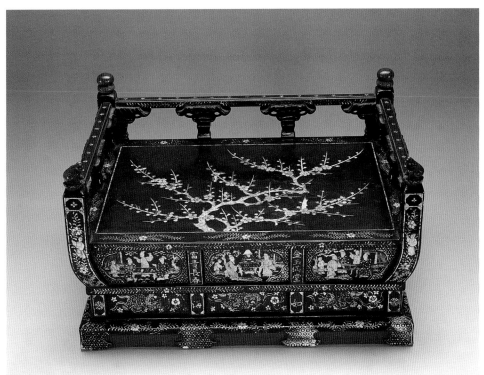

黑漆螺鈿鏡台 明代

L:51cm W:38cm H:30.5cm

Black Lacquer Mirror Table Inlaid with Mother-of-Pearl

MING DYNASTY

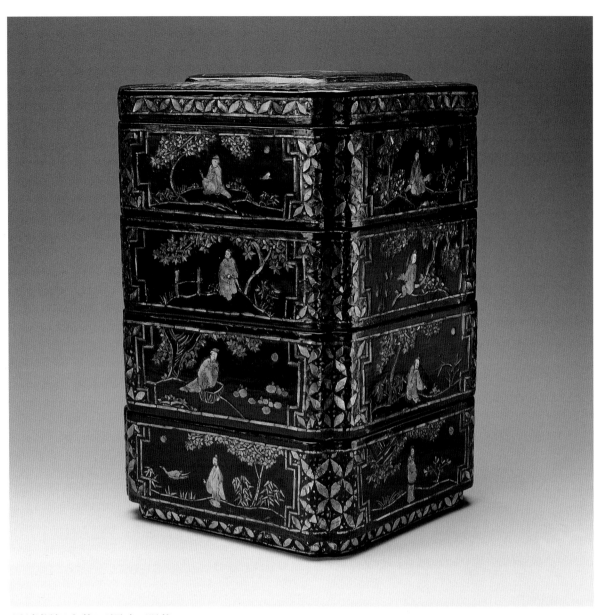

黑漆螺鈿人物四層盒 明代

L:17cm W:17cm H:22.5cm

Black Lacquer Four-Tiers Box of Figures Inlaid with
Mother-of-Pearl

MING DYNASTY

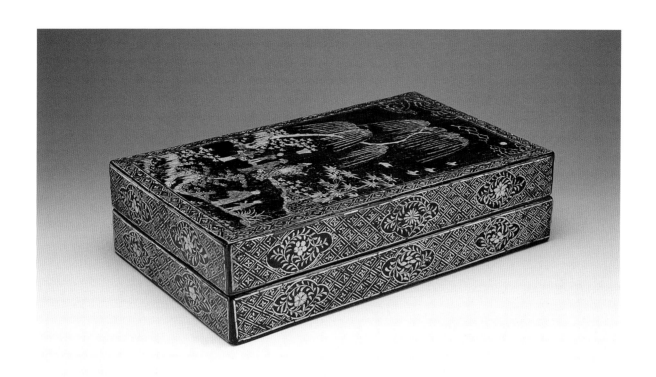

黑漆螺鈿人物方盒 明代

L:31cm W:19cm H:7.7cm

Square Black Lacquer Box with Figures Inlaid with Mother-of-Pearl

MING DYNASTY

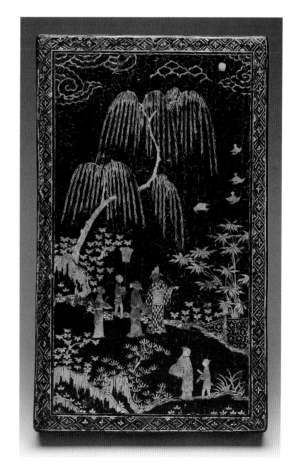

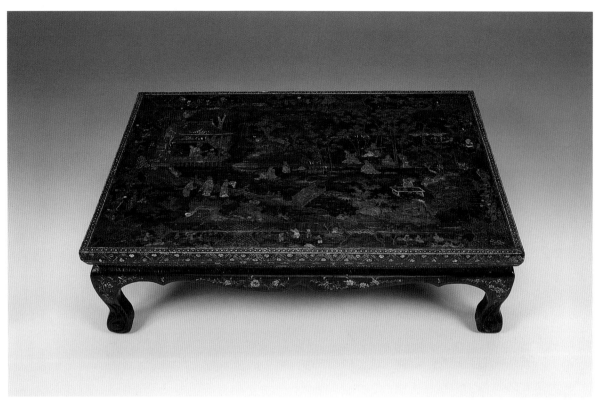

黑漆螺鈿束腰矮几 明代
L:89cm W:61cm H:25cm
Black Lacquer Table Inlaid with Mother-of-Pearl
MING DYNASTY

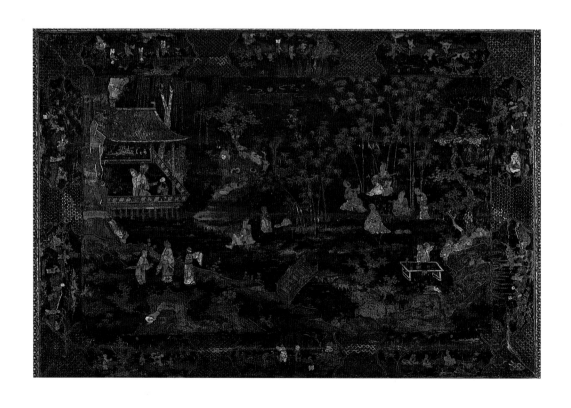

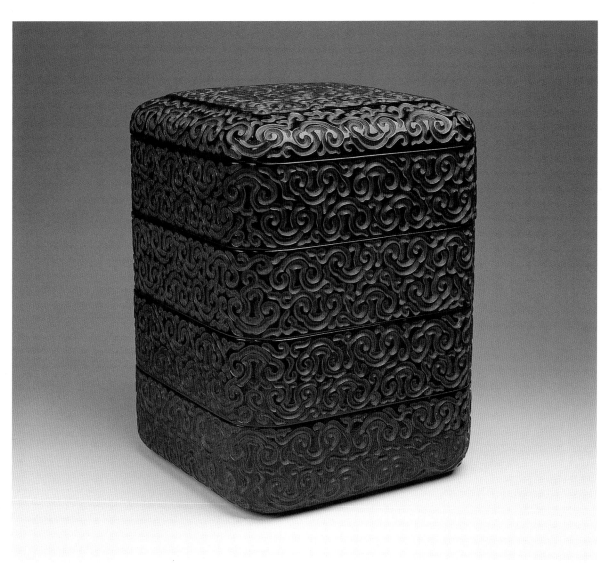

剔犀四層菓盒 明代

L:17.4cm W:17.4cm H:23.2cm

Carved Black Tixi Lacquer Four-Tiers Box

MING DYNASTY

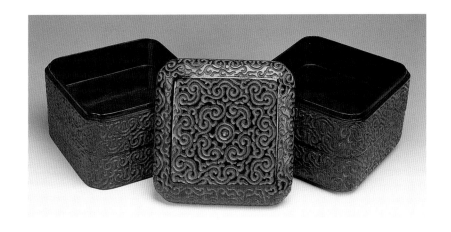

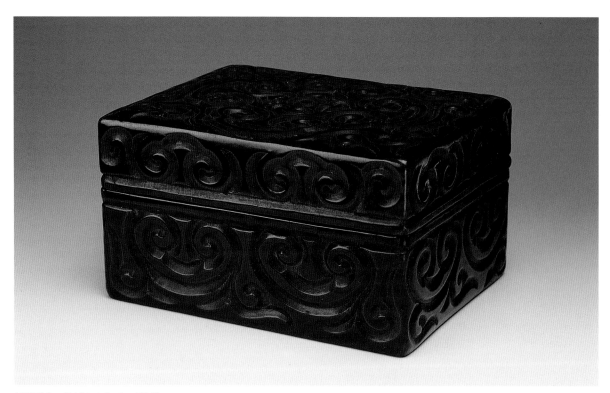

剔犀如意紋四方盒 明代
L:12.7cm W:10cm H:7cm
Square Carved Black Tixi Lacquer Box of Ru-yi Pattern
MING DYNASTY

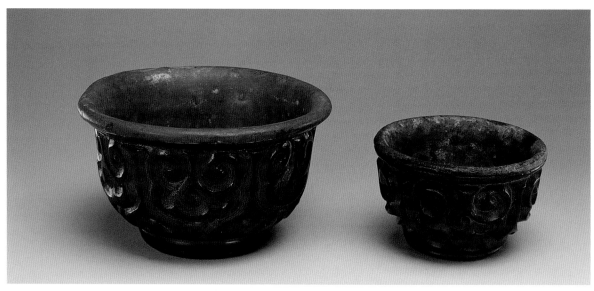

剔犀如意紋杯 明代
H:6.2cm D:10.9cm
Large Carved Black Tixi Lacquer Cup of Ru-yi Pattern
MING DYNASTY

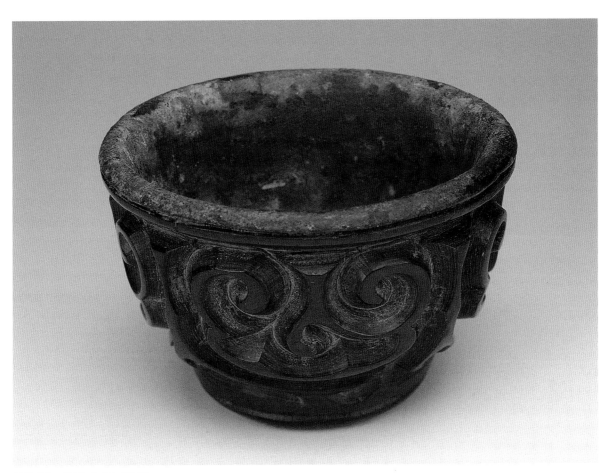

剔犀如意紋小杯 明代

H:4.7cm D:7.2cm

Small Carved Black Tixi Lacquer Cup of Ru-yi Pattern

MING DYNASTY

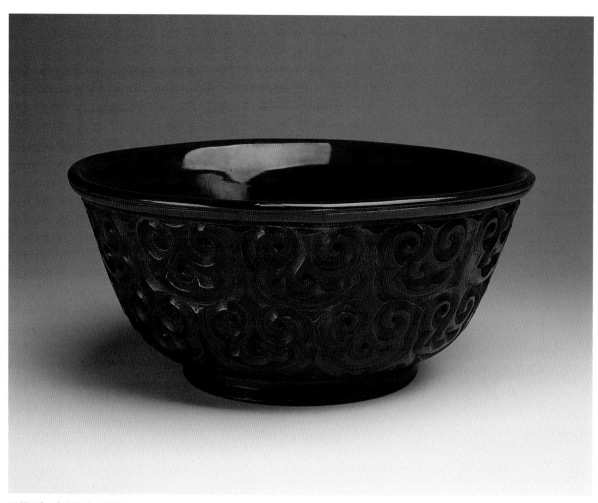

剔犀如意紋碗　明代

H:8.5cm D:19.5cm

Carved Black Tixi Lacquer Bowl of Ru-yi Pattern

MING DYNASTY

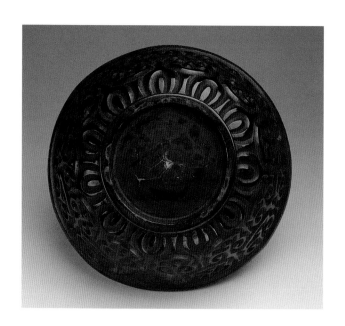

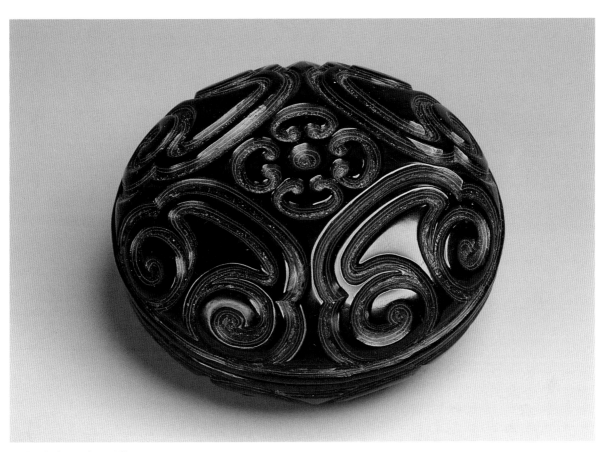

剔犀小印泥盒 明代
H:3.0cm D:5.7cm
Black Tixi Lacquer Ink Box
MING DYNASTY

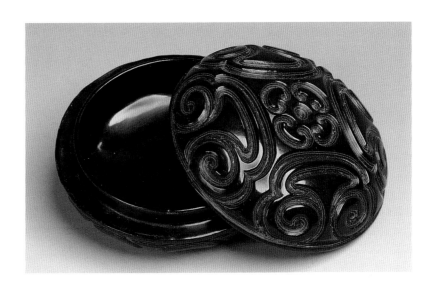

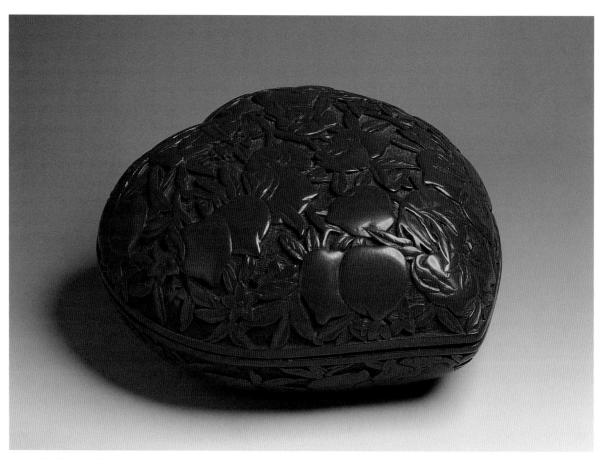

剔紅桃形盒 "大明萬曆年款" 明代

L:27cm W:26cm H:11cm

Carved Peach-Shape Cinnabar Lacquer Box with Mark of "Ta Ming Wan Li"

MING DYNASTY

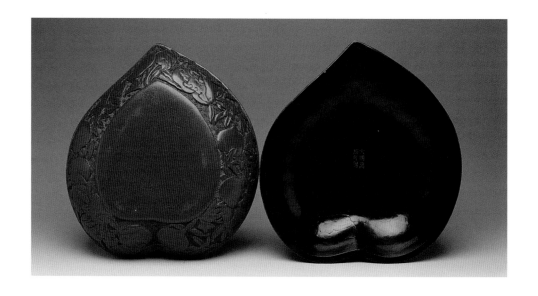

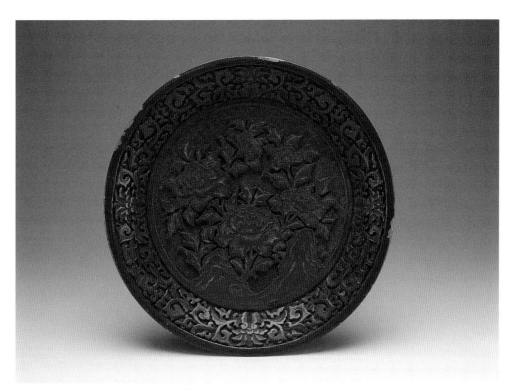

剔紅花卉漆盤 張敏德造 明代

H:3cm D:23cm

Carved Cinnabar Lacquer Tray with Flowers

MING DYNASTY

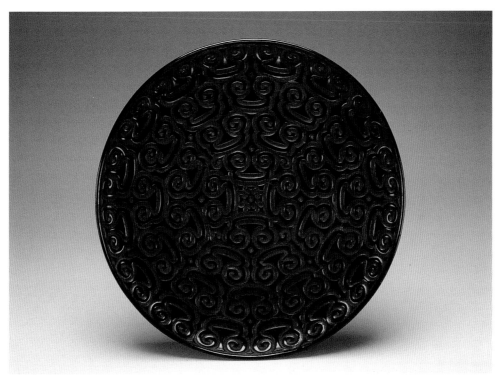

剔犀如意紋圓盤 明代

H:3.5cm D:33cm

Carved Black Tixi Lacquer Tray of Ru-yi Pattern

MING DYNASTY

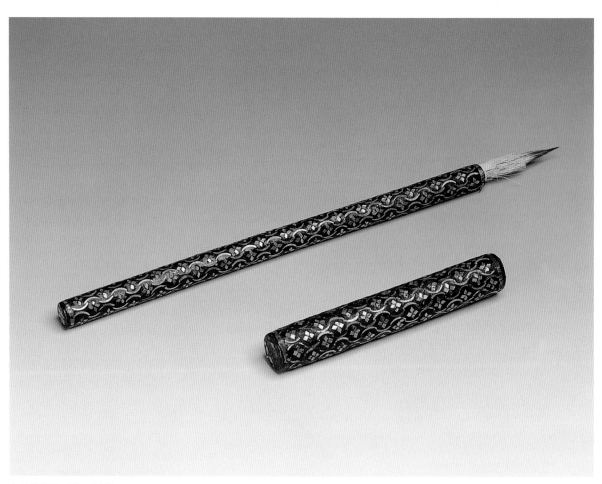

黑漆螺鈿筆 明代

L:23cm

Black Lacquer Pen Inlaid with Mother-of-Pearl

MING DYNASTY

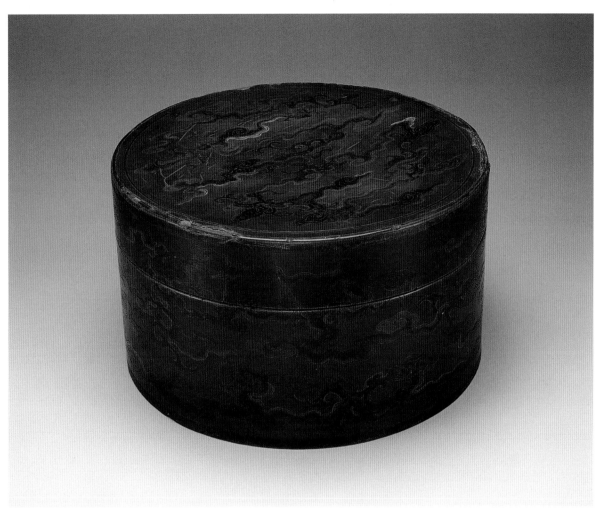

五彩塡漆九龍紋盒 明代

H:19cm D:32.9cm

Finely Painted Lacquer Box of Nine Dragon Pattern

MING DYNASTY

朱漆竹茶量　明代

L:13.8cm　W:4.5cm

Red Lacquer Tea-Measurement Spoon

MING DYNASTY

彩漆官祿賜扁　清　嘉慶三年
L:70.5cm　W:60cm　H:11cm
Painted Lacquer Plaque
QING DYNASTY

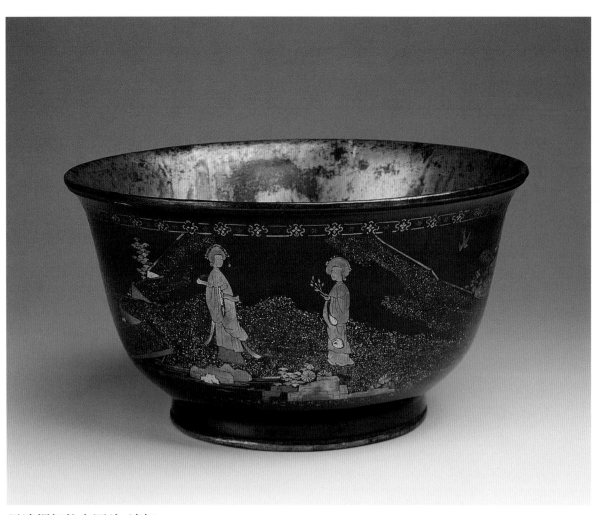

黑漆螺鈿仕女圖碗 清初

H:9.1cm D:17cm

Black Lacquer Bowl Inlaid with Mother-of-Pearl of Ladies

QING DYNASTY

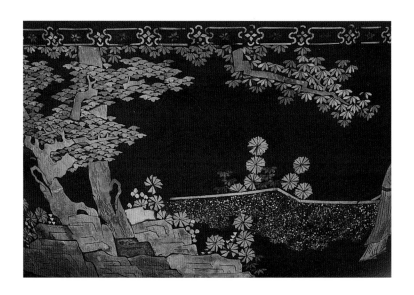

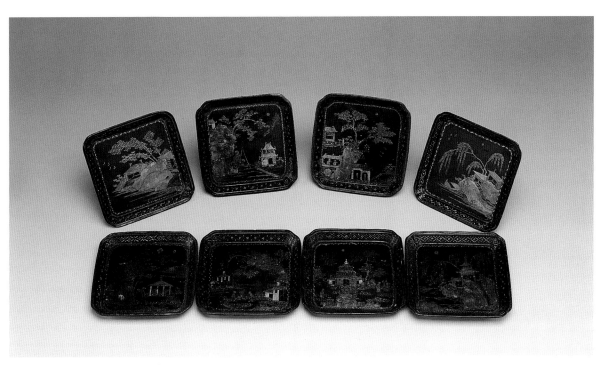

黑漆螺鈿方碟 8件 清 康熙

L:11cm W:11cm H:1.5cm

Eight Finely Painted Square Black Lacquer Dishes Inlaid with Mother-of-Pearl

Kangxi QING DYNASTY

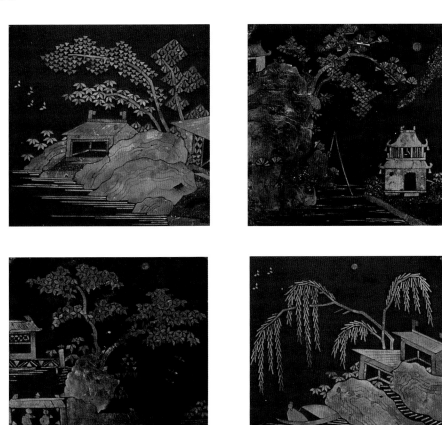

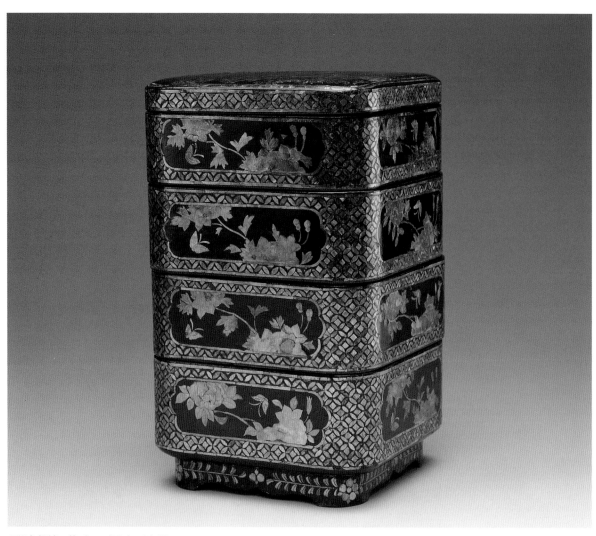

黑漆螺鈿花卉四層盒 清代

L:14cm W:8.7cm H:8.7cm

Four-Tiers Black Lacquer Box with Flowers Design Inlaid with Mother-of-Pearl

QING DYNASTY

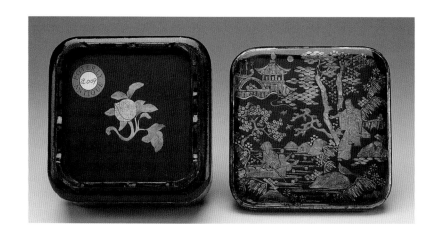

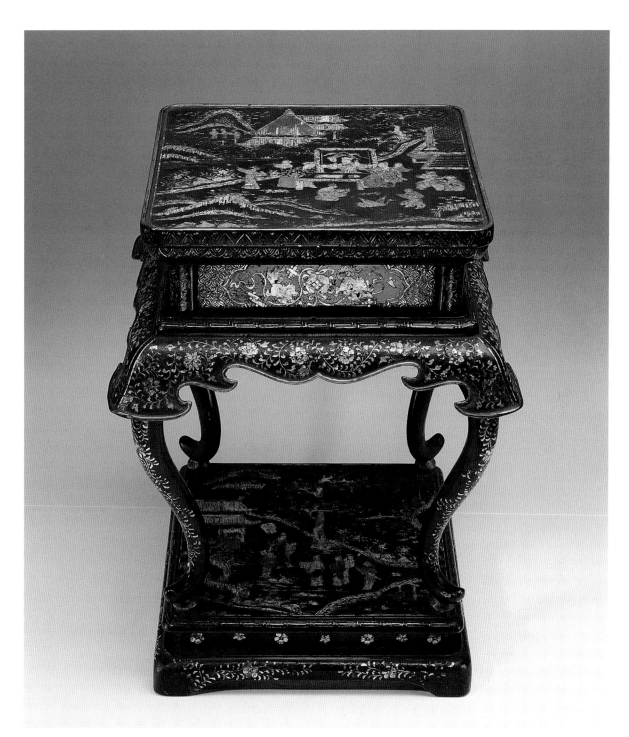

黑漆螺鈿方几　清 乾隆

L:37.5cm　W:37.5cm　H:49.2cm

Square Black Lacquer Table Inlaid with Mother-of-Pearl

Qianlong QING DYNASTY

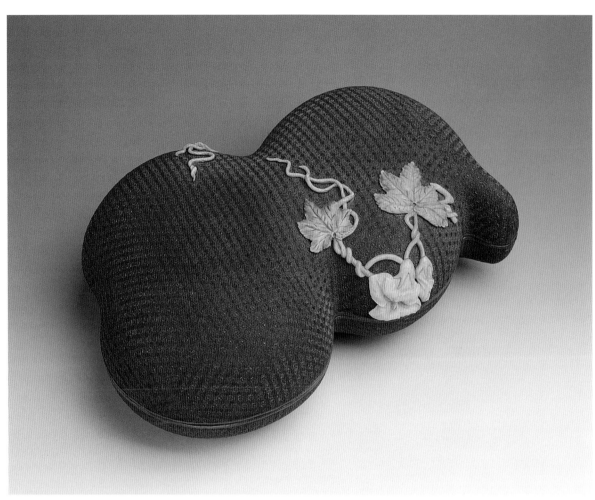

紅漆雕嵌象牙葫蘆形盒 清初

L:30.3cm W:21cm H:11.7cm

Carved Calabash-Shaped Cinnabar Lacquer Box Inlaid with Ivory

QING DYNASTY

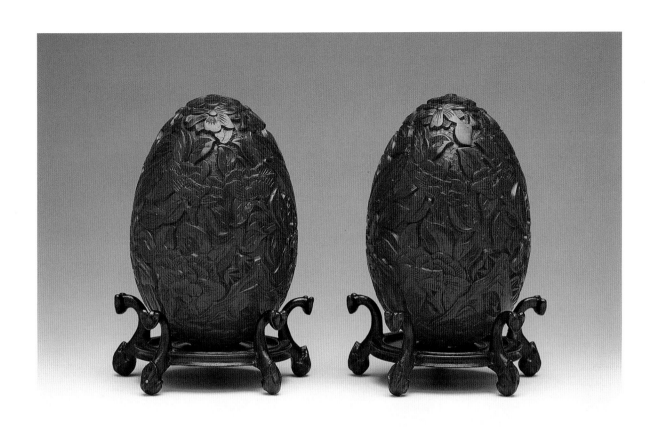

剔紅雕花蛋形擺件 ＂少溪款＂ 一對 清代

H:8cm D:5.5cm

Carved Egg-Shaped Cinnabar Lacquer Ornament with Flowers Design and Marked ＂ Shao-Hsi ＂

QING DYNASTY

 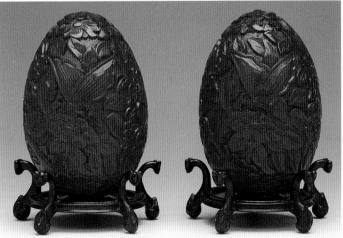

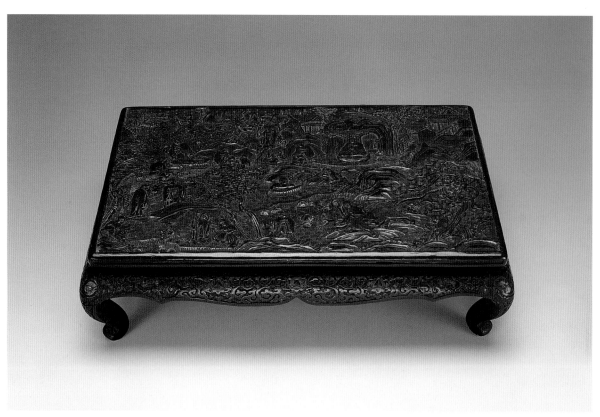

漆雕十八羅漢方几 清初

L:47cm W:32cm H:12.5cm

Carved Square Red and Black Lacquer Table with Eighteen-Lohans

QING DYNASTY

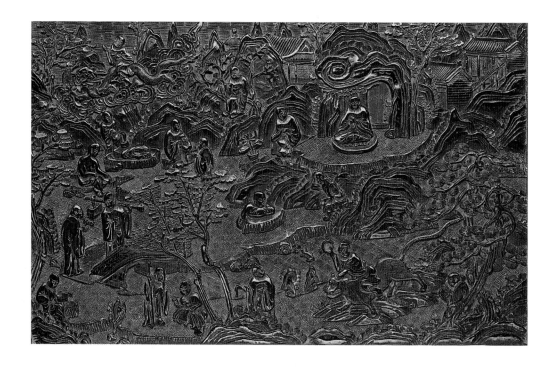

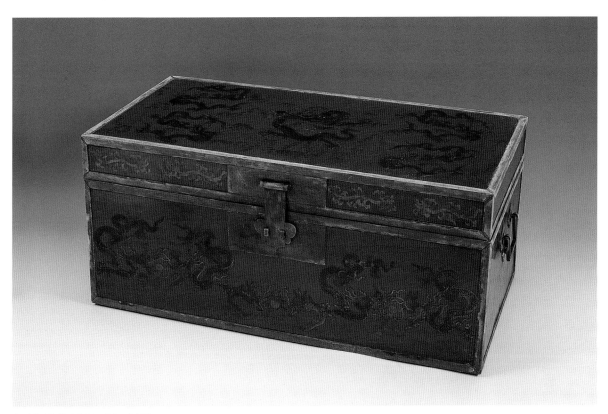

紅漆繪龍紋箱 清 乾隆

L:83.5cm W:43cm H:37cm

Red Lacquer Box of Dragon Pattern

Qianlong QING DYNASTY

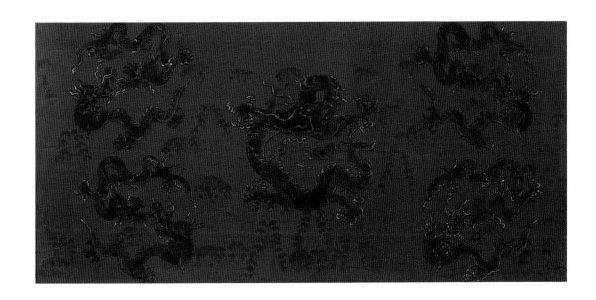

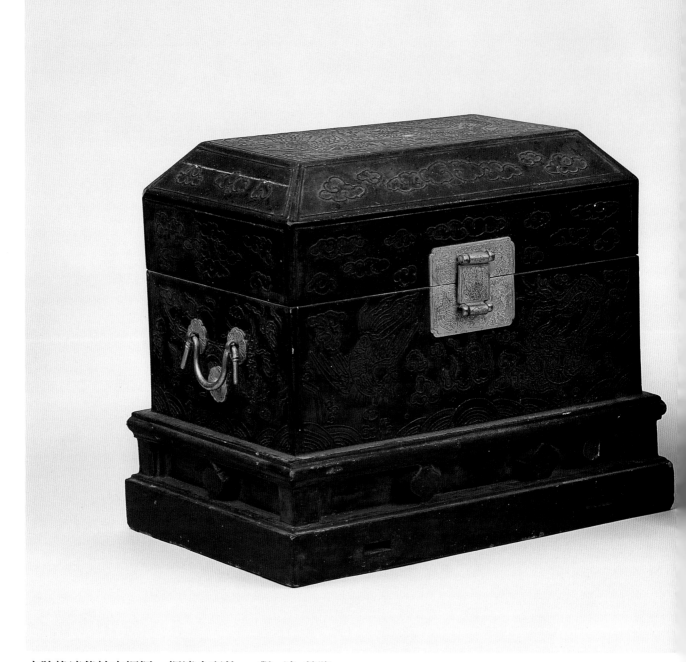

木胎綠漆龍紋官帽櫃　銅鎏金配件　一對　清　乾隆

L:37.8cm　W:25cm　H:31.3cm

A Pair of Green Lacquer Wooden Cabinet for Officer's Hat of Dragon Pattern

with Gilt Bronze Appurtenances

Qianlong QING DYNASTY

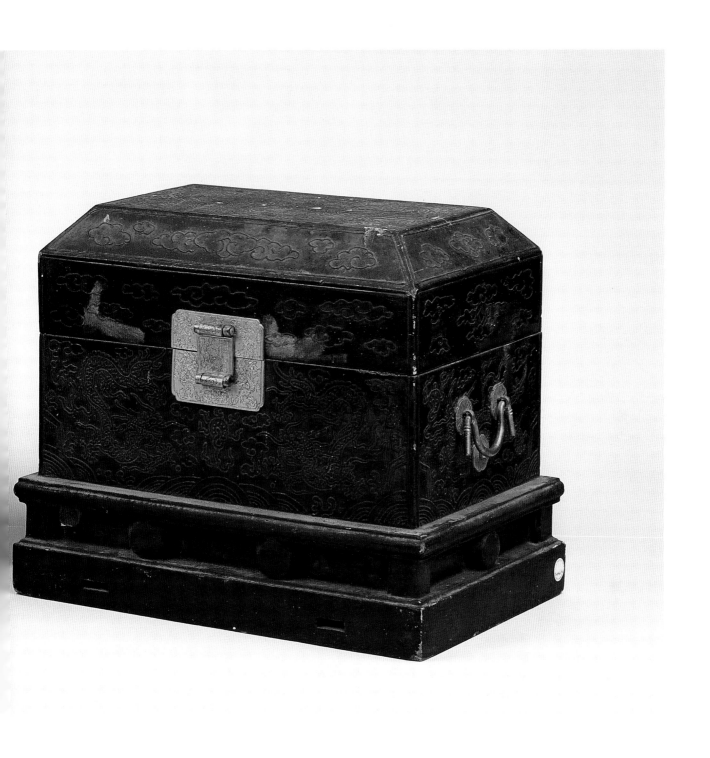

73

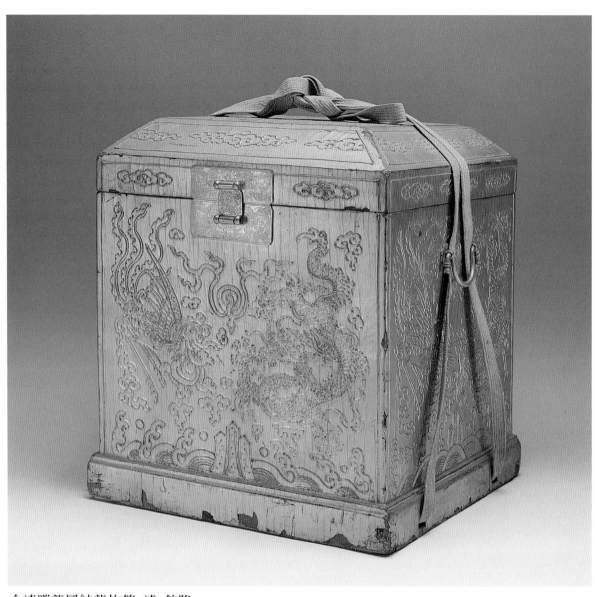

金漆雕龍鳳紋龍袍箱　清　乾隆

L:38.5cm　W:38.5cm　H:43cm

Carved Gold Lacquer Imperial Wardrobe Box of Dragon and Phoenix Pattern

Qianlong QING DYNASTY

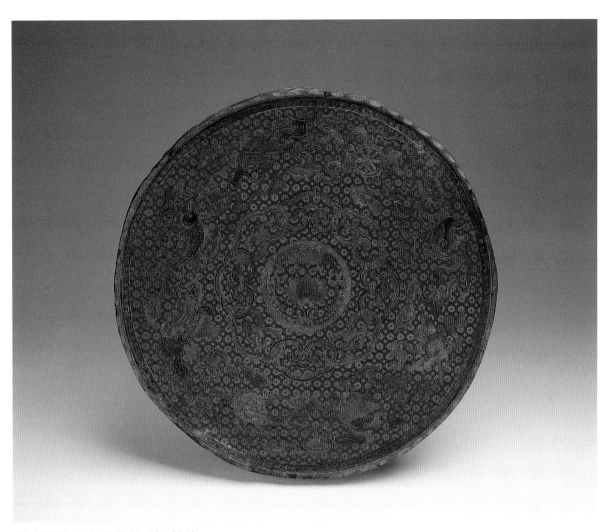

描金彩繪八吉祥菊盤 清 乾隆

H:1.9cm D:27.8cm

Finely Painted Lacquer Dish with Chrysanthemum Pattern and

Eight Auspicious Symbols of Buddhism Design

Qianlong QING DYNASTY

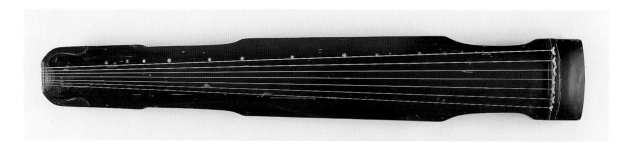

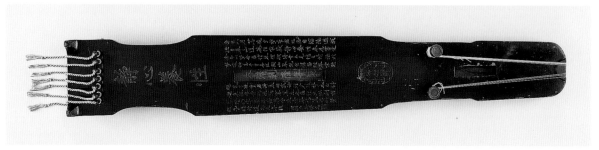

静心養性仲尼式黑漆古琴 清 乾隆

L:120cm W:18.5cm H:10.5cm

Black Lacquer Zither

Qianlong QING DYNASTY

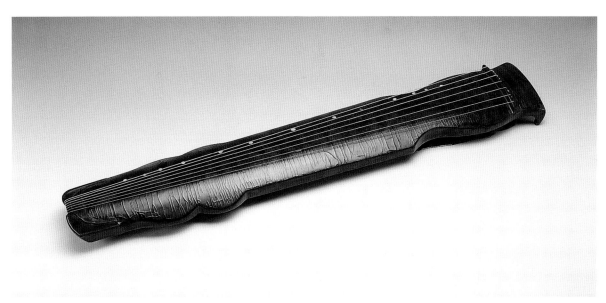

紅黑漆古琴 清代
L:121cm W:19.2cm H:10cm
Red and Black Lacquer Zither
QING DYNASTY

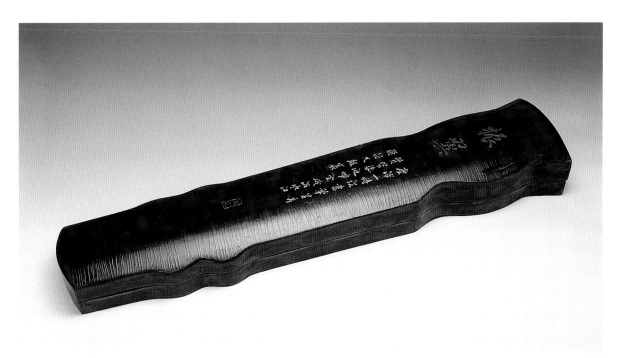

紅黑漆彩繪琴盒 清代
L:126cm W:26.5cm H:14.7cm
Painted Red and Black Lacquer Zither Box
QING DYNASTY

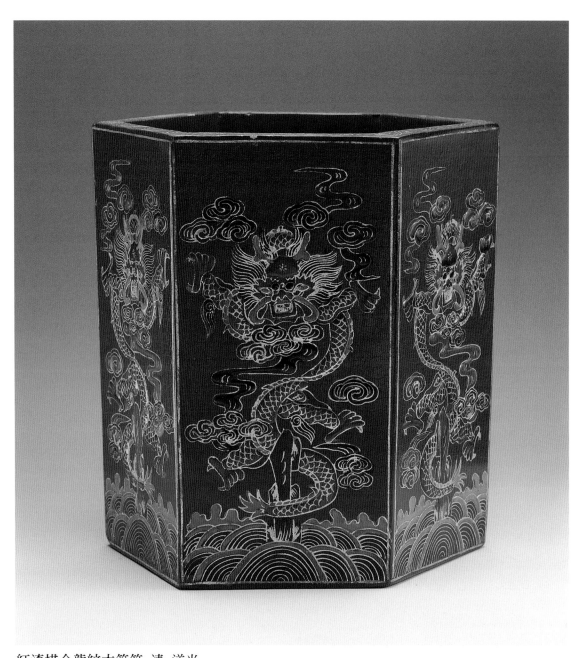

紅漆描金龍紋木筆筒 清 道光

L:21cm W:25cm H:25cm

Gold Brushed Red Lacquer Brushpot of Dragon Pattern Marked "Daoguang"

Daoguang QING DYNASTY

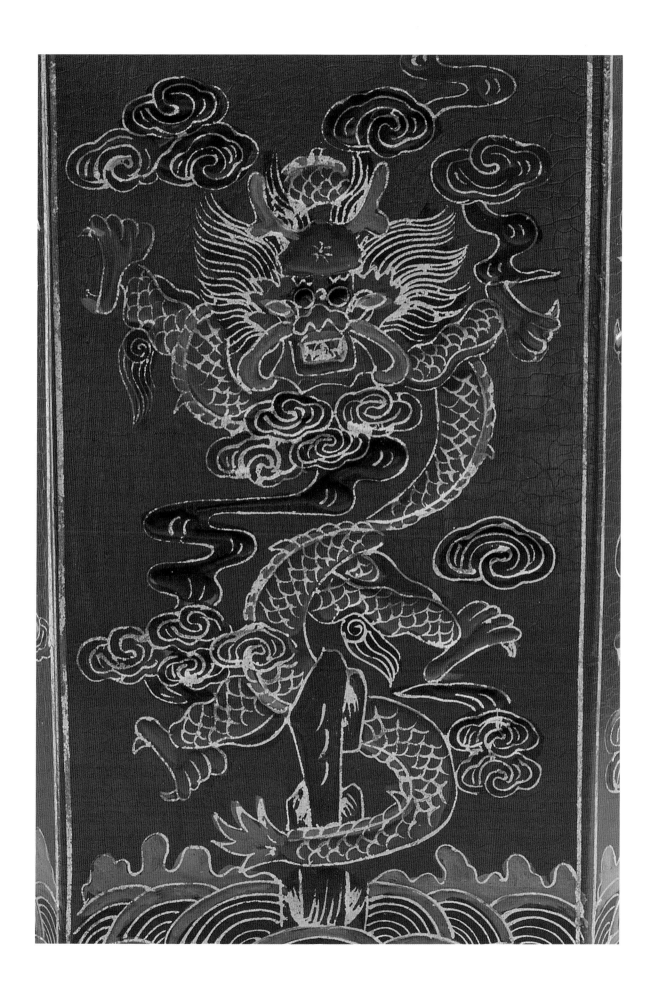

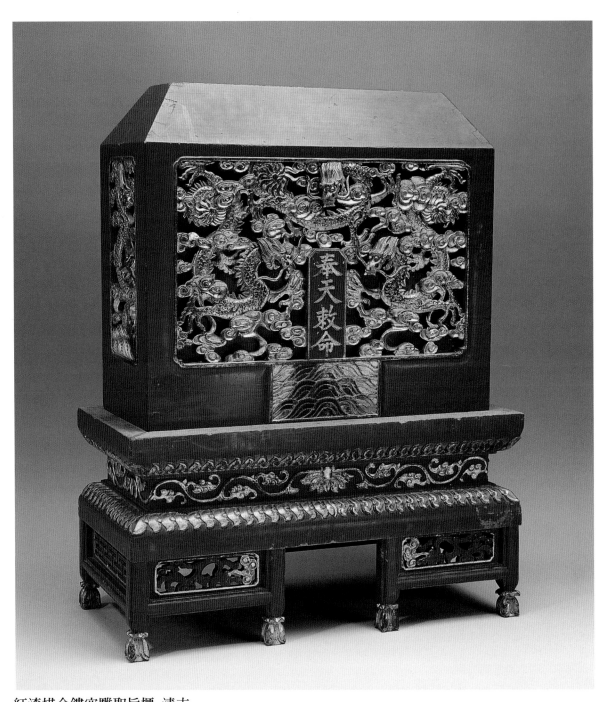

紅漆描金鏤空雕聖旨櫃　清末

L:50.8cm　W:24.5cm　H:63.5cm

Carved Gold Brushed Red Lacquer Imperial Edict Cabinet in Openwork

QING DYNASTY

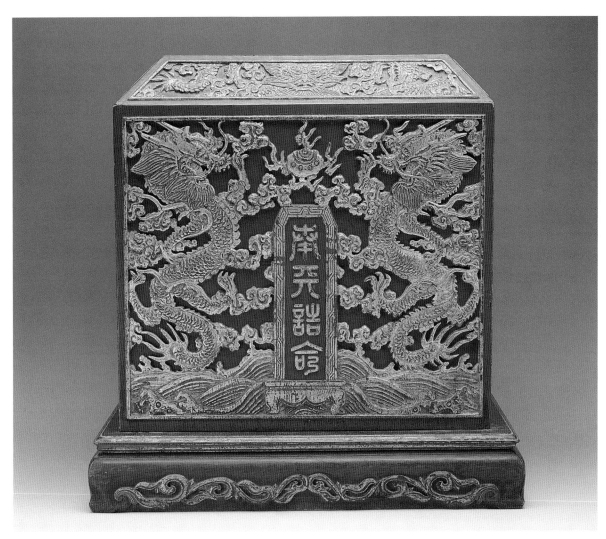

紅漆描金雕龍聖旨櫃　清代

L:47.5cm　W:25.8　H:48cm

Carved Gold and Red Lacquer of Imperial Edict Cabinet with Dragons Decoration

QING DYNASTY

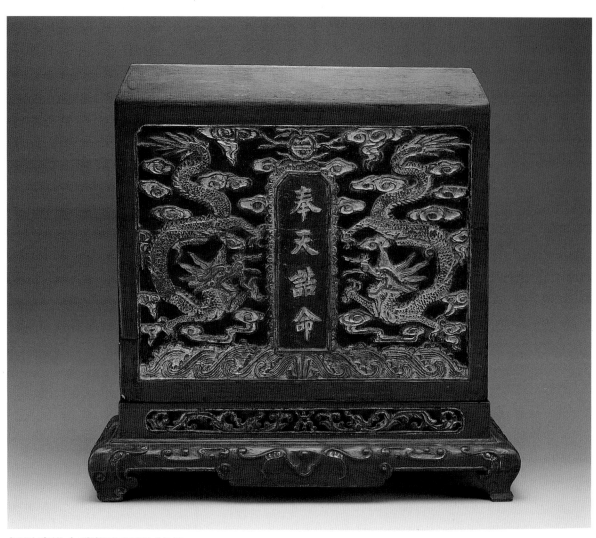

紅黑漆描金雕龍聖旨櫃　清代

L:50cm　W:20cm　H:48.5cm

Carved Red and Black Lacquered Imperial
Edict Cabinet with Golden Dragons Decoration
QING DYNASTY

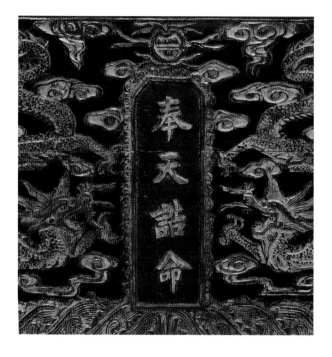

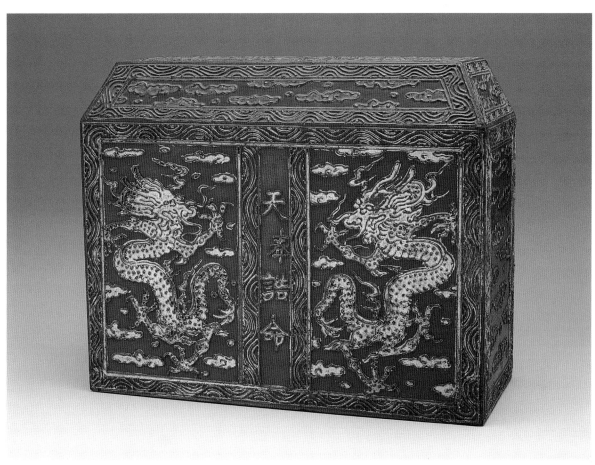

紅漆描金雕龍聖旨櫃　清代

L:42cm　W:17.8　H:33.3cm

Red Lacquered Imperial Edict Cabinet with Golden Dragons Decoration

QING DYNASTY

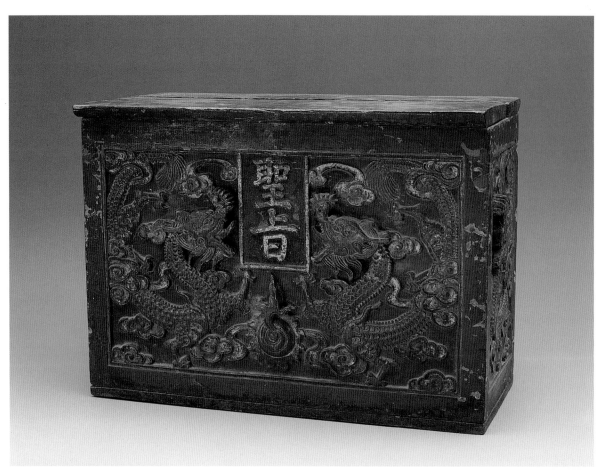

紅漆描金雕龍聖旨櫃 清代

L:40cm W:17.5cm H:29cm

Red Lacquer Imperial Edict Cabinet with Golden

Dragons Decoration

QING DYNASTY

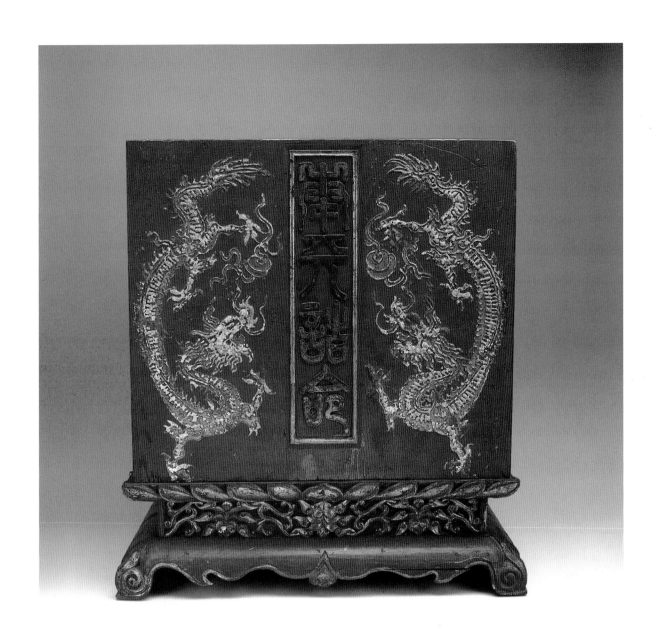

紅漆描金雕龍聖旨櫃　清代

L:52.5cm　W30.6cm　H:55.8cm

Red Lacquer Inperial Edict Box with Golden Dragons Decoration

QING DYNASTY

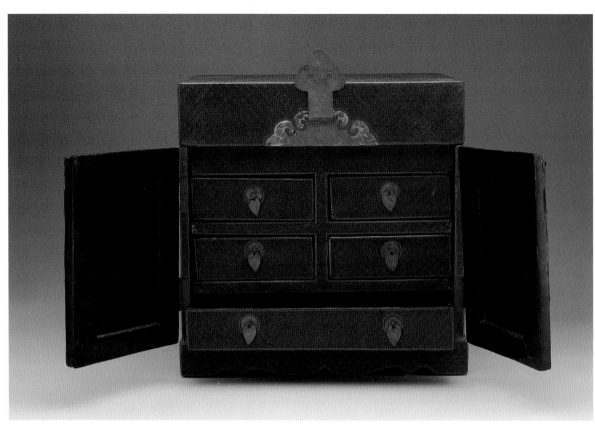

剔紅山水人物櫃　清代

L:33.8cm　W:25cm　H:33.5cm

Carved Cinnabar Lacquer Cabinet with Landscape and Figures

QING DYNASTY

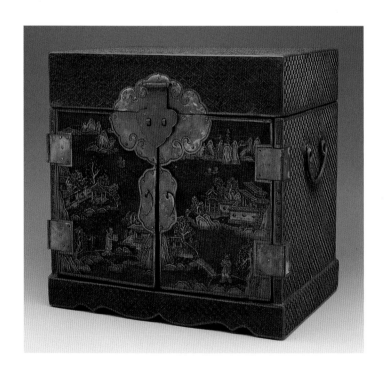

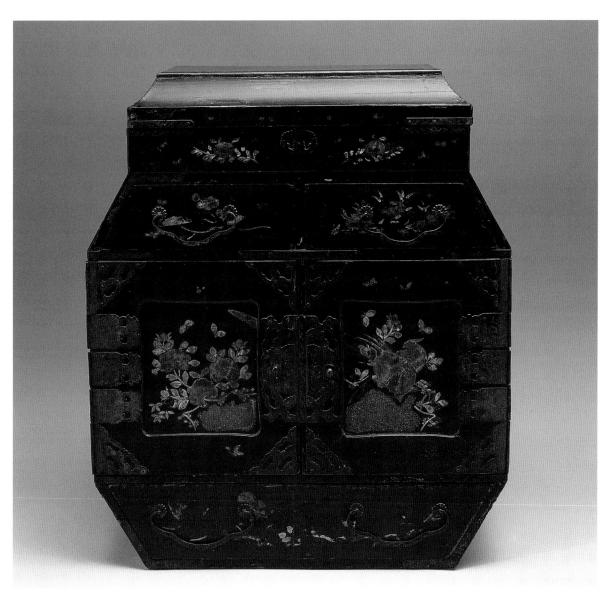

黑漆描金木櫃 款"涵養軒陳" 清代
L:45cm W:22cm H:52cm
Gold Brushed Black Lacquer Wooden Cabinet
with Mark of "涵養軒陳"
QING DYNASTY

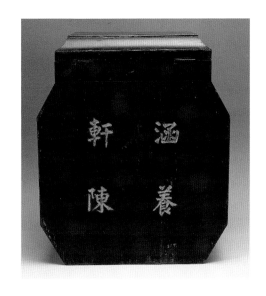

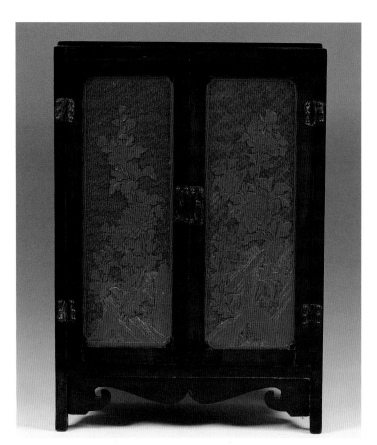

剔紅黑漆小櫃 清代

L:57cm　W:27.5cm　H:79.2cm

Small Carved Cinnabar Lacquer Cabinet

QING DYNASTY

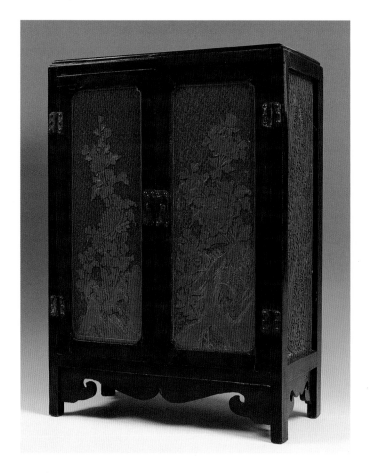

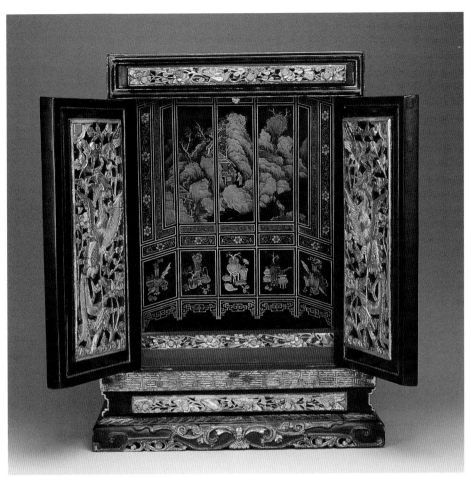

黑漆描金鏤雕神龕 清代

L:33.3cm W:15.6cm H:43cm

Finely Carved Gold Brushed Black Lacquer
Reliquery

QING DYNASTY

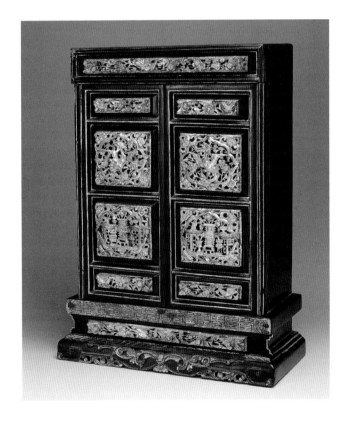

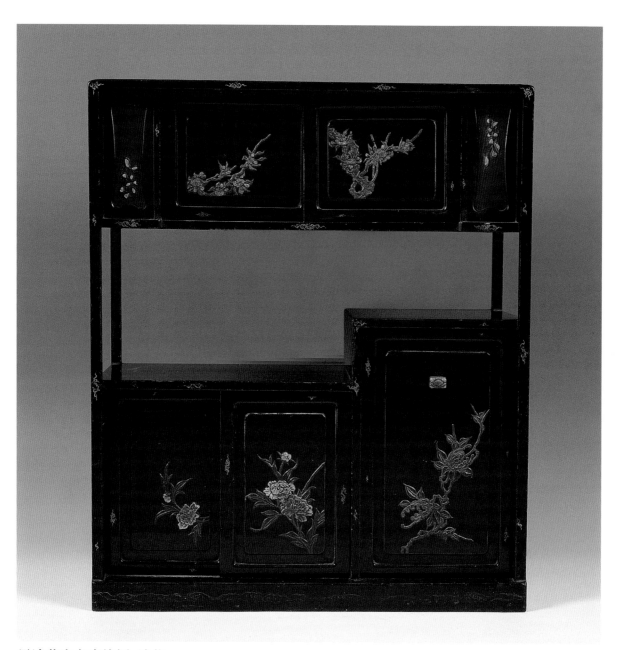

黑漆花卉多寶格櫃 清代

L:64.5cm W:64.5cm H:75cm

Painted Black Lacquer Multiplicity Cabinet Inlaid with Precious Stone

QING DYNASTY

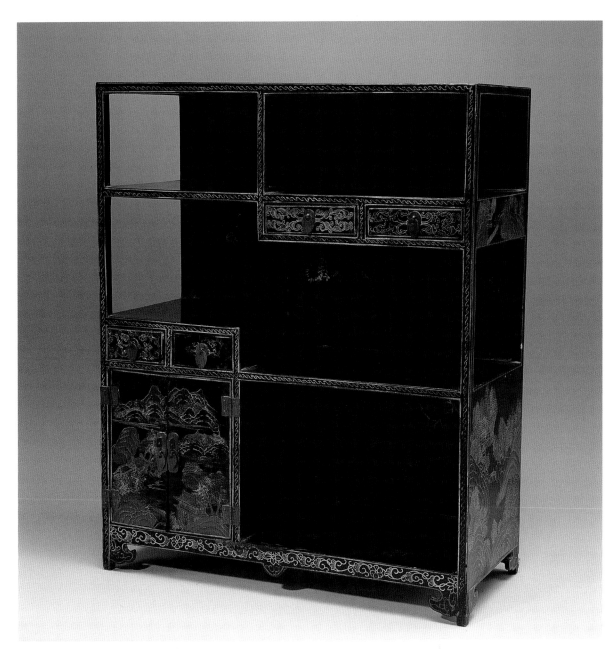

黑漆描金山水多寶格櫃 清代

L:50.7cm　W:22.2cm　H:61.5cm

Gold Brushed Black Lacquered Multiplicity Cabinet with Landscape

QING DYNASTY

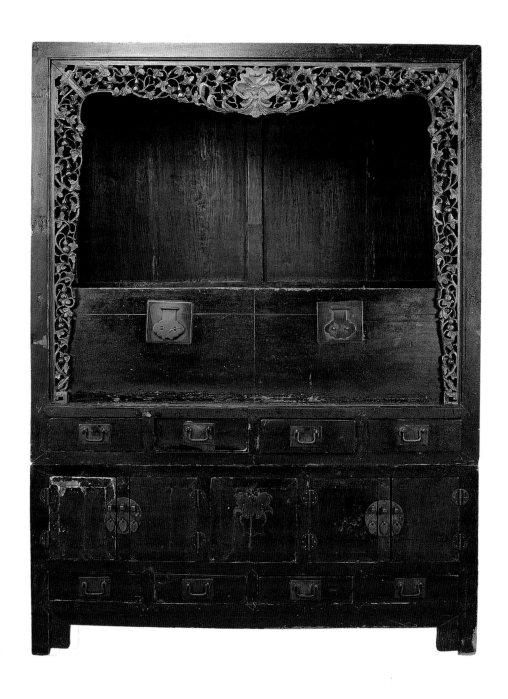

黑漆雕花大櫃　清代

L:138cm　W:47.2cm　H:1842cm

Carved Large Lacquer Cabinet with Flowers

QING DYNASTY

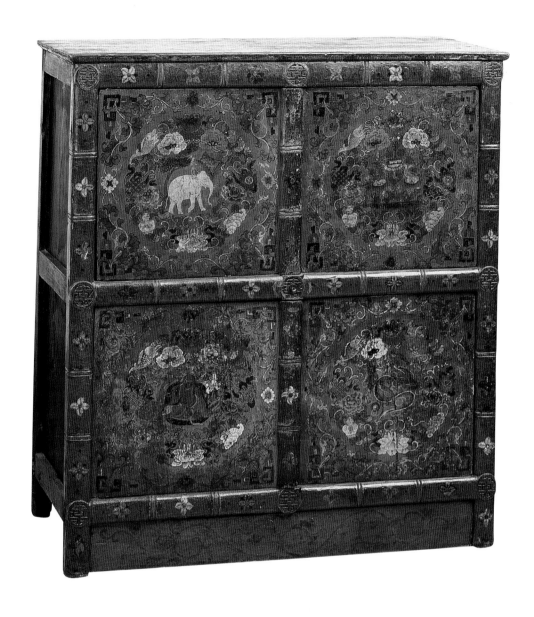

藏式紅彩漆衣櫃 清代
L:101cm W:48cm H:107cm
Finely Painted Tibetan Red Lacquer Wardrobe Cabinet
QING DYNASTY

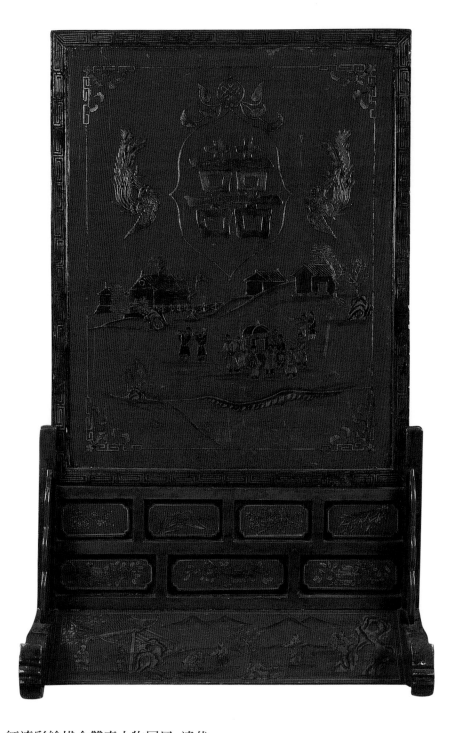

紅漆彩繪描金雙喜人物屏風 清代

W:90cm H:153cm

Finely Painted and Gold Brushed Red Lacquer Table Screen with Figures

QING DYNASTY

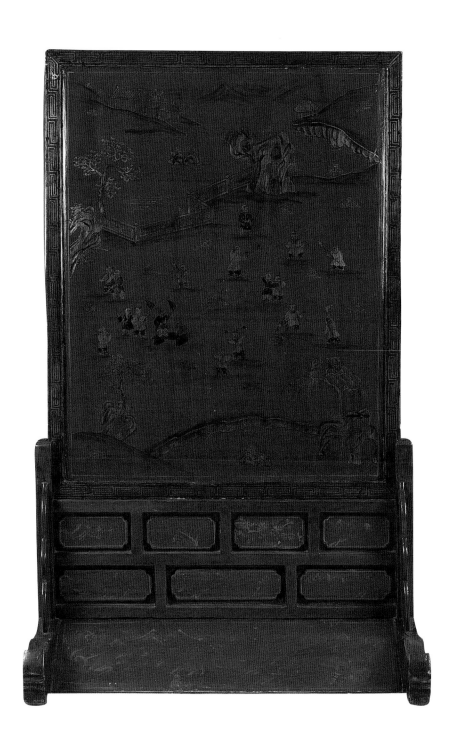

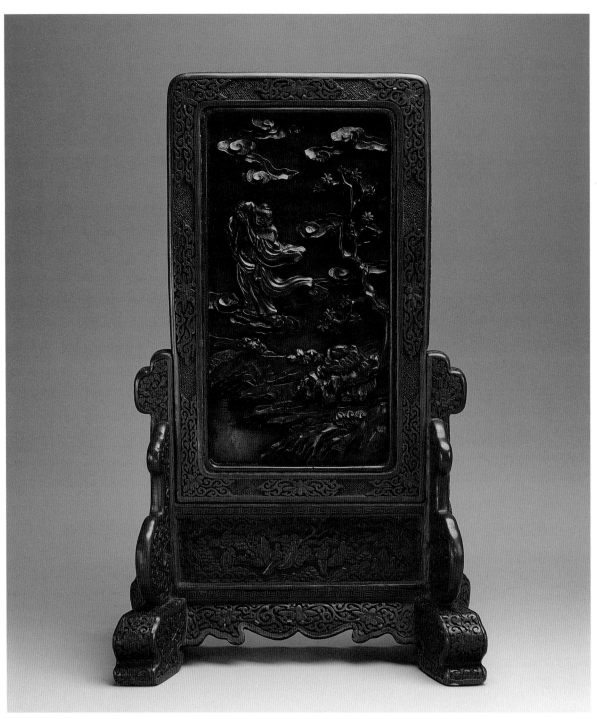

剔紅嵌紫檀插屏 清代

L:28cm W:15cm H:45cm

Carved Cinnabar Lacquer Wood Stand with a Zitan Screen

QING DYNASTY

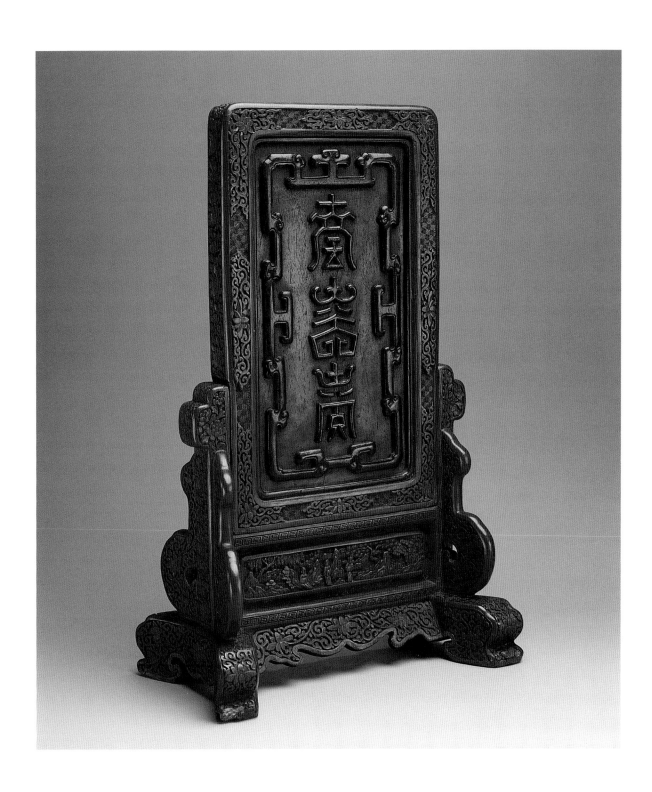

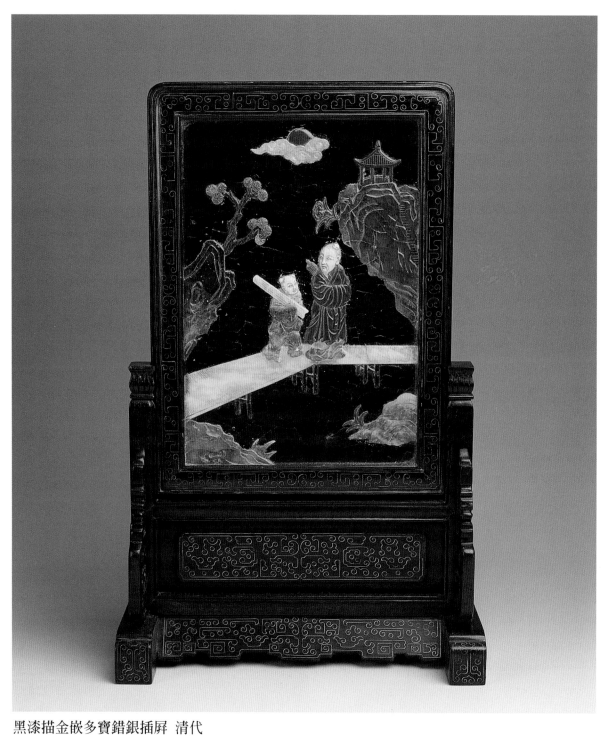

黑漆描金嵌多寶錯銀插屏　清代

L:21.5cm　W:9.5cm　H:34cm

Gold Brushed Black Lacquer Table Screen with Precious Stone and Silver Inlaid

QING DYNASTY

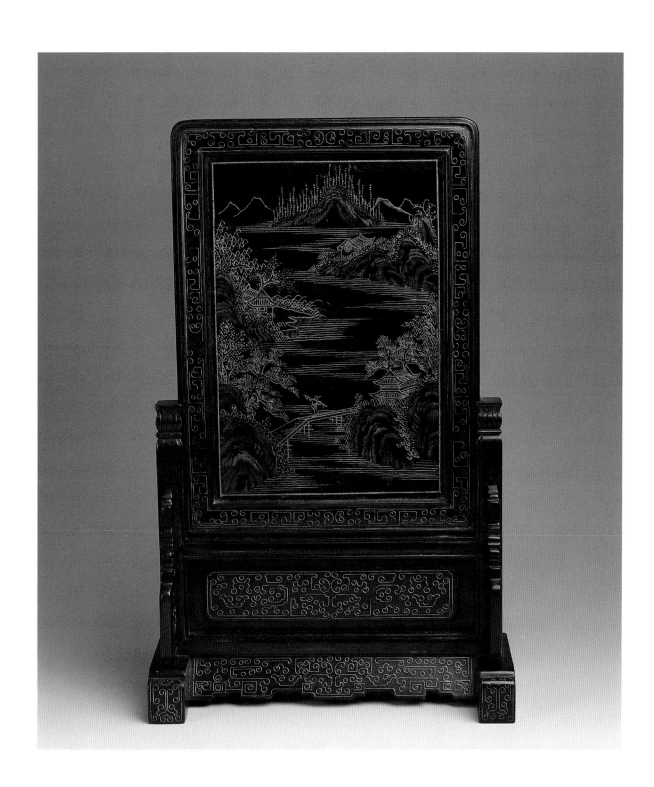

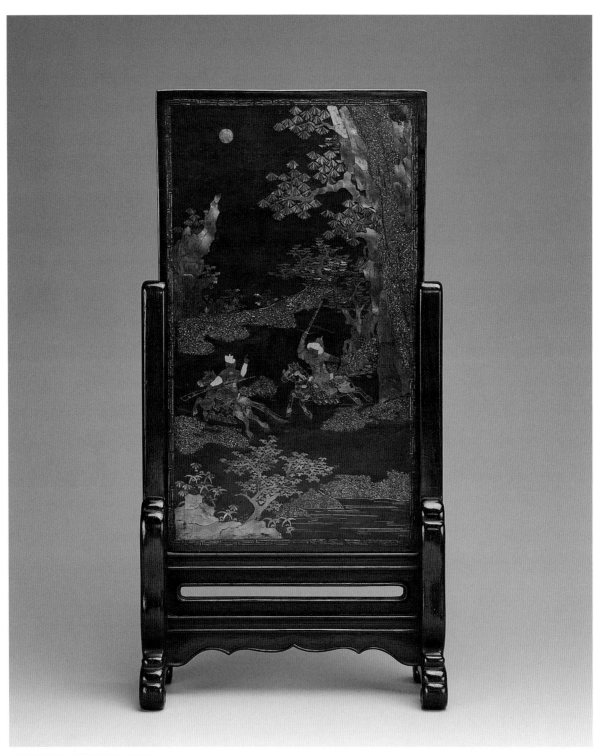

黑漆彩繪螺鈿插屏　清代

L:14.7cm　W:6.4cm　H:18.7cm

Finely Painted Black Lacquer Table Screen Inlaid with Mother-of-Pearl

QING DYNASTY

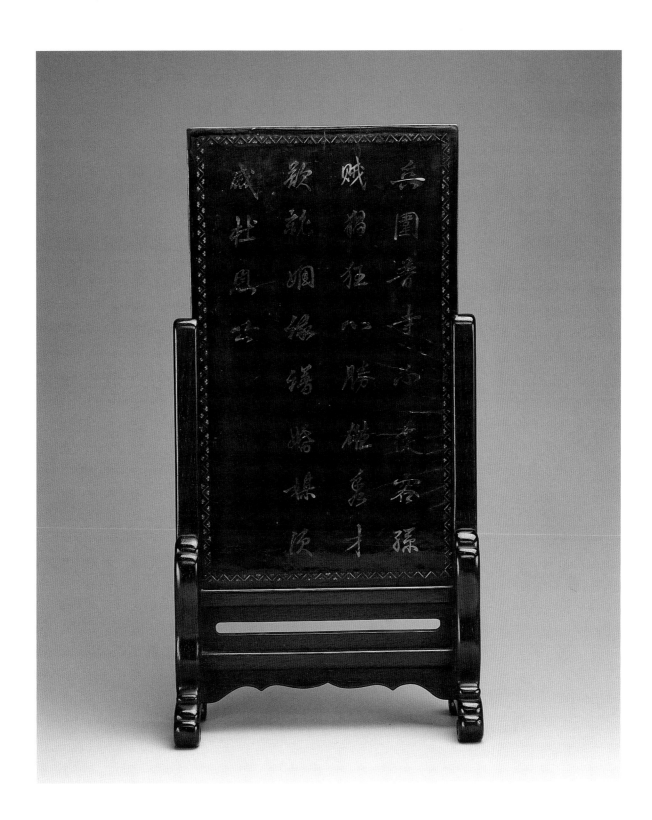

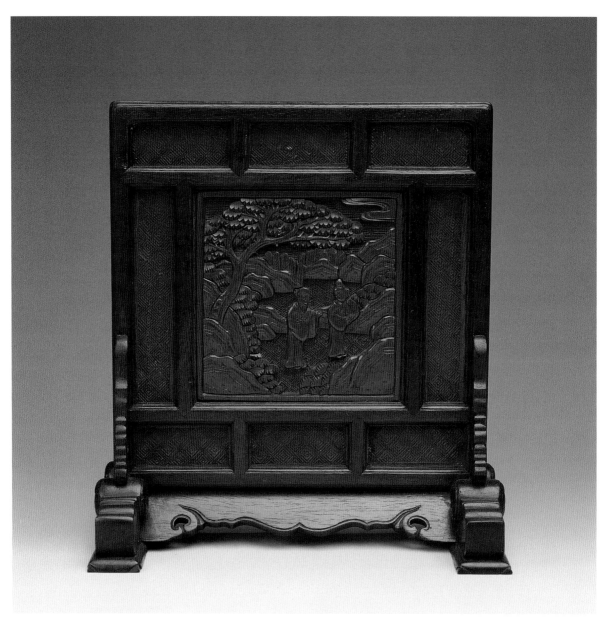

剔紅人物黃花梨插屏 清代

L:17.8cm W:16.7cm

Carved Cinnabar Table Screen with Figures and Flowers

QING DYNASTY

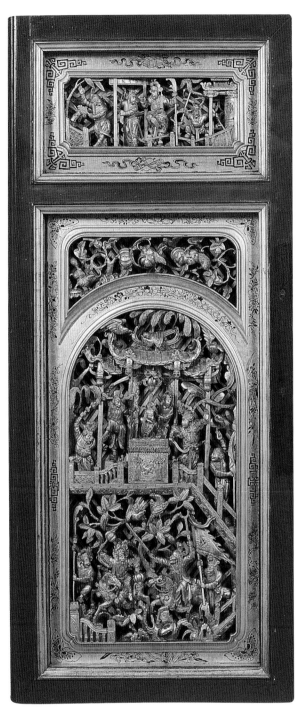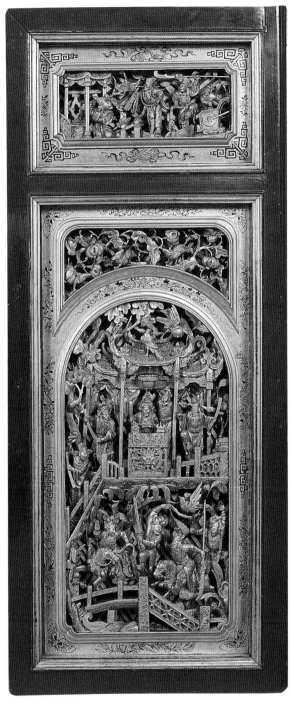

木雕漆金花板　一對　清代

L:86.5cm　W:36.5cm

A Pair of Gold Lacquer Wooden Plaques

QING DYNASTY

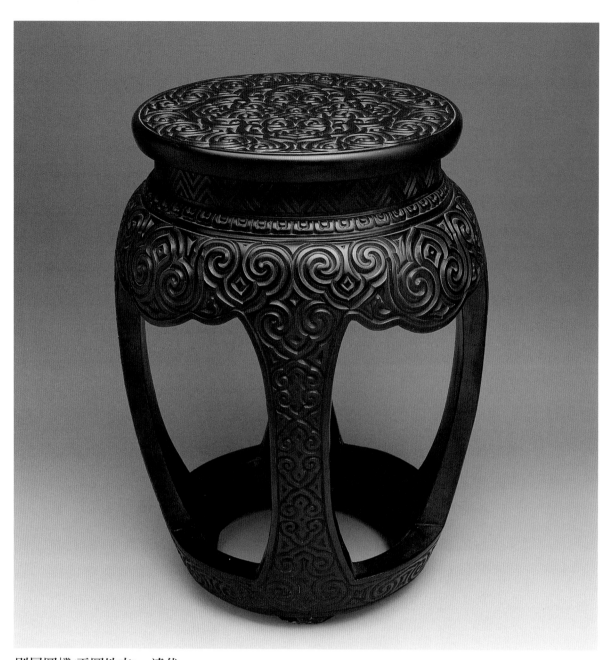

剔犀圓櫈(天圓地方) 清代

H:46.6cm D:36cm

Carved Circular Black Tixi Lacquer Stool

QING DYNASTY

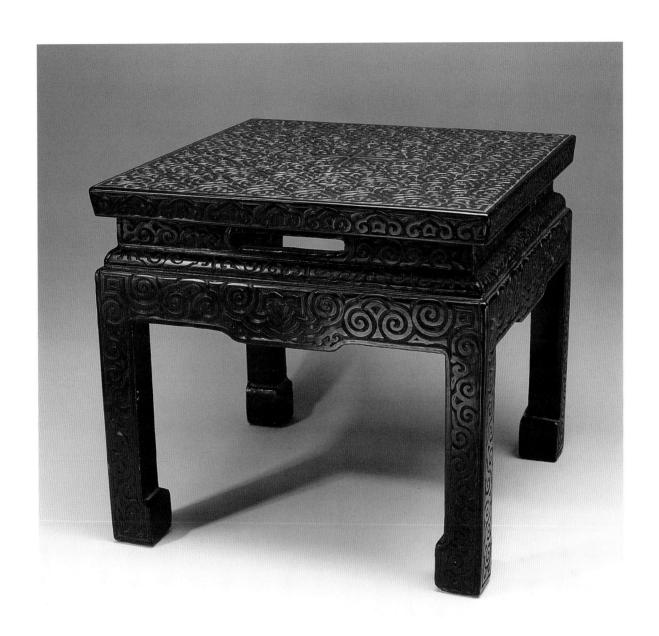

剔犀束腰開光方櫈(天圓地方)　清代

L:45.5cm　W:45.7cm　H:42cm

Carved Square Black Tixi Lacquer Stool

QING DYNASTY

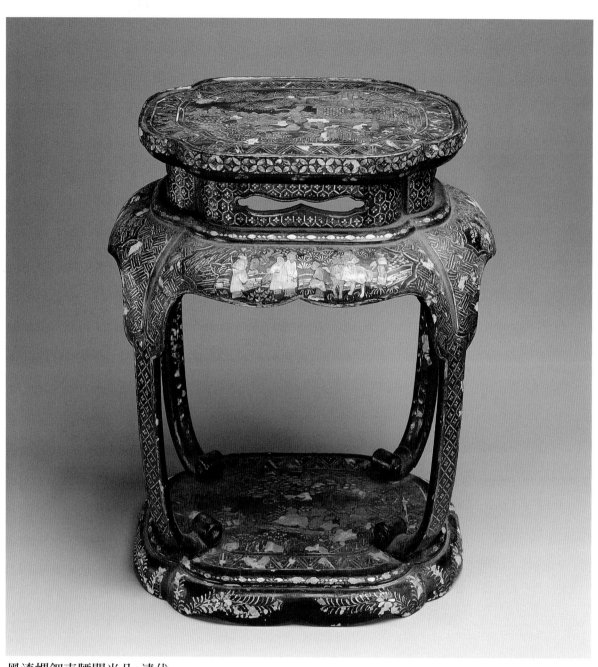

黑漆螺鈿束腰開光几 清代
L:33.3cm W:28cm H:42cm
Small Black Lacquered Table Inlaid with Mother-of-Pearl
QING DYNASTY

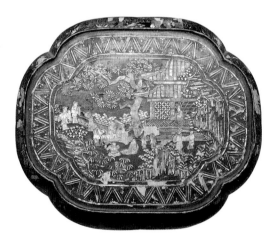

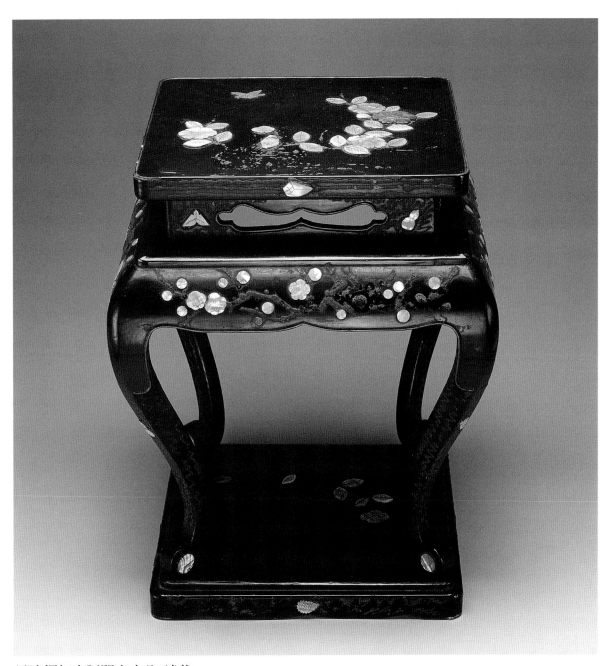

黑漆螺鈿束腰開光小几　清代

L:24cm　W:22.5cm　H:37.cm

Black Lacquered Table Inlaid with Mother-of-Pearl

QING DYNASTY

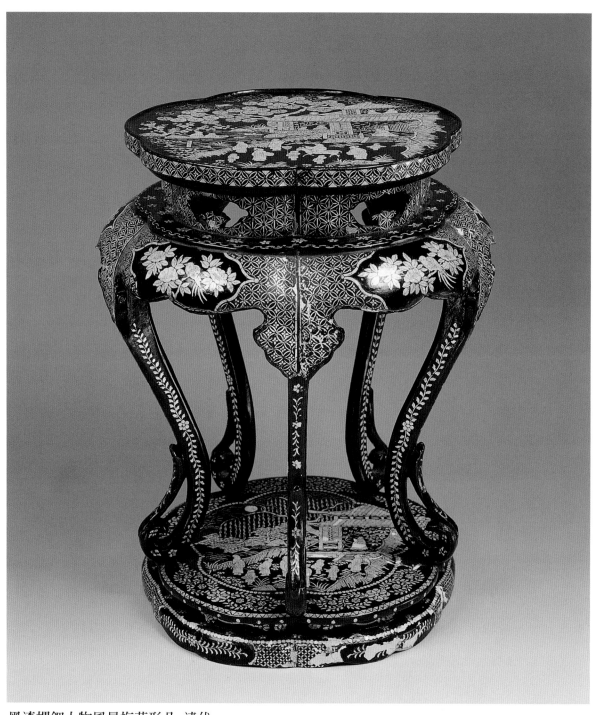

黑漆螺鈿人物風景梅花形几 清代

H:43cm D:36cm

Floral Shaped Black Lacquer Table with Mother-of-Pearl Inlaid of Figures and Scenery

QING DYNASTY

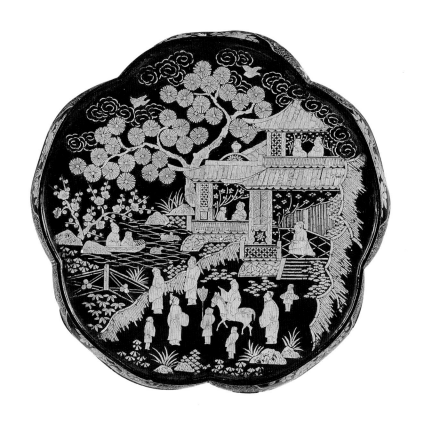

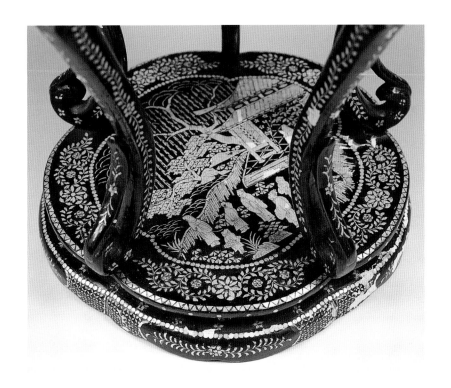

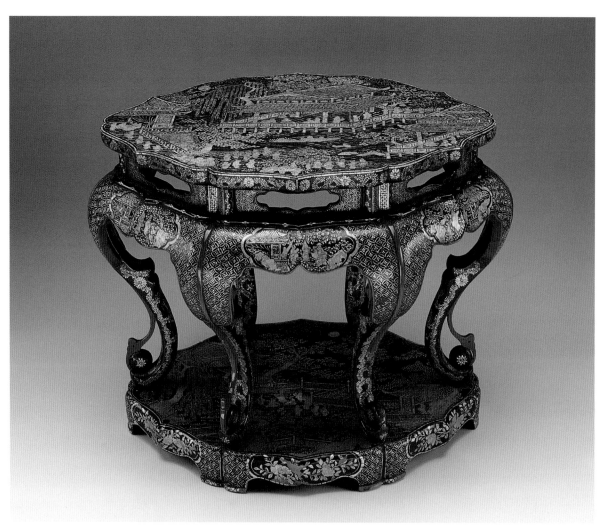

黑漆螺鈿人物風景束腰開光几 清代

L:52cm W:38cm H:43cm

Black Lacquer Table Finely Inlaid with Mother-of-Pearl

QING DYNASTY

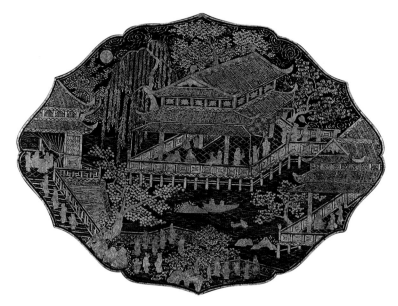

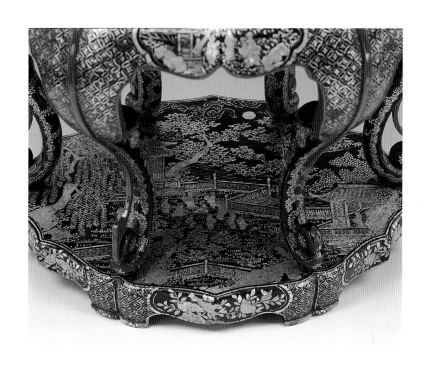

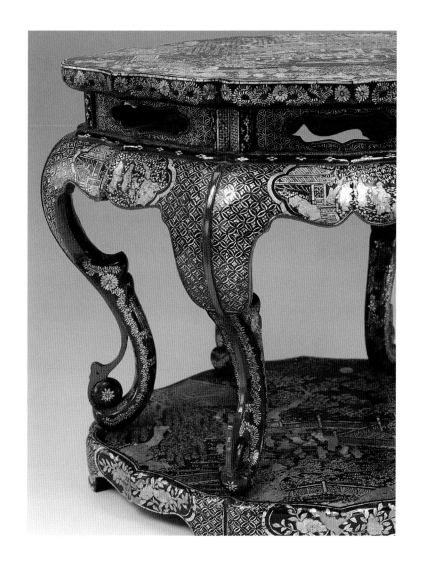

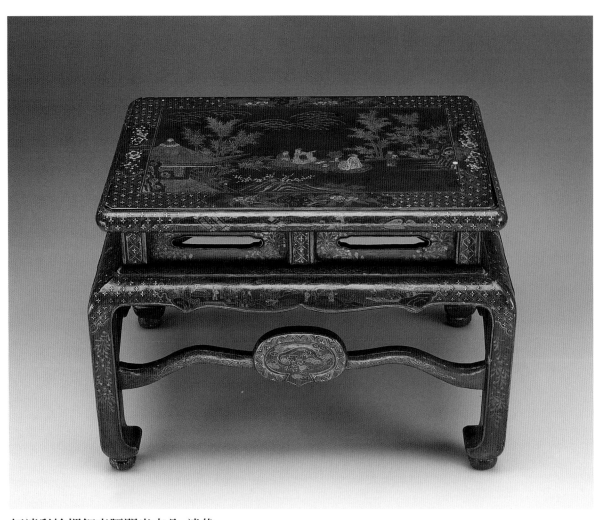

紅漆彩繪螺鈿束腰開光方几 清代

L:45.5cm W:32.5cm H:33cm

A Painted Square Red Lacquer Table Inlaid with Mother-of-Pearl

QING DYNASTY

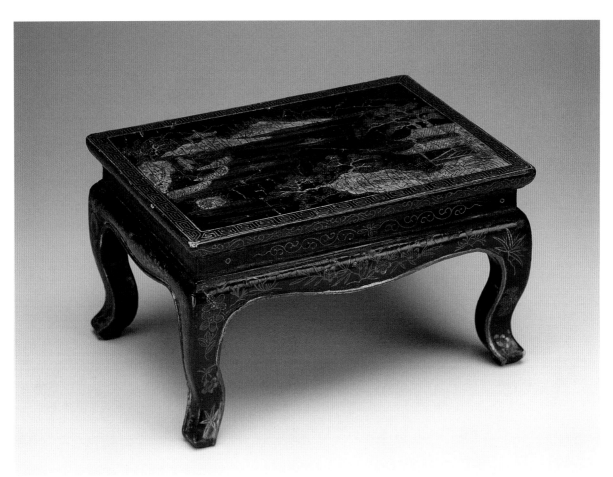

黑漆彩繪描金小桌 清代
L:18cm W:13cm H:10.5cm
Gold Brushed and Painted Small Black Lacquer Table
QING DYNASTY

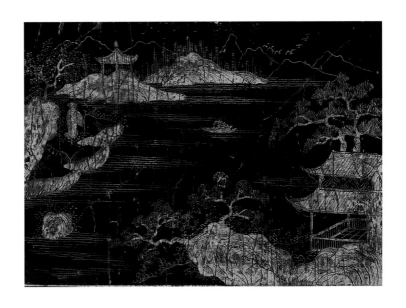

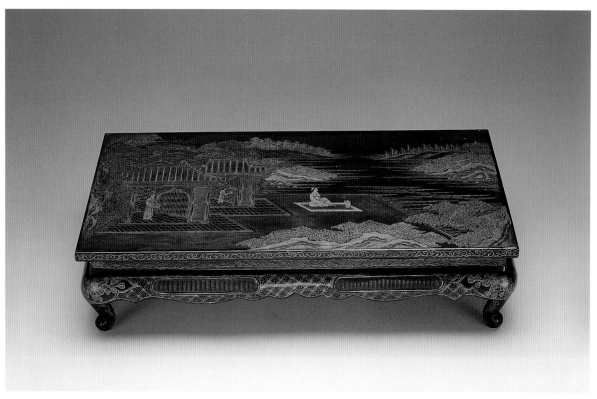

黑漆描金人物風景小几 清代

L:57cm W:28cm H:14cm

Gold Brushed Small Black Lacquer Table with Figures and Scenery

QING DYNASTY

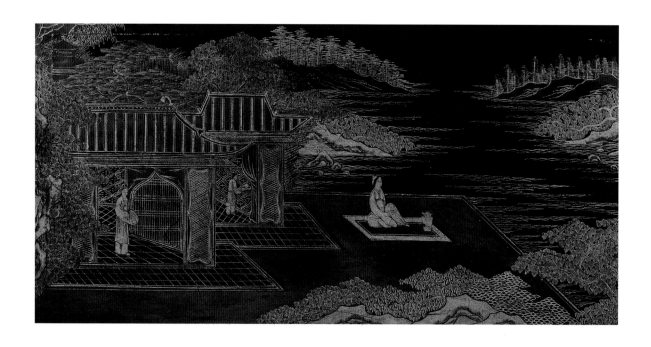

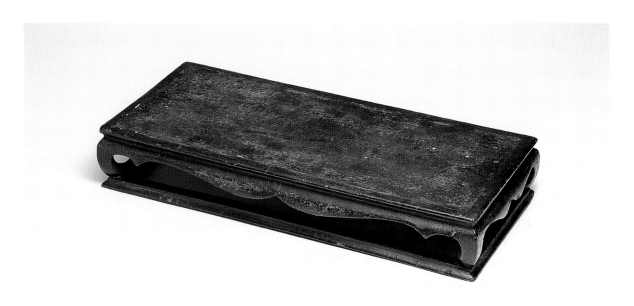

黑漆束腰長方几 清代
L:48cm W:20.5cm H:7.3cm
Rectangle Black Lacquer Table
QING DYNASTY

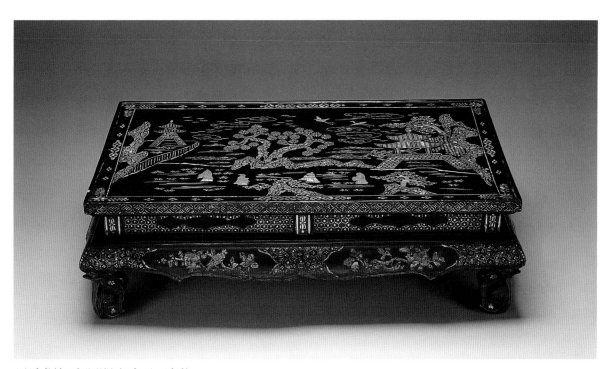

黑漆螺鈿束腰開光方几 清代
L:58cm W:36.5cm H:17cm
Square Black Lacquer Table Inlaid with Mother-of-Pearl
QING DYNASTY

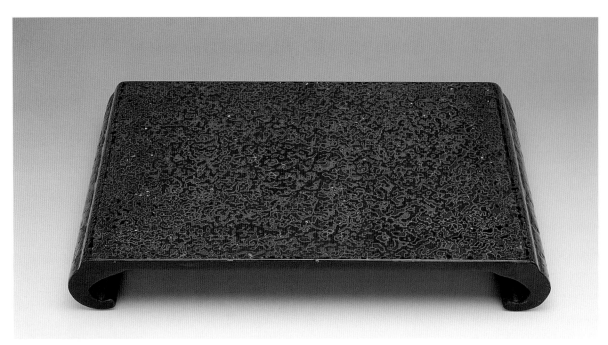

犀皮漆螺鍋几 清末
L:48cm W:30cm H:6.5cm
Marble Lacquer Table
QING DYNASTY

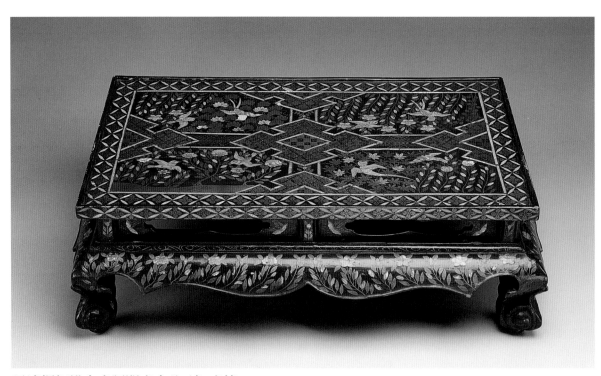

黑漆螺鈿描金束腰開光方几 清 光緒
L:54.3cm W:33.5cm H:17.5cm
Square Black Lacquer Table Inlaid with Mother-of-Pearl
Guangxu QING DYNASTY

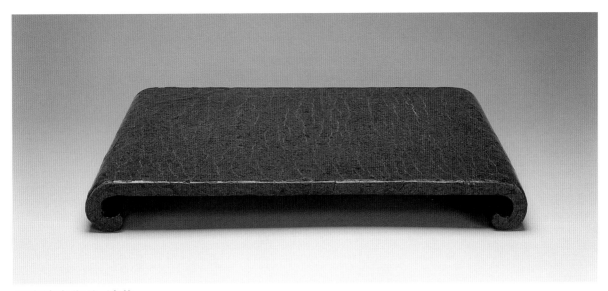

犀皮漆書卷几 清代
L:46cm W:31.5cm H:5.5cm
Marble Lacquer Desk
QING DYNASTY

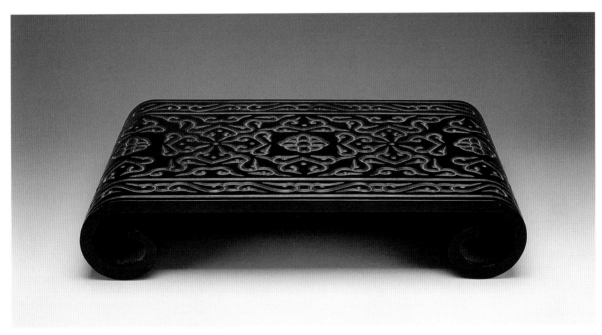

剔犀書卷几 清代
L:38.5cm W:25 cm H:7.2cm
Carved Black Tixi Lacquer Table
QING DYNASTY

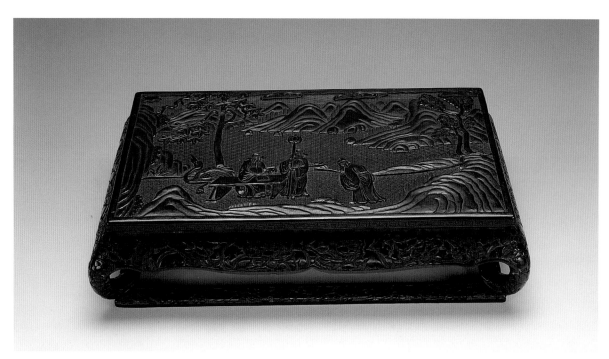

黑漆紅地人物方几 清代

L:55cm W:34cm H:13.6cm

Square Red and Black Lacquer Table with Figures

QING DYNASTY

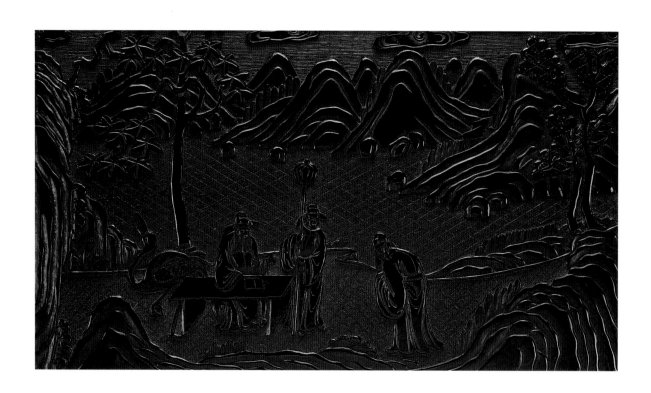

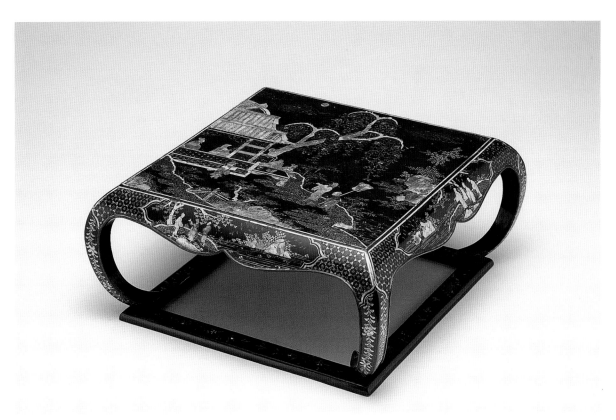

黑漆螺鈿山水人物小几 清代

L:30.5cm W:30.5cm H:13.5cm

Small Black Lacquer Table with Landscape and Figures Inlaid Mother-of-Pearl

QING DYNASTY

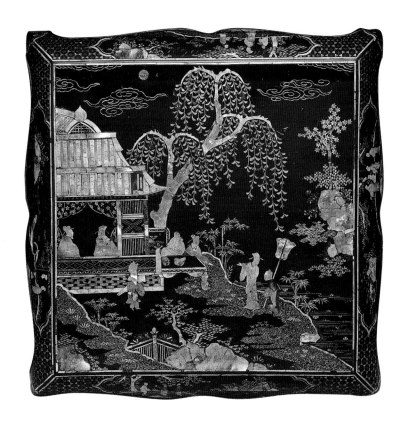

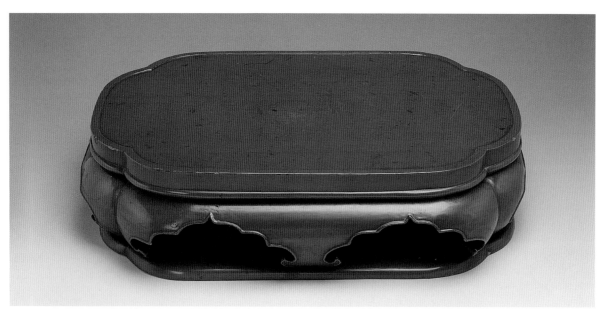

朱漆几 清代
L:52cm W:35cm H:13.5cm
Red Lacquered Table
QING DYNASTY

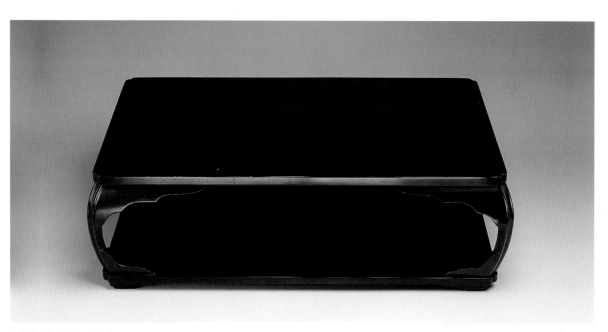

黑漆長方几 清末
L:56.5cm W:31.5cm H:17.5cm
Rectangle Black Lacquered Table
QING DYNASTY

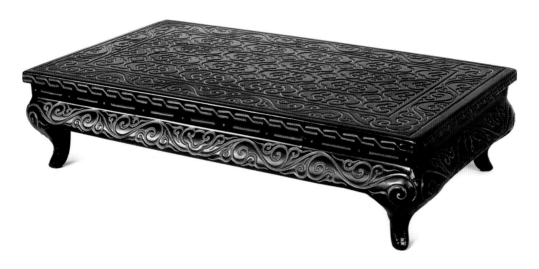

剔犀束腰炕几 清代
L:72cm W:40cm H:26cm
Black Tixi Lacquered Table
QING DYNASTY

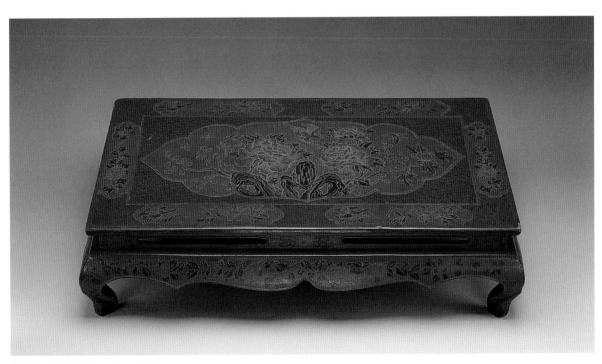

剔彩束腰開光小几 清代
L:62cm W:35.5cm H:16.5cm
Carved and Painted Small Table
QING DYNASTY

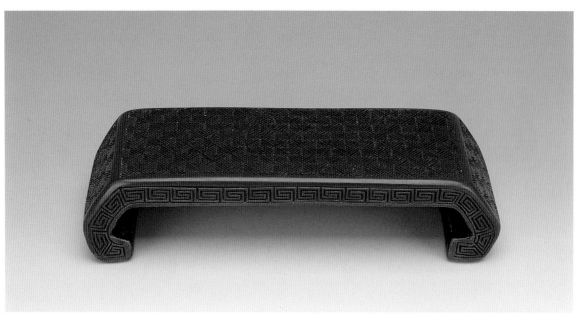

剔紅錦地墨床 清代
L:13cm W:4.5cm H:3cm
Carved Cinnabar Ink Rest
QING DYNASTY

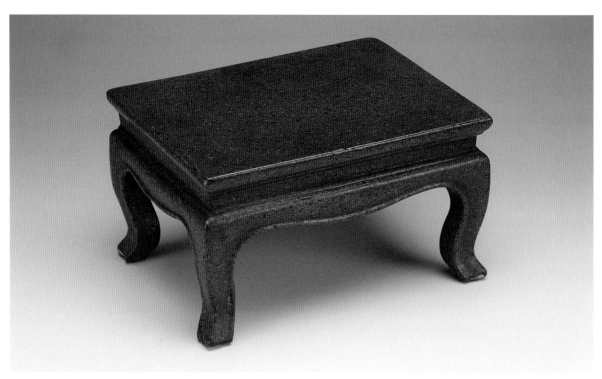

犀皮漆束腰小桌 清代
L:18cm W:13cm H:10.5cm
Small Marbled Lacquered Table
QING DYNASTY

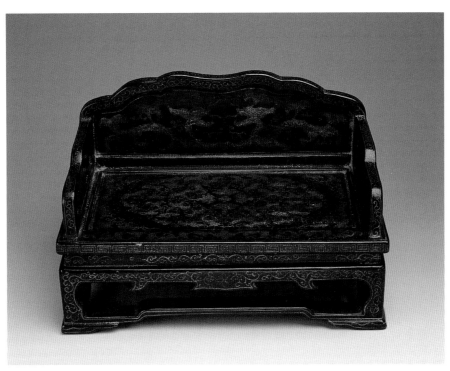

黑漆描金小羅漢床 清代
L:22.2cm W:13cm H:13.5cm
Gold Brushed Black Lacquered Lohan Bad
QING DYNASTY

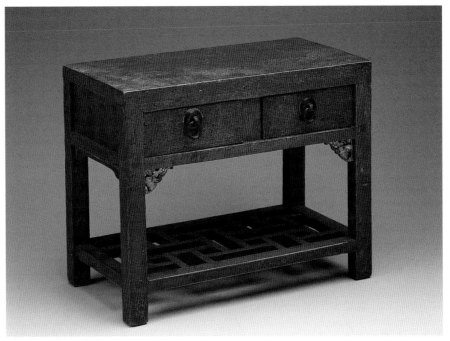

紅漆小木桌 清代
L:22.3cm W:11.4cm H:17.7cm
Small Red Lacquered Table
QING DYNASTY

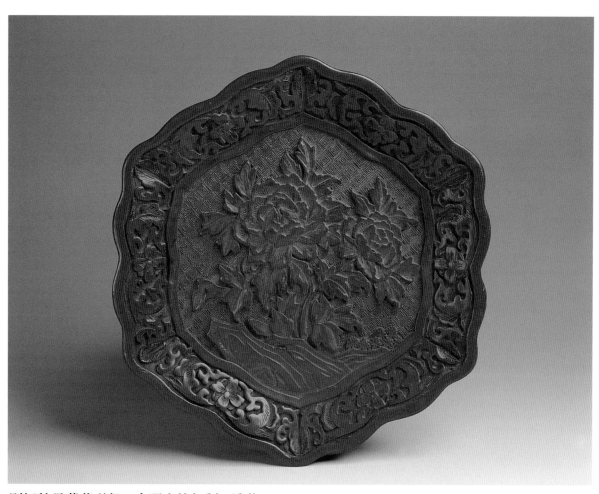

剔紅牡丹葵花形盤 "大明宣德年制" 清代

H:2.5cm D:22.5cm

Carved Cinnabar Dish of Peony and Sunflower Design Mark "Ta Ming Xuan De"

QING DYNASTY

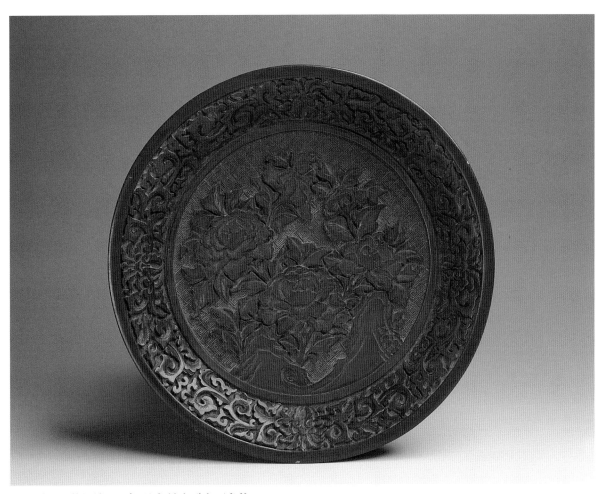

剔紅牡丹花圓盤 "大明宜德年制" 清代

H:3.3cm D:23cm

Circular Cinnabar Lacquer Tray with Peony Design Mark "Ta Ming Xuan De"

QING DYNASTY

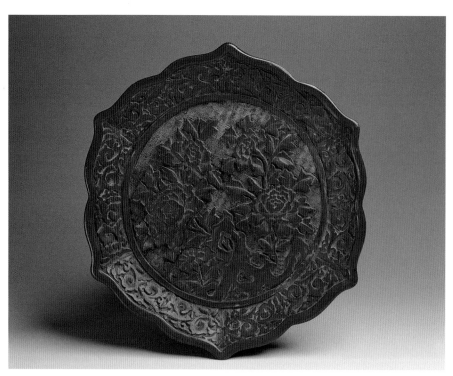

剔紅牡丹葵花形盤 清代

H:3.3cm D:25.5cm

Carved Cinnabar Lacquered Tray with Sunflower Petal Design

QING DYNASTY

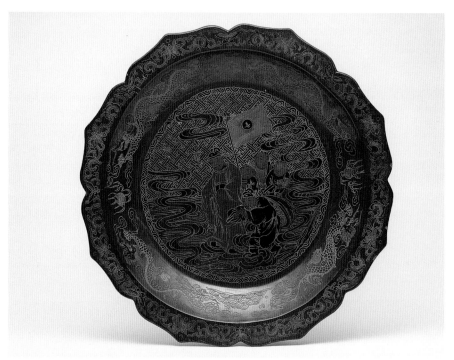

紅漆刻花彩繪塡金人物葵花形大盤 清代

H:5.2cm D:53cm

Large Sunflower-Shape Cinnabar Lacquered Tray with Flowers and Gold Figures

QING DYNASTY

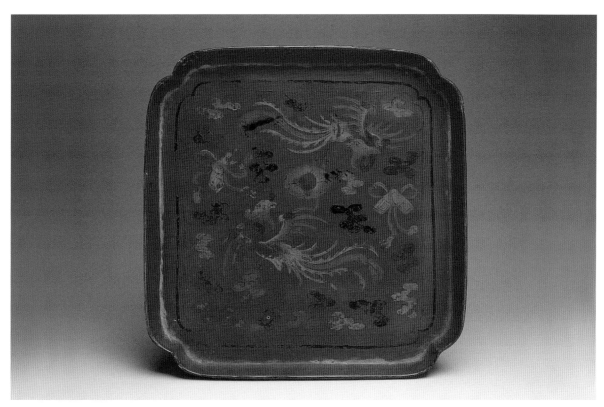

紅漆彩繪雙鳳方盤 清代

L:29.5cm W:29.5cm H:3cm

Painted Large Square Cinnabar Lacquer Tray with Two Phoenixs Design

QING DYNASTY

剔紅＂卍＂字紋方盤 清代

L:40.2cm W:30.2cm H:4.2cm

Square Cinnabar Lacquered Tray of ＂卍＂ Pattern

QING DYNASTY

剔紅長方煙具盤 清代

L:37.8cm W:22.8cm H:2.5cm

Carved Rectangle Cinnabar Lacquered Tray

QING DYNASTY

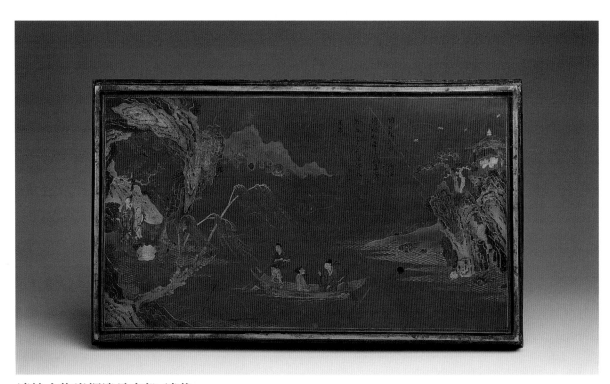

漆繪人物嵌銅邊長方盤 清代

L:41cm W:2.2cm H:24.5cm

Painted Red Lacquered Tray Inlaid with Bronze Edges

QING DYNASTY

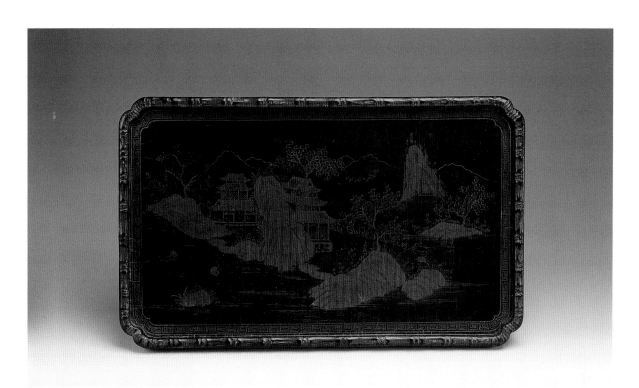

黑漆彩繪山水方盤　清代

L:38.2cm　W:22.9cm　H:2.4cm

Painted Square Black Lacquered Tary with Landscape

QING DYNASTY

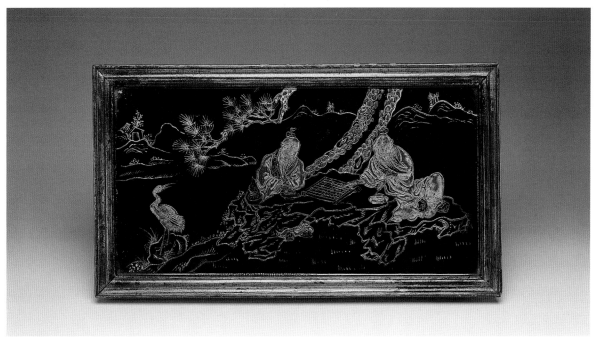

黑漆描金人物長方盤　清代

L:37.2cm　W:20.5cm　H:4.3cm

Gold Brushed Black Lacquered Tray of Figures

QING DYNASTY

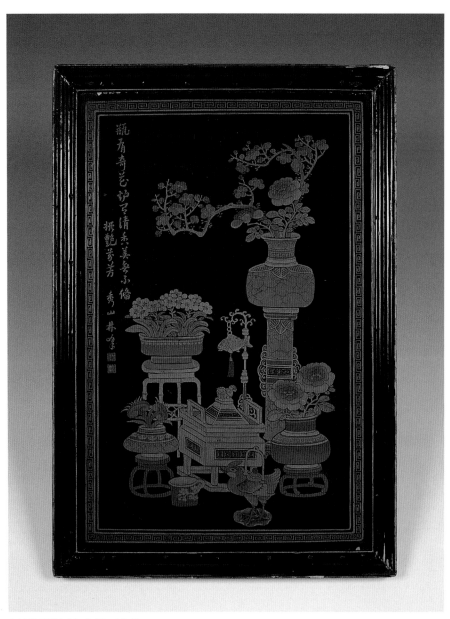

黑漆彩繪長方盤　清代

L:56.8cm　W:39.3cm　H:3cm

Finely Painted Square Black Lacquered Tray

QING DYNASTY

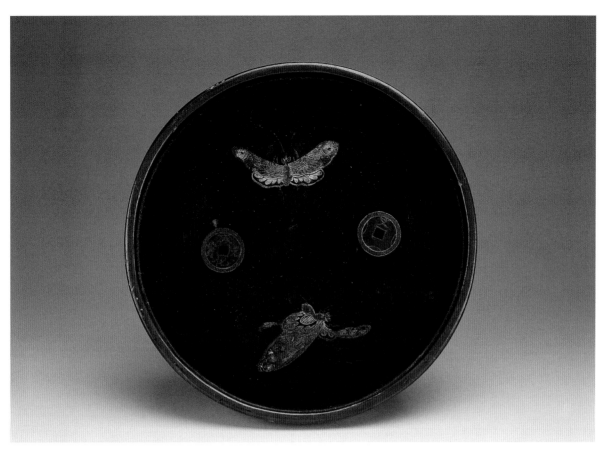

"福在眼前" 黑漆描金淺盤 清代

H:2.1cm D:21.5cm

Gold Brushed Black Lacquered Dish with Butterfly and Coins Design

QING DYNASTY

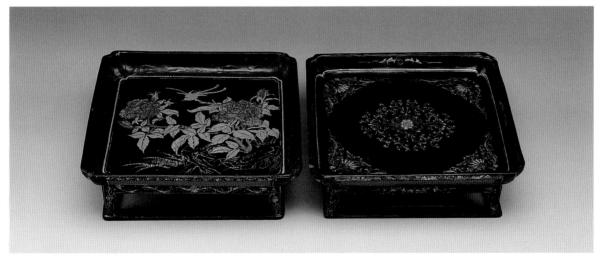

黑漆描金方盤 清代

L:29cm W:29cm H:9cm

Gold Brushed Square Black Lacquered Trays

QING DYNASTY

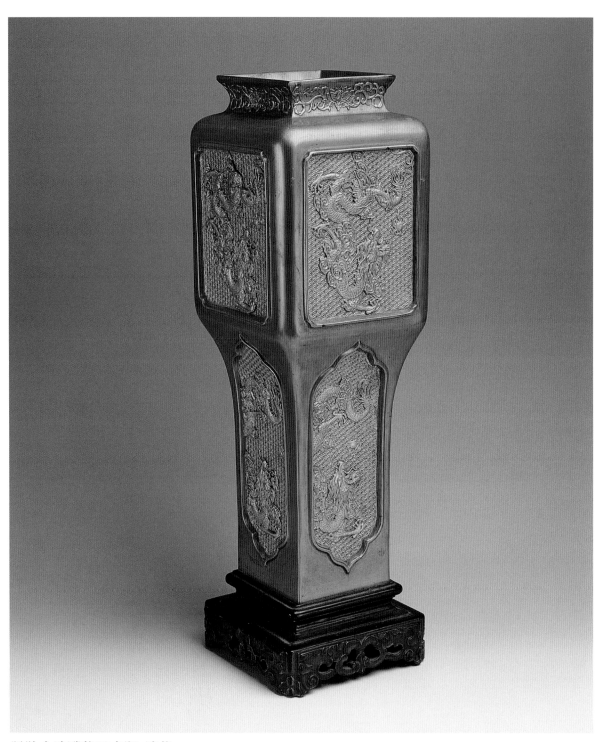

脱胎金漆雕龍四方瓶 清代

L:12.5cm W:12.2cm H:39.8cm

Square Gold Lacquered Vase of Dragons Decoration

QING DYNASTY

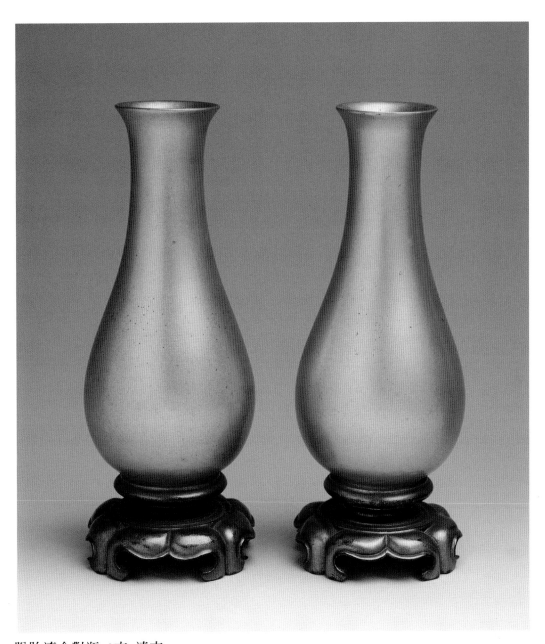

脫胎漆金對瓶 2支 清末

H:16.5cm D:6.5cm

A Pair of Gold Lacquered Vases

QING DYNASTY

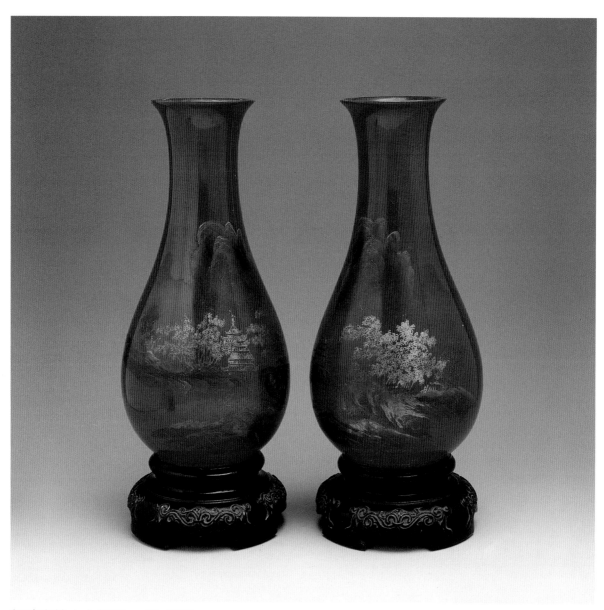

紅漆彩繪山水對瓶 一對 清代

H:24cm D:10cm

A Pair of Painted Red Lacquered Vases with Scenery

QING DYNASTY

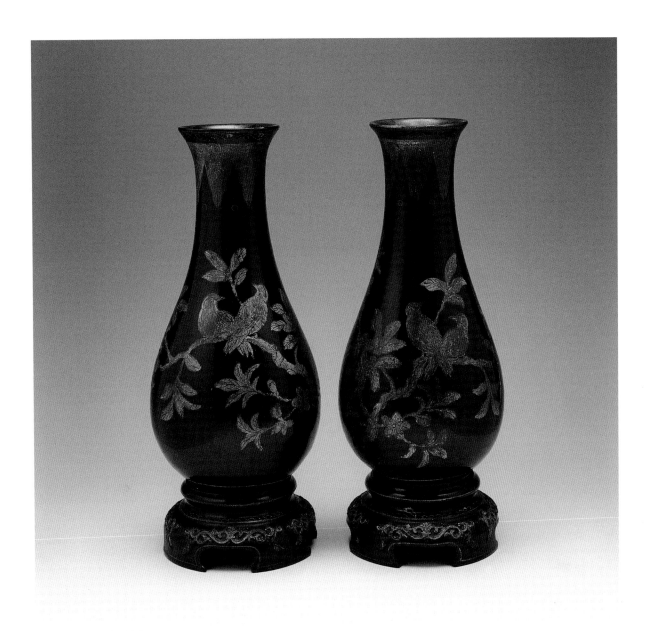

黑漆描金花鳥對瓶

W:9.5cm H:24cm

A Pair of Gold Brushed Black Lacquered Vases with Flowers and Birds

QING DYNASTY

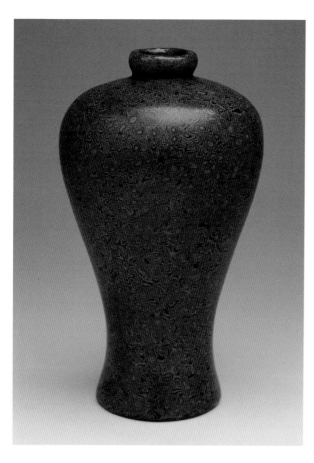

犀皮漆花插 清代
W:8.4cm H:14.5cm
Marble Lacquered Vase
QING DYNASTY

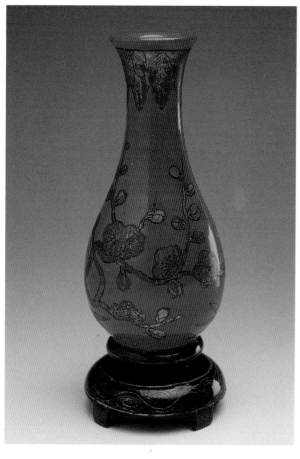

紅漆描金花瓶 清代
H:11cm D:4.3cm
Gold Brushed Red Lacquered Vase with Flowers
QING DYNASTY

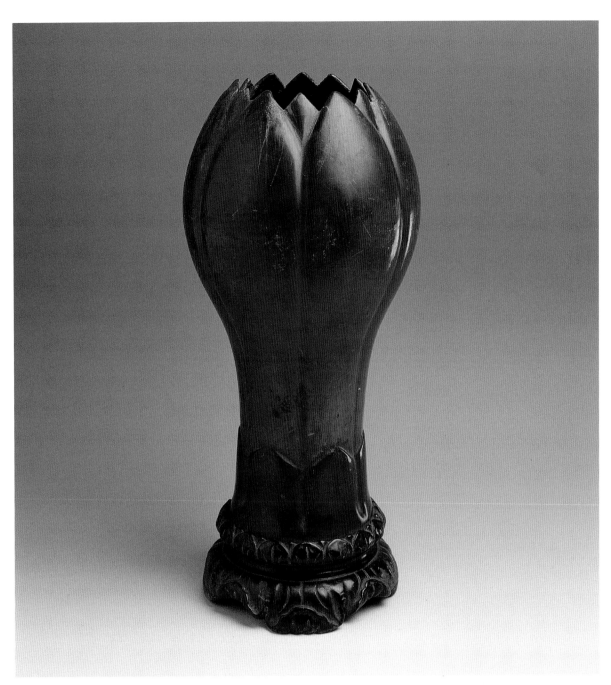

脫胎漆玉蘭花插 清代
W:34cm H:15.5cm
Lacquered Vase
QING DYNASTY

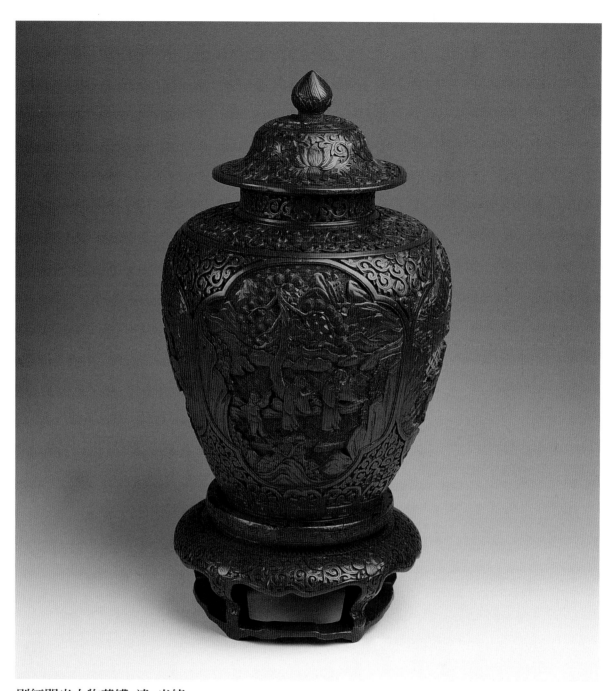

剔紅開光人物蓋罐　清　光緒

H:41cm　D:21.3cm

Carved Cinnabar Lacquered Jar and Cover with Figures

Guangxu　QING DYNASTY

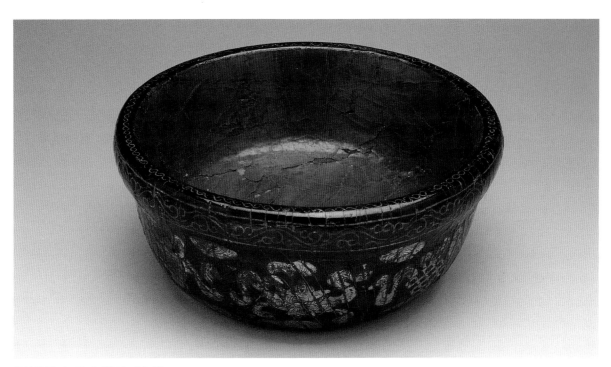

黑漆描金八吉祥碗 清代

H:7cm D:16.7cm

Gold Brushed Black Lacquered Bowl with Eight Auspicious Symbols of Buddhism

QING DYNASTY

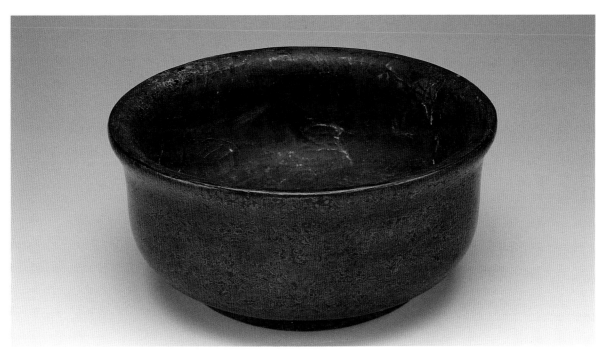

犀皮漆碗 清代

H:9cm D:19.8cm

Marble Lacquered Bowl

QING DYNASTY

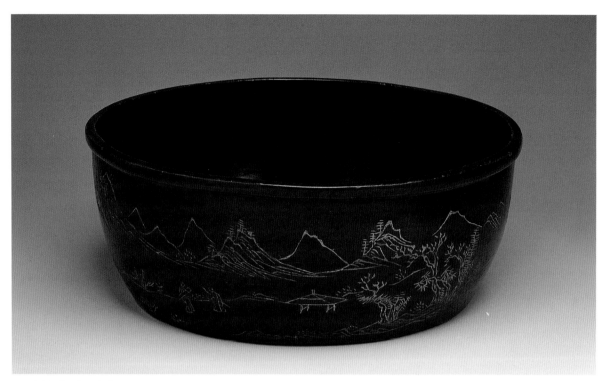

黑漆描金碗　清代
H:9.2cm　D:24.1cm
Gold Brushed Black Lacquered Bowl
QING DYNASTY

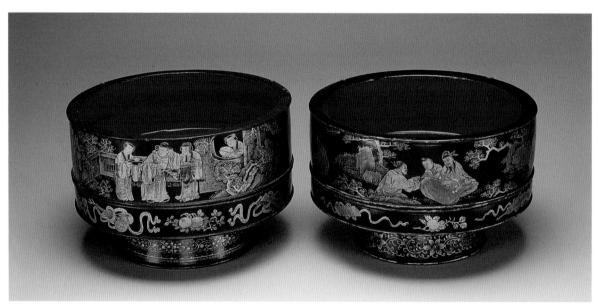

黑漆描人物金碗　一對　清代
H:15cm　D:23.5cm
Gold Brushed Black Lacquered Bowl with Figures
QING DYNASTY

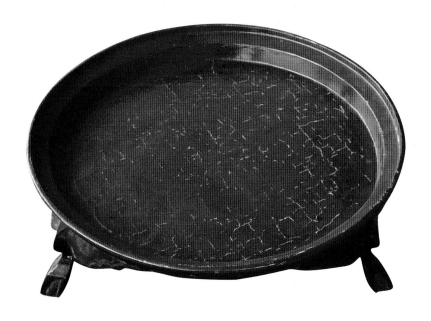

紅、黑漆大圓盤 民國
H:19cm D:56.5cm
Large Circular Red and Black Lacquered Tray
REPUBLICAN

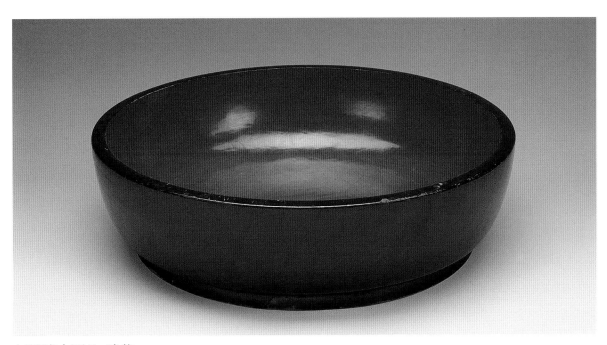

紅黑漆大圓盆 清代
H:12.5cm D:46cm
Large Red and Black Lacquered Basin
QING DYNASTY

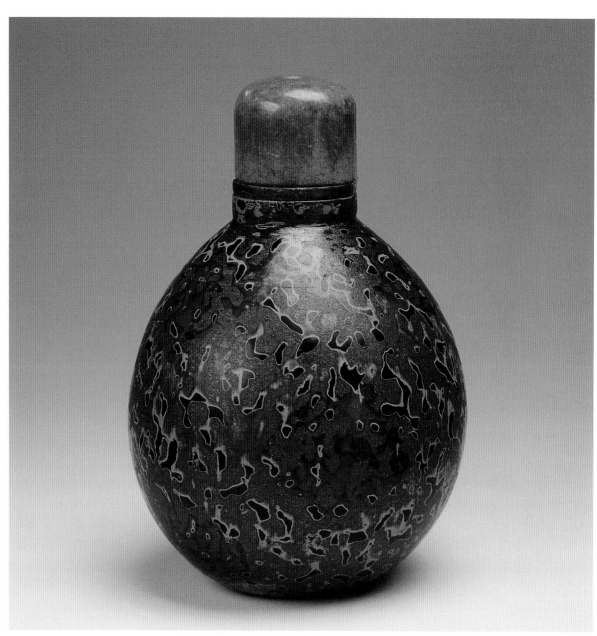

犀皮煙倉 清代

H:13cm 8.9cm

Marble Lacquered Snuff Bottle

QING DYNASTY

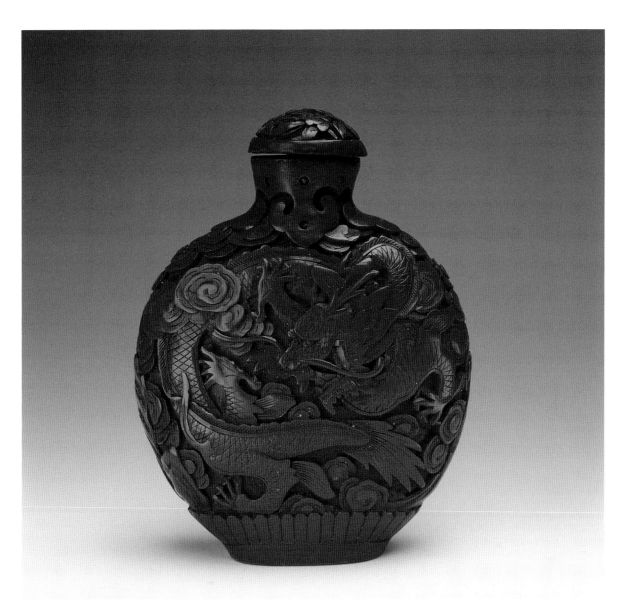

剔紅龍紋鼻煙壺　清代

L:8.2cm　W:6.4cm

Carved Cinnabar Lacquered Snuff Bottle of Dragon Decoration

QING DYNASTY

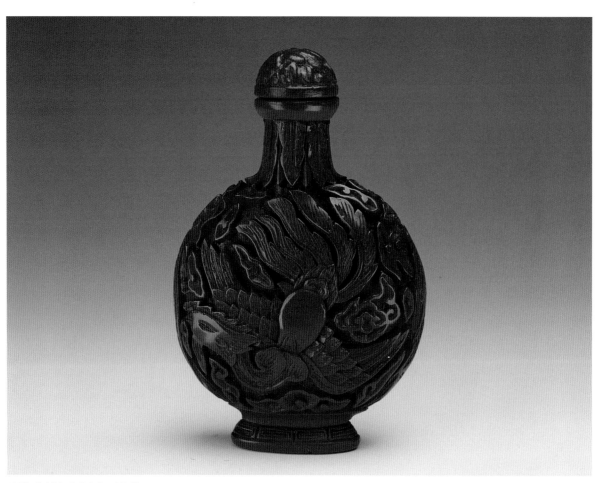

剔紅鳳紋鼻煙壺　清代

L:7cm　W:4.5cm

Carved Cinnabar Lacquered Snuff Bottle of Phoenix
Pattern

QING DYNASTY

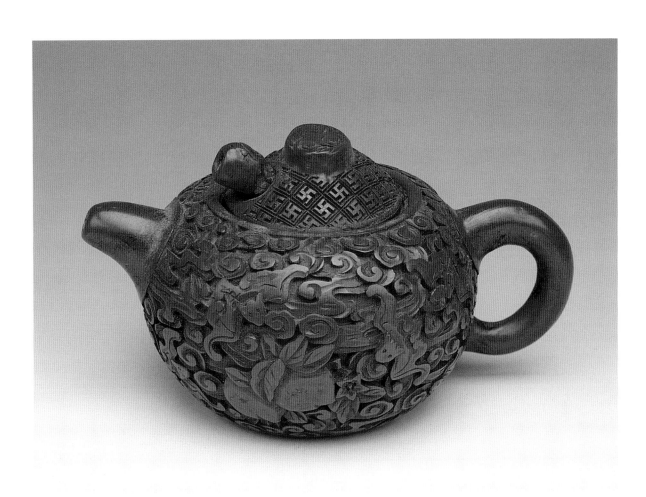

剔紅福壽茶壺 清代
L:8.2cm W:6.4cm
Carved Cinnabar Lacquered Teapot
QING DYNASTY

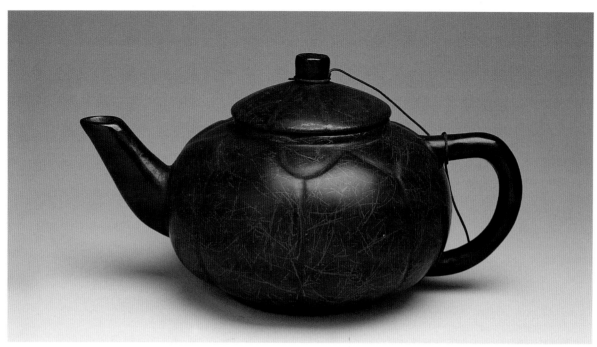

漆瓜型壺 清代

L:20cm H:10.5cm

Melon-Shaped Lacquer Teapot

QING DYNASTY

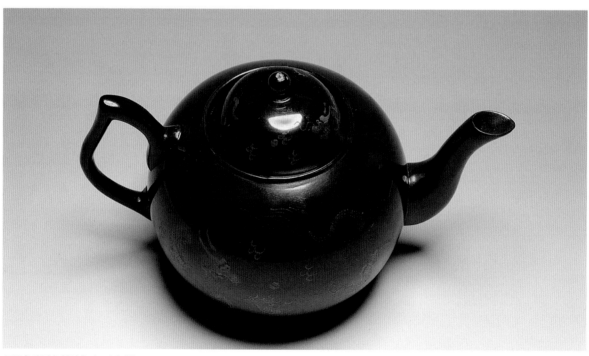

黑漆彩繪龍紋壺 清代

L:23.5cm H:14.5cm

Painted Black Lacquered Teapot of Dragon Design

QING DYNASTY

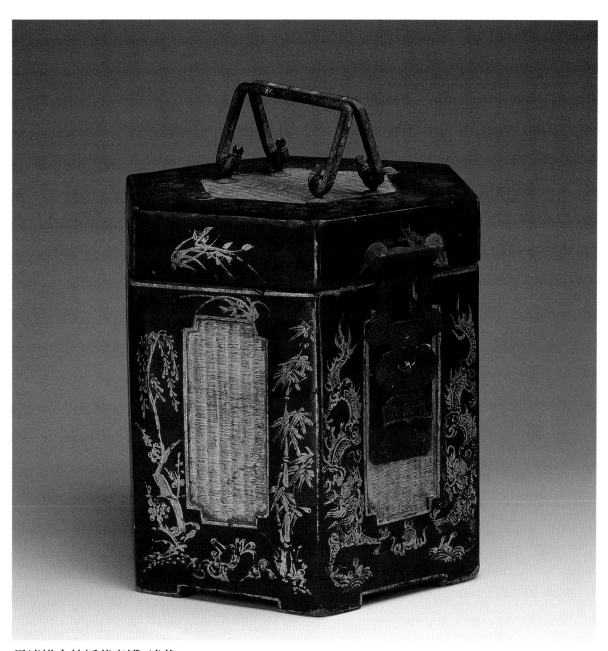

黑漆描金竹編茶壺罐　清代

H:17.3cm　D:18.2cm

Gold Brushed Black Lacquer Bamboo Weaving Teapot Container

QING DYNASTY

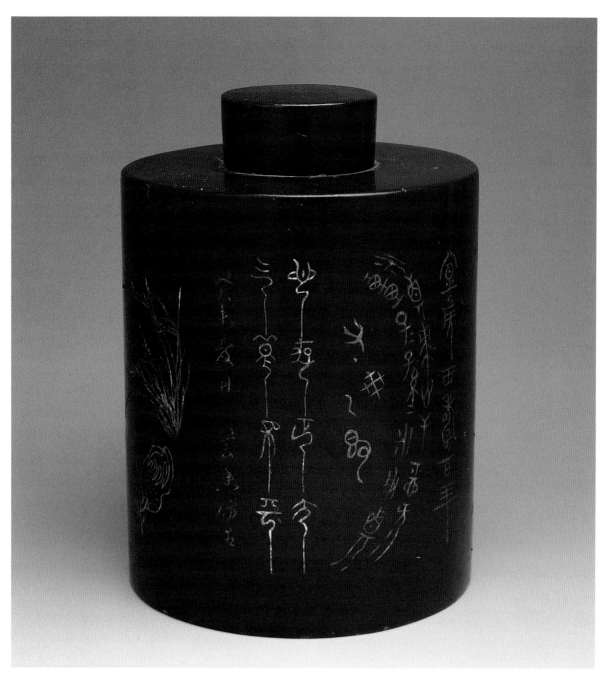

紅漆刻字茶罐 清代

H:16cm D:11.8cm

Red Lacquered Jar Incised with Chinese Characters

QING DYNASTY

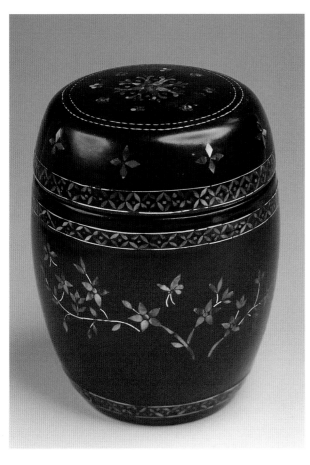

黑漆嵌螺鈿小茶罐 清代
H:9.7cm D:7.1cm
Black Lacquer Jar Inlaid with Mother-of-Pearl
QING DYNASTY

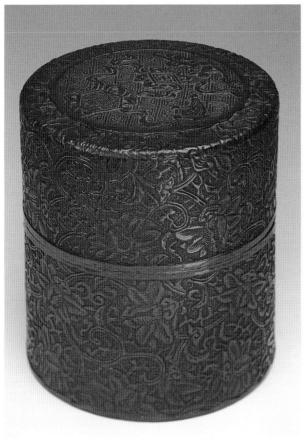

剔紅花草紋銅胎圓罐 清代
H:11cm D:9.2cm
Carved Cinnabar Lacquered Bronze Jar of
Flowers and Grass Pattern
QING DYNASTY

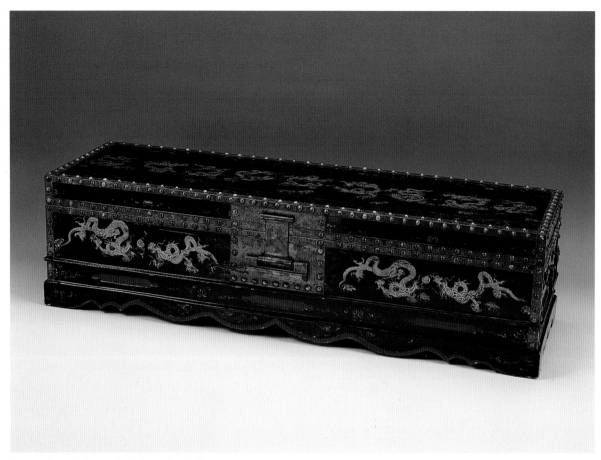

黑漆描金九龍紋字畫箱　清　乾隆

L:105cm　W:31cm　H:28.5cm

Black and Gold Lacquered Painting Storage Box with Nine Dragon Pattern

Qianlong　QING DYNASTY

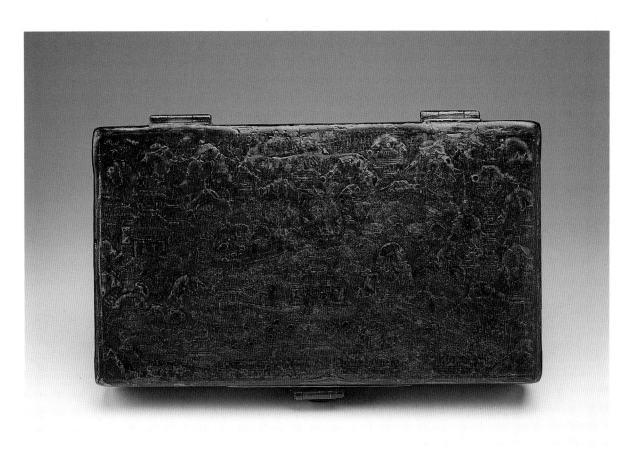

紅漆彩繪描金山水方盒 清代
L:22cm W:13cm H:3cm
Painted Square Red Lacquered Box
QING DYNASTY

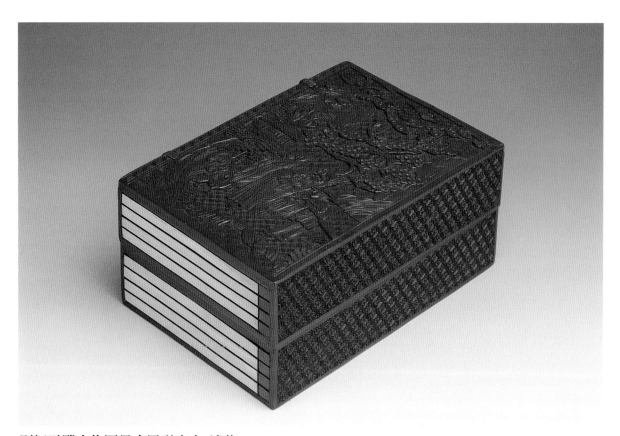

剔紅牙雕人物園景畫冊形方盒　清代

L:17.5cm　W:12cm　H:8cm

Finely Carved Book-Shaped Cinnabar Lacquer Box Inlaid wity Ivory

QING DYNASTY

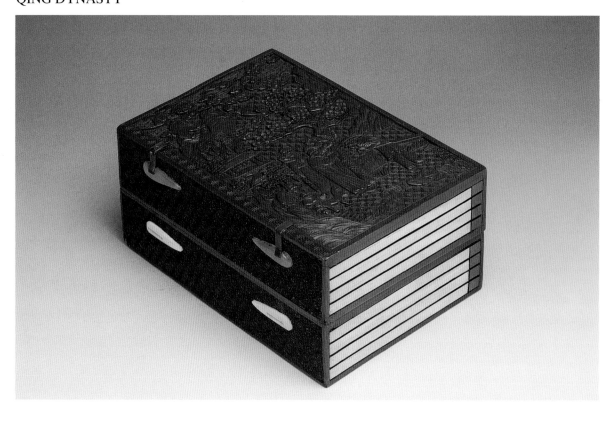

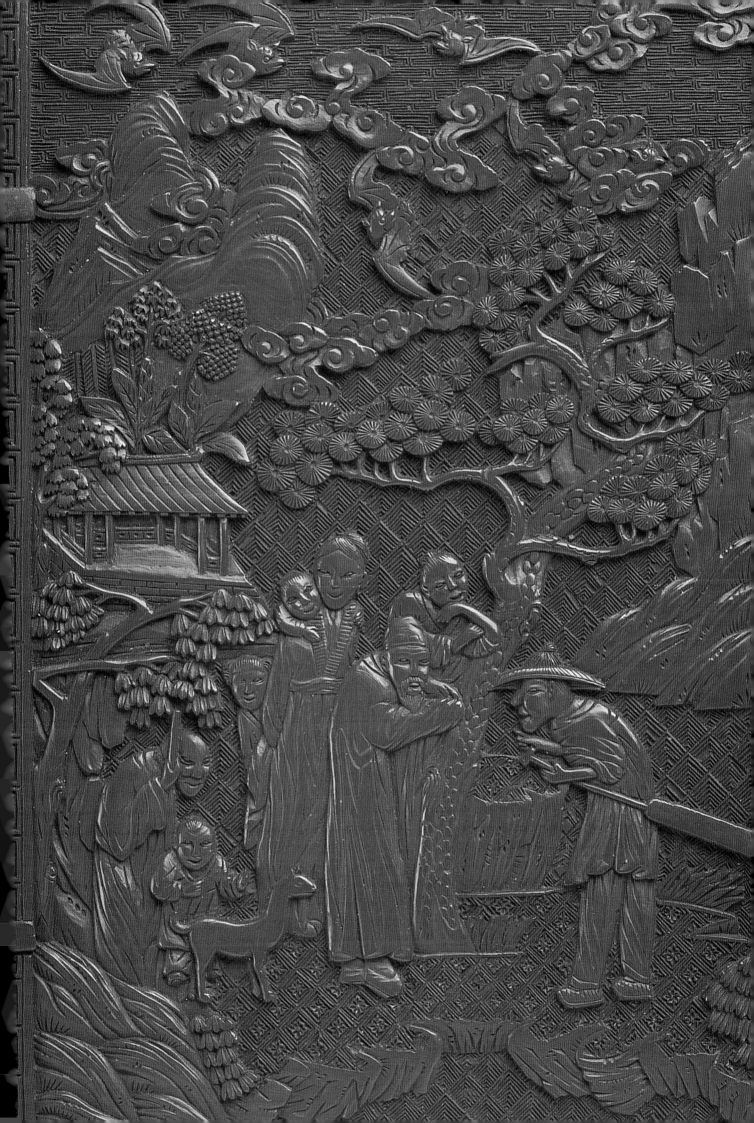

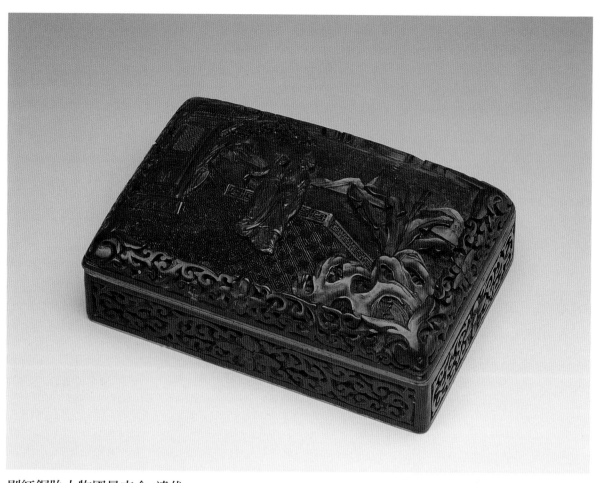

剔紅銅胎人物園景方盒　清代

L:15.4cm　W:10.3cm　H:5.5cm

Carved Square Cinnablar Lacquered Bronze Box Inlaid with Figures and Scenery

QING DYNASTY

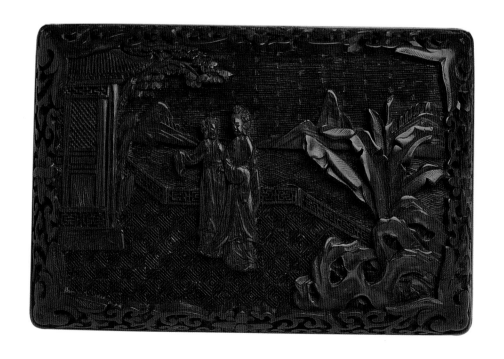

剔紅銅胎嵌象牙仕女方盒 清代

L:11cm W:9cm H:5.5cm

Carved Cinnabar Lacquered Bronze Box Ivory Inlaid of a Ladies

QING DYNASTY

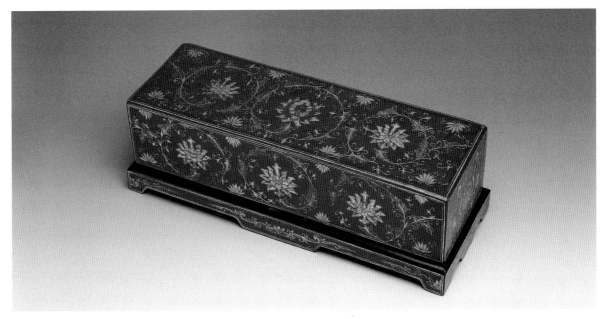

紅漆描金長方盒 清代

L:36cm W:13.2cm H:11.3cm

Gold Brushed Square Red Lacquered Box

QING DYNASTY

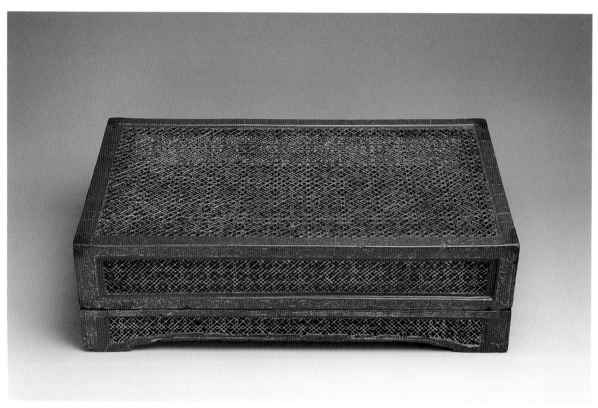

朱漆塡金鏤空＂卍＂字紋盒 清代

L:45.8cm W:26.4cm H:13.5cm

Carved Gold and Red Lacquer Box of ＂卍＂ Pattern in Open Work

QING DYNASTY

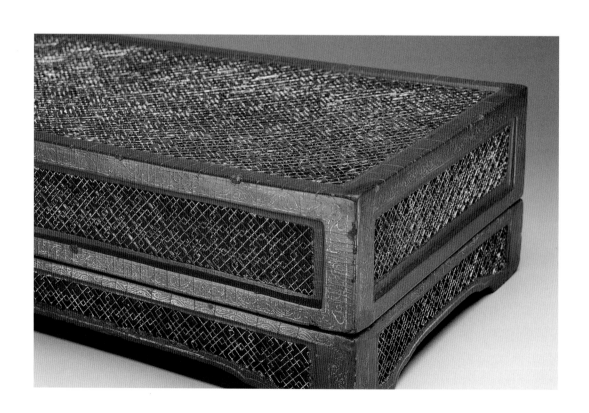

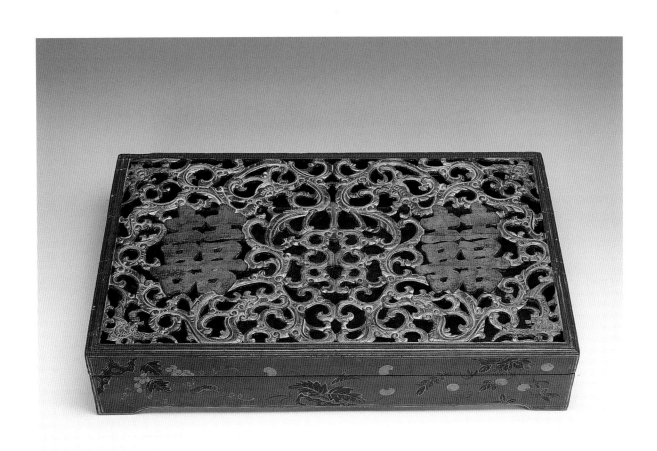

紅漆描金雙喜龍紋方盒　清代

L:69cm　W:41.5cm　H:13.4cm

Gold Brushed Red Lacquered Box with Dragon Pattern and Double Happiness "Hsi" Characters

QING DYNASTY

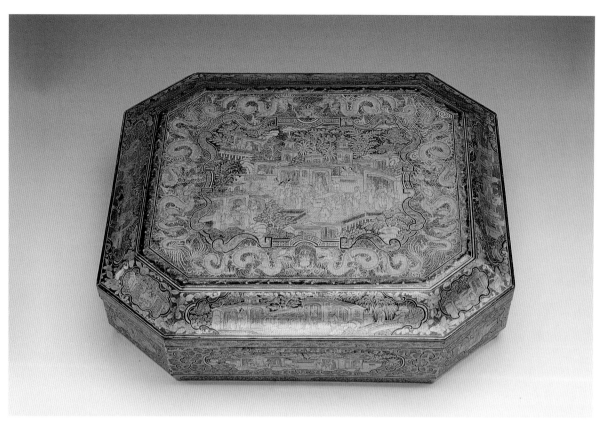

黑漆描金戲曲人物八角方盒 清代

L:38cm W:31.4cm H:10.5cm

Gold Brushed Black Lacquer Octagonal Box with Figures

QING DYNASTY

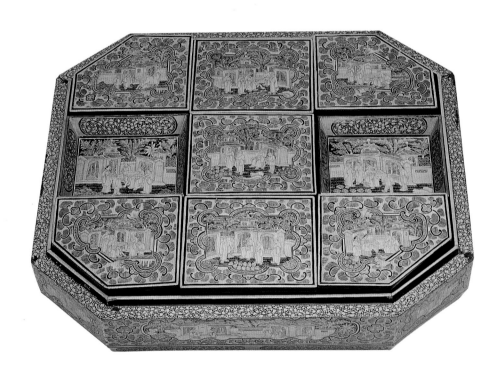

剔紅人物方盒 清代
L:15cm W:10cm H:4.5cm
Carved Square Cinnabar Lacquered Box with Figures
QING DYNASTY

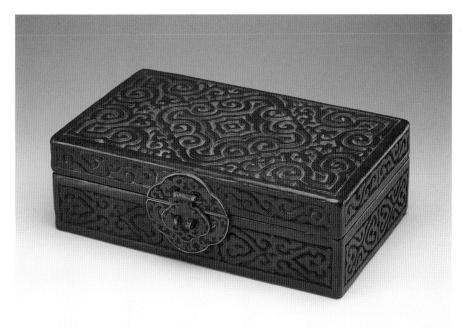

剔紅如意紋方盒 清代
L:22cm W:13.5cm H:7.2cm
Carved Square Cinnabar Lacquered Box of Ru-yi Pattern
QING DYNASTY

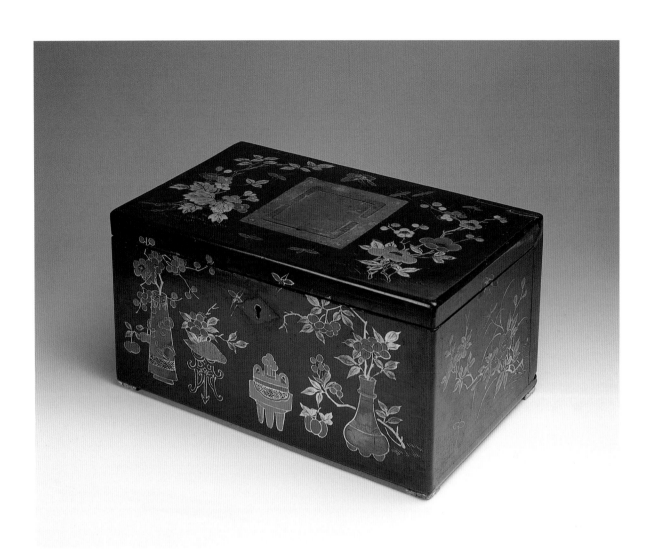

黑漆彩繪描金鴉片盒 清末

L:28cm W:17cm H:14.7cm

Painted Lacquer Opium Box

QING DYNASTY

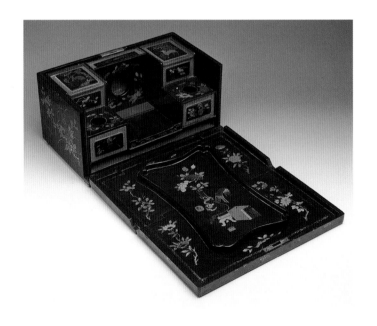

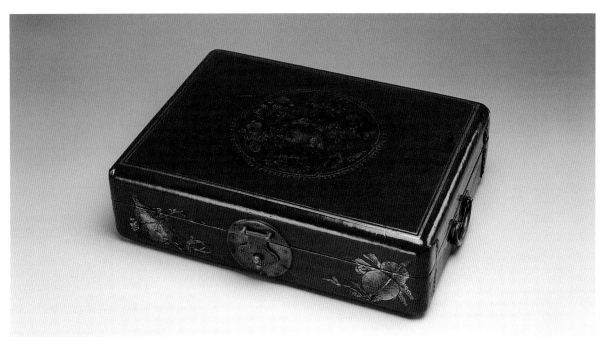

紅漆皮吉祥福祿方盒　清代

L:36cm　W:26.5cm　H:10cm

Painted Square Red Lacquered Box

QING DYNASTY

犀皮漆方盒"太極鎖"　清代

L:28cm　W:15cm　H:11cm

Square Marble Lacquered Box with a "Taichi" Symboled Lock

QING DYNASTY

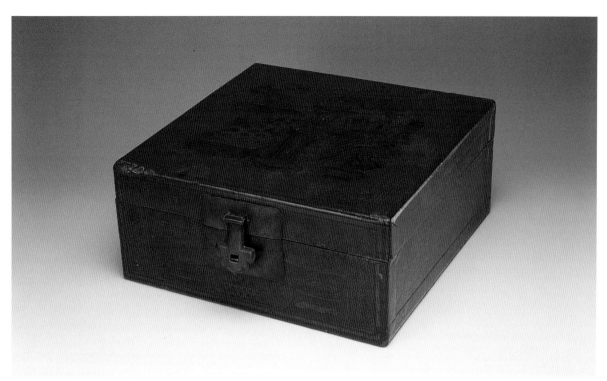

紅漆方木盒 清代
L:28.8cm W:2.88cm H:12.5cm
Square Cinnabar Lacquered Wooden Box
QING DYNASTY

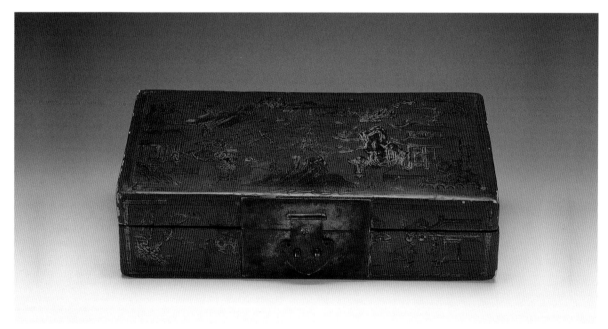

紅漆山水人物方盒 清代
L:34.5cm W:19cm H:9.5cm
Gold Brushed Cinnabar Lacquered Box with Landscape and Figures
QING DYNASTY

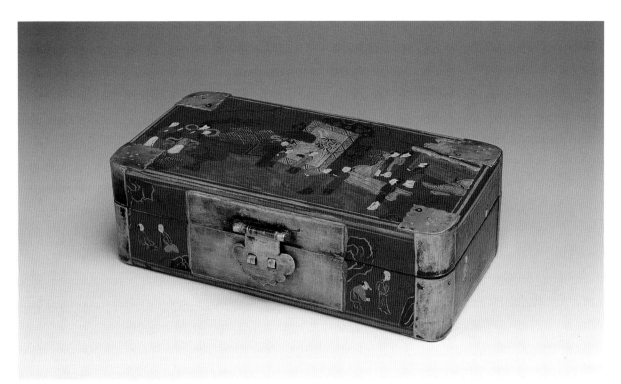

紅漆彩繪人物方盒 清代

L:19.8cm W:10.5cm H:6cm

Painted Square Red Lacquered Box with Figures

QING DYNASTY

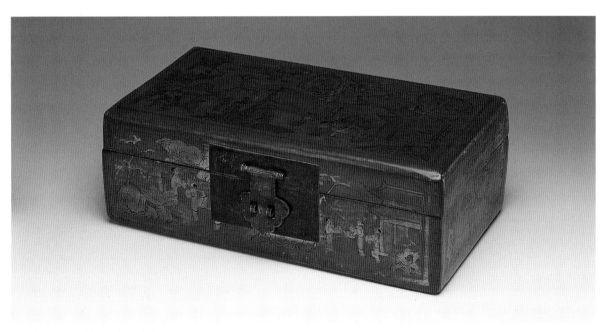

紅漆描金人物方盒 清代

L:30cm W:17.5cm H:10.5cm

Gold Brushed Square Red Lacquered Box of Figures

QING DYNASTY

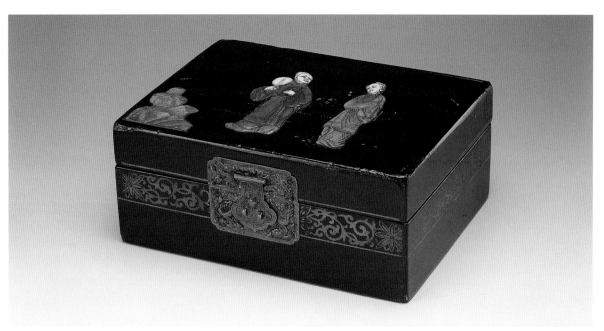

黑漆描金嵌牙人物盒 清代

L:20.5cm W:15.5cm H:8.5cm

Black and Gold Lacquered Box of Figures with Ivory inlaid

QING DYNASTY

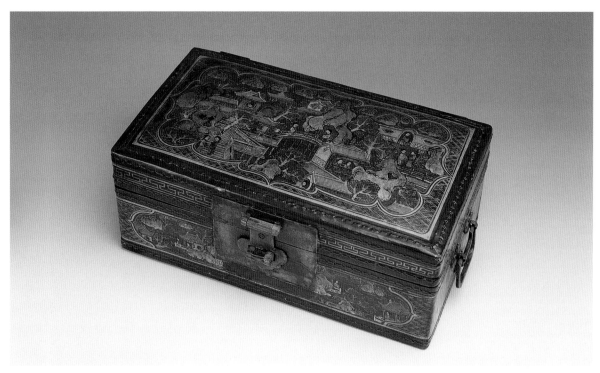

彩繪戲曲人物方盒 清代

L:34.3cm W:19.2cm H:13.2cm

Painted Lacquer Box with players From A Chinese Opera

QING DYNASTY

犀皮漆方盒一對 清代
L:24cm W:14cm H:10cm
A Pair of Squared Marbled Lacquer Box
QING DYNASTY

紅漆 "卍" 字紋方盒 一對 清代
L:33.3cm W:20cm H:17cm
A Pair of Red Lacquer Box of "卍" Pattern
QING DYNASTY

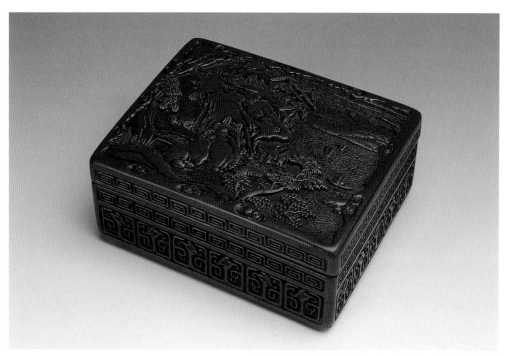

剔紅山水方盒 清末
L:15.7cm W:12.5cm H:6.7cm
Carved Square Cinnabar Lacquered Box with Landscape
QING DYNASTY

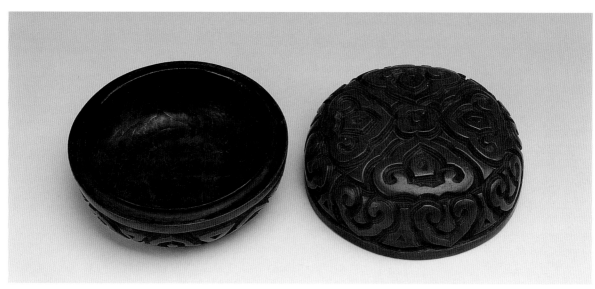

剔紅如意紋圓盒 清末
H:4.8cm D:7.5cm
Carved Red Lacquered Circular Box of Ru-yi Pattern
QING DYNASTY

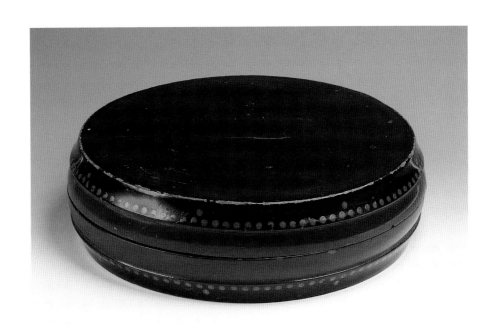

紅黑漆鼓式圓盒 清代
H:6.0cm D:22.1cm
Red and Black Drum-Shaped Lacquer Box
QING DYNASTY

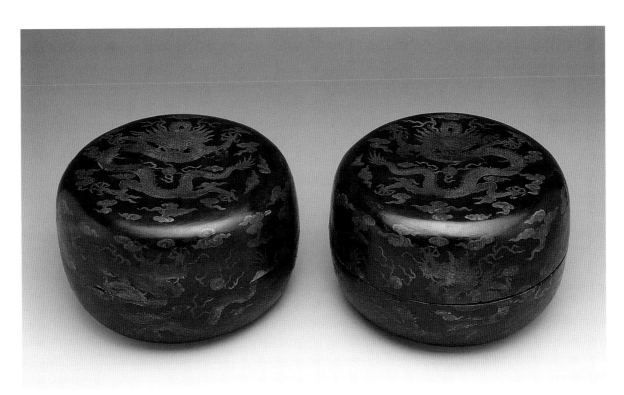

黑漆描金龍紋圓盒 一對 清末
H:19cm D:32cm
A Pair of Gold Brushed Black Lacquered Box of Dragon Pattern
QING DYNASTY

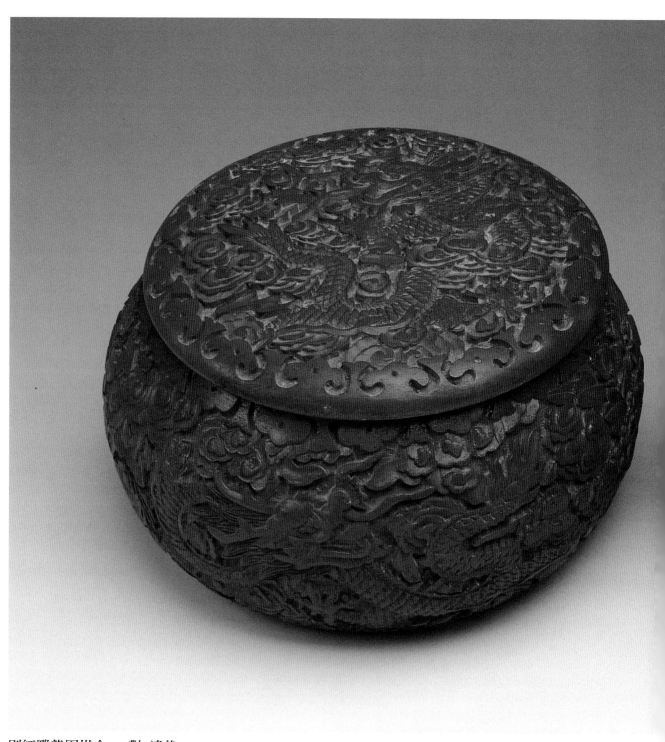

剔紅雕龍圍棋盒　一對　清代

H:6.5cm　D:14.5cm

A Pair of Carved Cinnabar Lacquered Chess Boxes with Dragon Design

QING DYNASTY

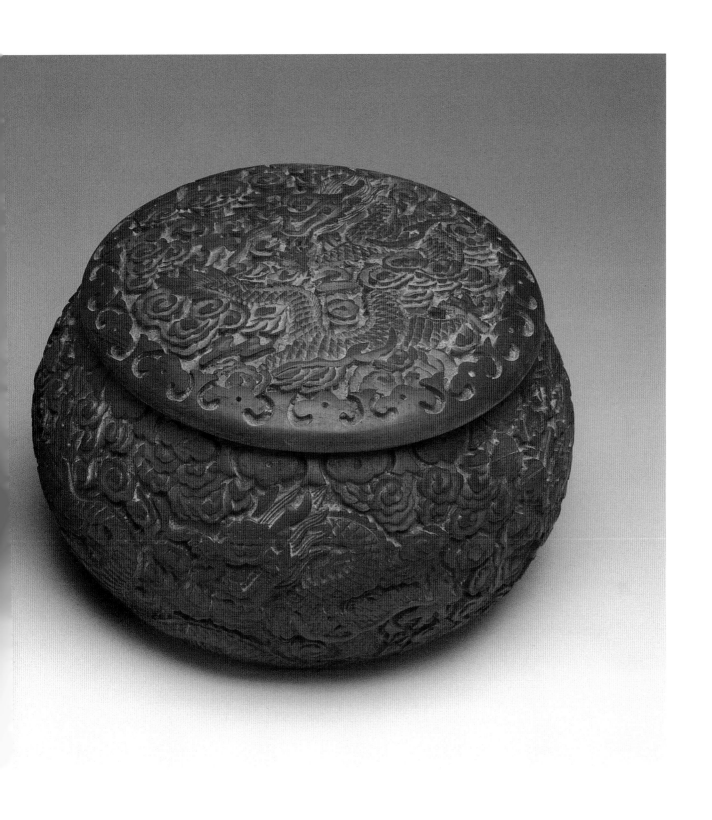

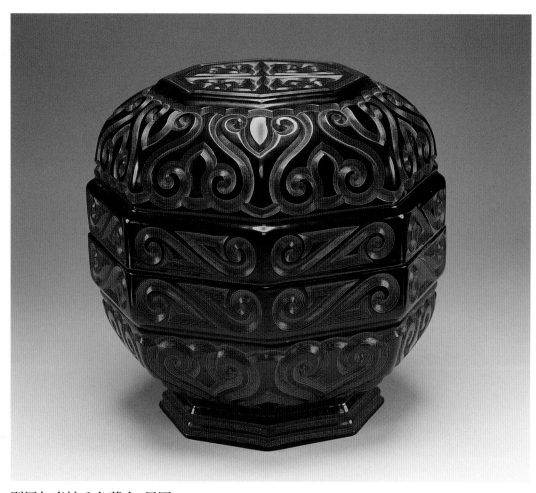

剔犀如意紋八角蓋盒 民國

H:18cm D:19cm

Carved Octagonal Black Tixi Lacquered Box with A Cover of Ru-yi Pattern

REPUBLICAN

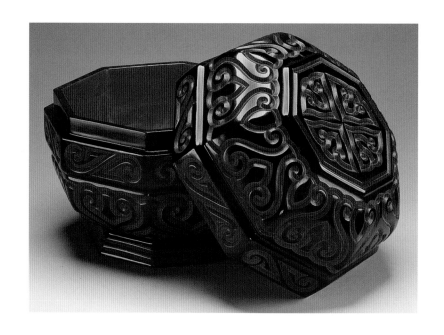

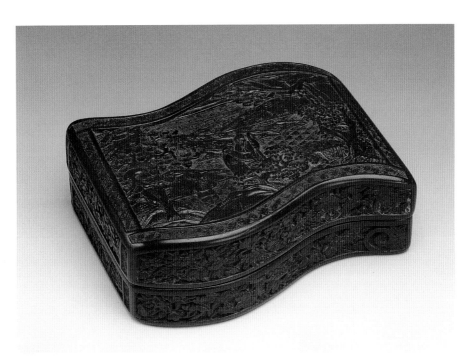

剔紅風景人物波浪盒 民國

L:18.5cm W:14.5cm H:6.5cm

Carved Cinnabar Lacquered Box with Figures and Scenery

REPUBLICAN

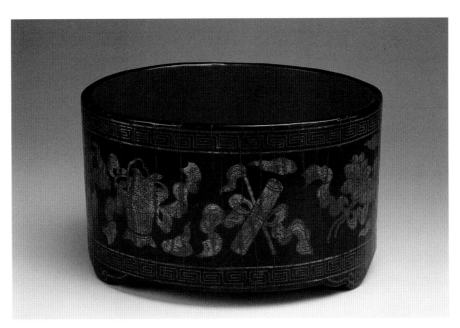

黑漆描金圓盒 民國

H:8.2cm D:14.3cm

Gold Brushed Black Lacquered Circular Box

REPUBLICAN

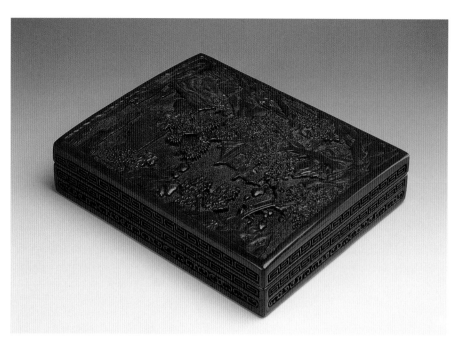

剔紅山水方盒 清 光緒
L:19.5cm W:24.2cm H:5.8cm
Carved Square Cinnabar Lacquered Box with Landscape
Guangxu QING DYNASTY

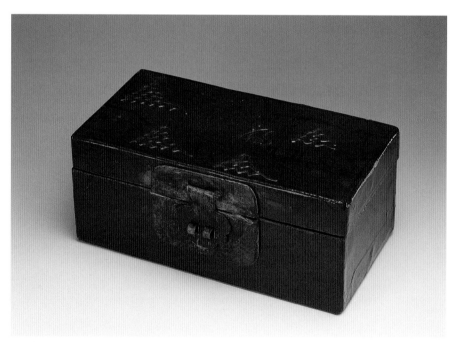

紅漆彩繪小箱 清 光緒
L:24.7cm W:10.5cm H:12.7cm
Painted Small Red Lacquered Box
Guangxu QING DYNASTY

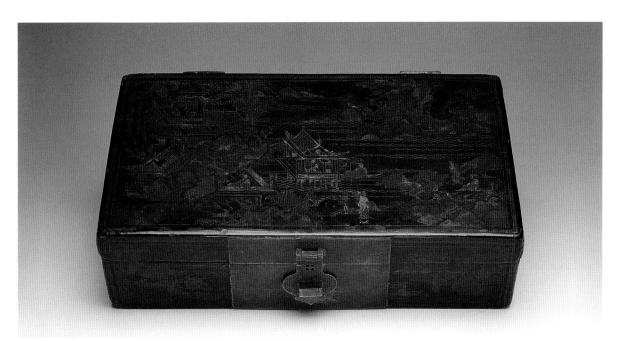

黑漆描金山水方盒 清代

L:36.4cm W:20cm H:10cm

Gold Brushed Black Lacquered Box with Landscape

QING DYNASTY

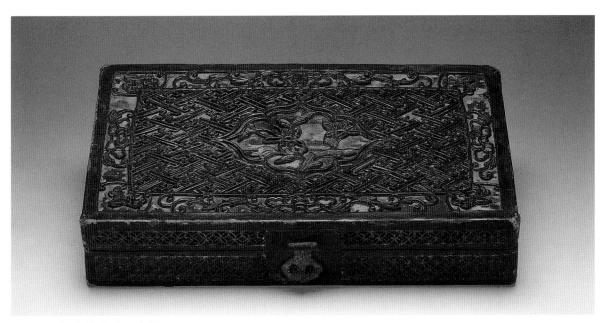

剔紅描金雕花方盒 清代

L:28.8cm W:16.8cm H:5.5cm

Carved and Gold Brushed Square Cinnabar Lacquered Box with Flowers

QING DYNASTY

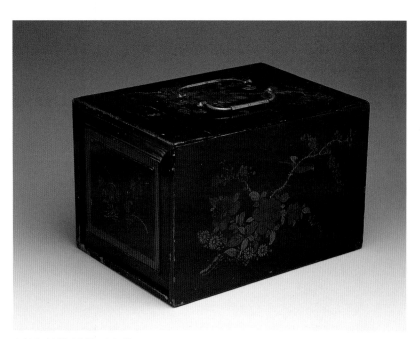

黑漆彩繪鏡箱 清代
L:24.6cm W:7.8cm H:15.6cm
Painted Black Lacquered Mirror Box
QING DYNASTY

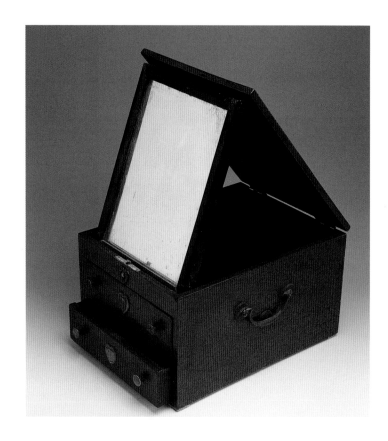

犀皮漆鏡箱 清代
L:26.5cm W:20cm H:15.2cm
Lacquered Mirror Box
QING DYNASTY

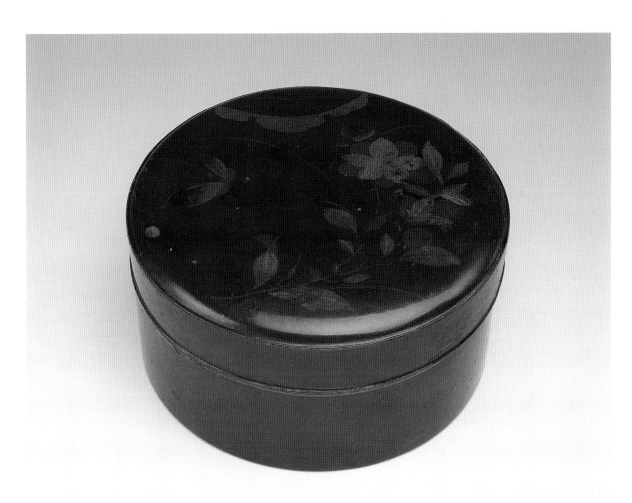

彩漆圓盒(內附錫罐) 民國
H:7.3cm D:14.3cm
Painted Lacquer Box with Pewter Jars Included
REPUBLICAN

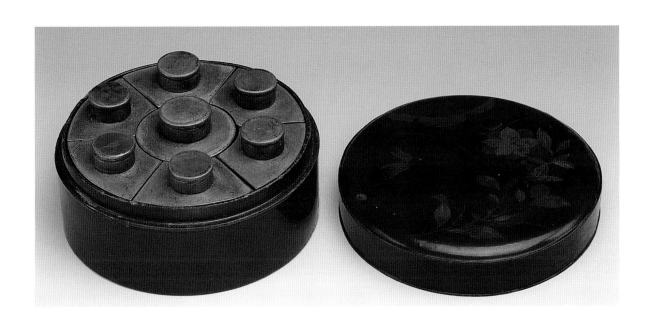

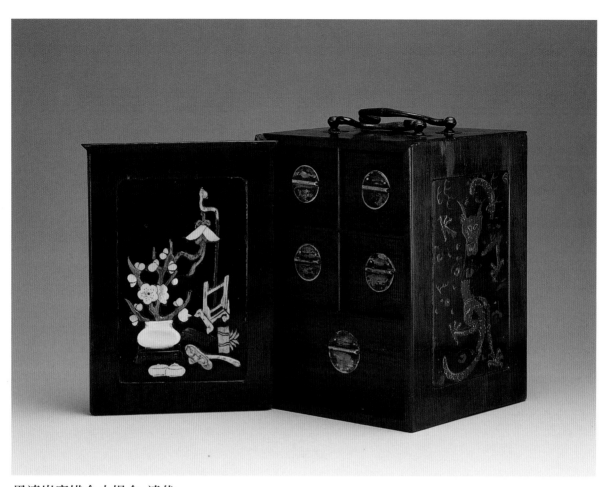

黑漆嵌寶描金小提盒 清代

L:13.1cm　W:12.8cm　H:17.6cm

Gold Brushed and Painted Black Lacquered Box　Inlaid with Precious Stones

QING DYNASTY

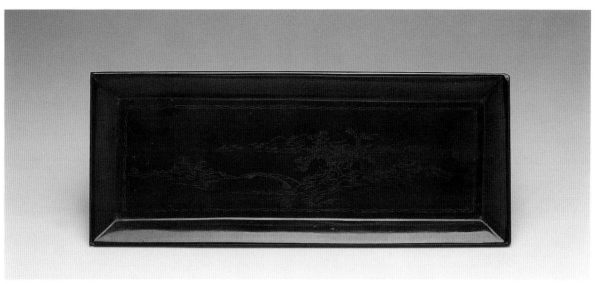

紅漆刻山水長方盤 民國

L:22.2cm W:9cm H:1.6cm

Carved Rectangle Red Lacquered Tray with Landscape

REPUBLICAN

黑漆刻山水八角盒 民國

L:8.7cm W:8.7cm H:4.6cm

Carved Octagonal Black Lacquered Box of Landscape

REPUBLICAN

紅漆花卉紋四方盒 "乾隆年製"款 清代

L:31cm W:31cm H:12cm

Square Red Lacquer Box of Flowers Pattern Marked "Qianlong"

QING DYNASTY

紅、黑漆描金竹編果盒 清代
L:16.4cm W:16.4cm H:17cm
Gold Brushed Red and Black Lacquered Bamboo Weaving Box
QING DYNASTY

黑漆描金花鳥八角盒 清末
H:9cm D:20.5cm
Octagonal Black Lacquered Box with Flowers and Birds Design
QING DYNASTY

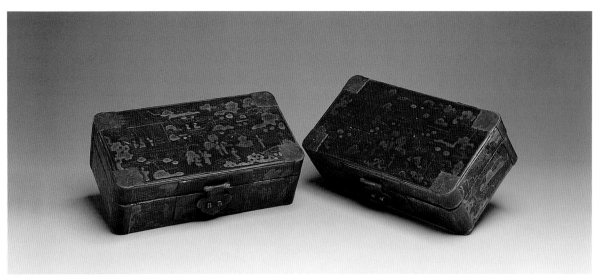

紅漆描金方盒 一對

L:20cm W:10.5cm H:6.3cm

A Pair of Rectangle Gold Brushed Cinnabar Lacquered Box

QING DYNASTY

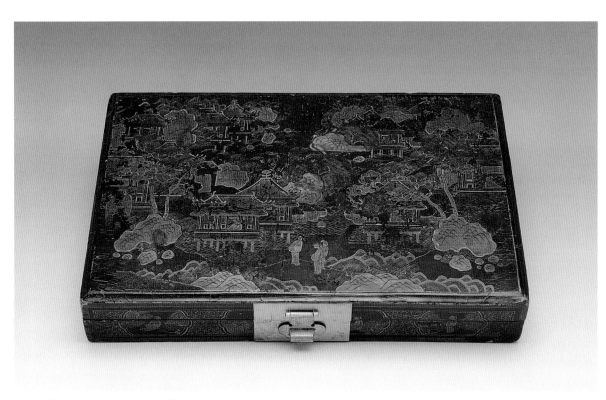

黑漆描金山水人物方盒 清代

L:49.8cm W:31.2cm H:8.5cm

Square Gold Brushed Lacquer Box with Landscape and Figures

QING DYNASTY

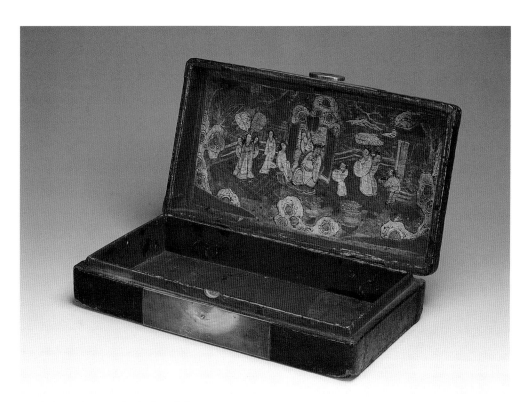

黑漆素面內繪描金方盒　清代

L:22.5cm　W:12.5cm　H:5cm

Square Black Lacquered Box Gold Painted inside

QING DYNASTY

紅漆描金竹編木盒　清代

L:43cm　W:22.5cm　H:23.5cm

Gold Brushed Red Lacquered Wooden Box with Bamboo Weaving Pieces

QING DYNASTY

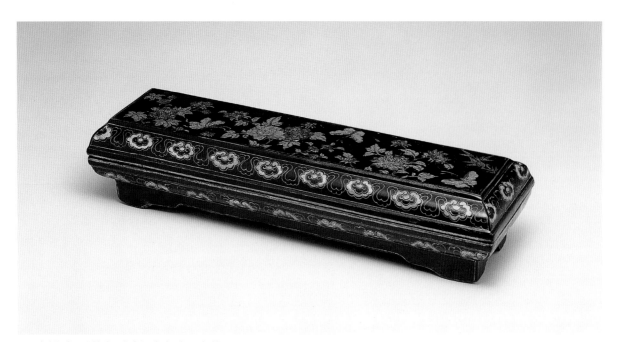

黑漆描金百花如意紋長方盒 清代

L:38.4cm　W:11.2cm　H:8.3cm

Gold Brushed Rectangle Black Lacquered Box of Floral and Ru-yi Pattern

QING DYNASTY

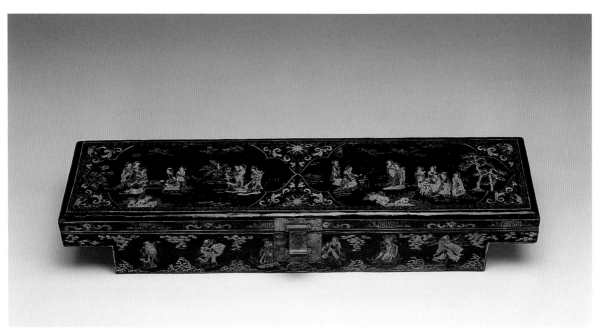

黑漆描金人物轎盒 清代

L:76cm　W:20.5cm　H:12.3cm

Gold Brushed Black Lacquered Box

QING DYNASTY

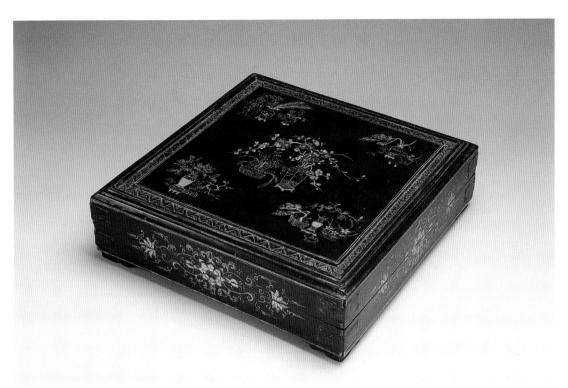

黑漆描金百花方盒 清代
L:36cm W:35.7cm H:10.5cm
Gold Brushed Black Lacquered Box with Flowers Design
QING DYNASTY

黑漆彩繪果盒 清代
L:52cm W:32cm H:10cm
Painted Black Lacquered Box
QING DYNASTY

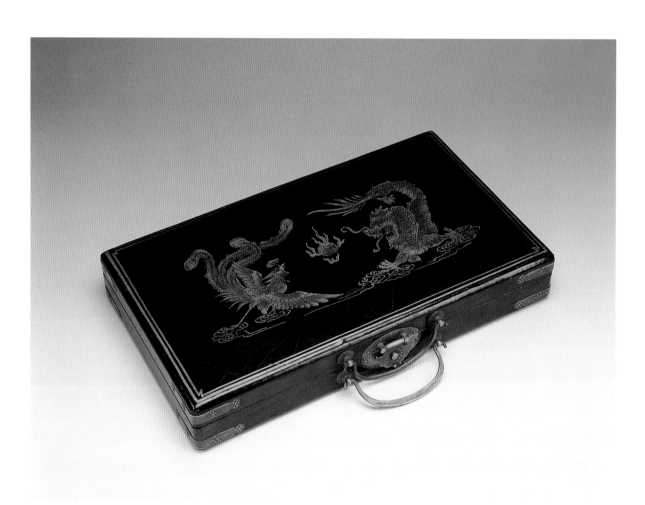

黑漆皮龍鳳描金象棋盒 清代

L:38cm W:22.3cm H:5.8cm

Gold Brushed Black Lacquered Chinese Chess Box of Dragon and Phoenix Decoration

QING DYNASTY

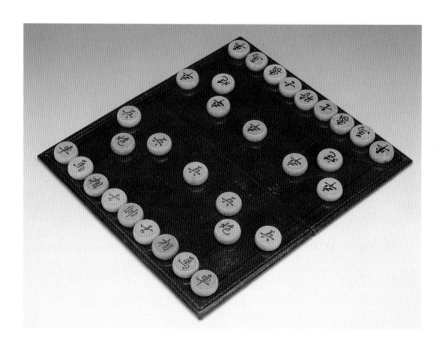

黑漆素竹編長方盒 清代
L:38cm W:19.8cm H:7cm
Black Lacquered Box with Bamboo Weaving Pieces
QING DYNASTY

黑漆描金竹編長方盒 清代
L:62cm W:24.5cm H:16cm
Gold Brushed Square Black Lacquered Box with Bamboo Weaving Pieces
QING DYNASTY

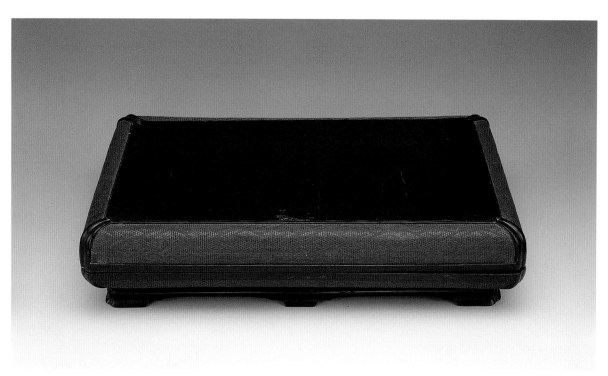

紅黑漆竹編菓盒 "翁和堂潘鵬遠置" 清代
L:54.5cm W:22.8cm H:11.5cm
Square Red and Black Lacquered Box with Bamboo Weaving Pieces
QING DYNASTY

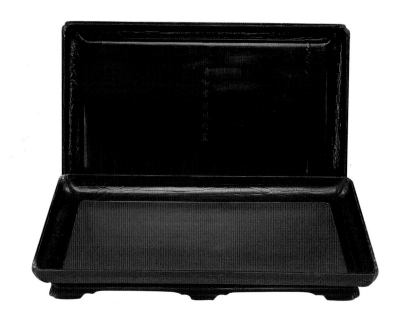

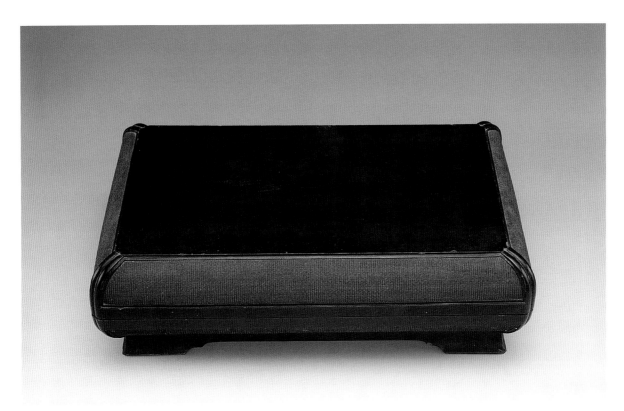

黑漆竹編菓盒 余宗芳置 清代
L:28cm W:45cm H:12.5cm
Black Lacquered Box with Bamboo Weaving Pieces
QING DYNASTY

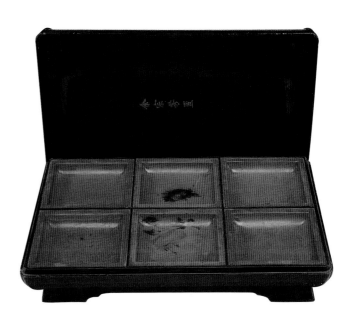

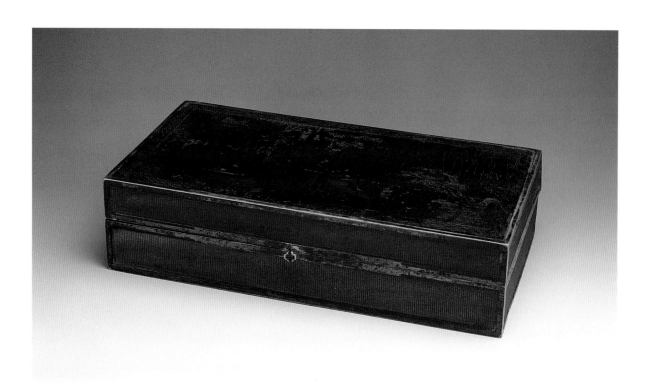

黑漆竹編長方盒 "康熙戊子章瑟如置" 款 清代

L:38.5cm W:20.2cm H:9.4cm

Black Lacquered Box of Bamboo Weaving Pattern with "Kangxi" mark

QING DYNASTY

漆竹編長方盒 清代
L:44cm　W:22cm　H:9cm
Lacquered Bamboo Weaving Box
QING DYNASTY

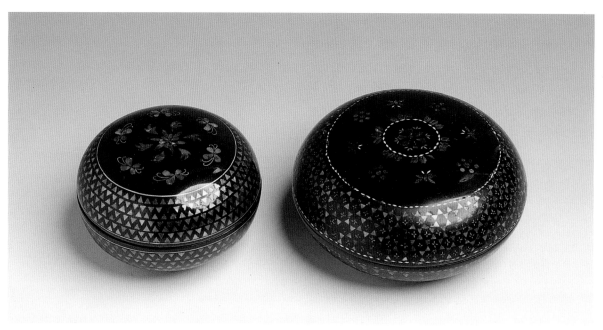

黒漆螺鈿印泥盒2個 清代
H:3.5cm D:7.1cm
Black Lacquered Inkbox Inlaid with Mother-of-Pearl
QING DYNASTY

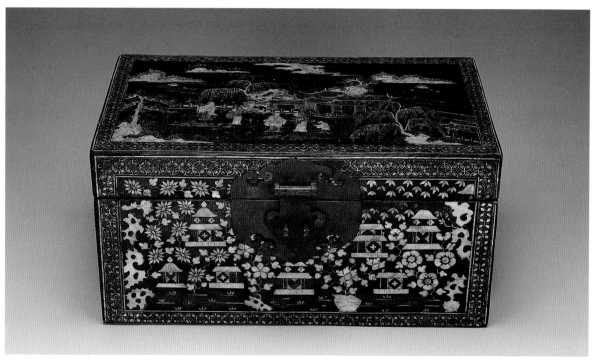

黒漆描金螺鈿方盒 清代
L:39cm W:21.5cm H:18.5cm
Gold Brushed Square Black Lacquer Box Inlaid with Mother-of-Pearl
QING DYNASTY

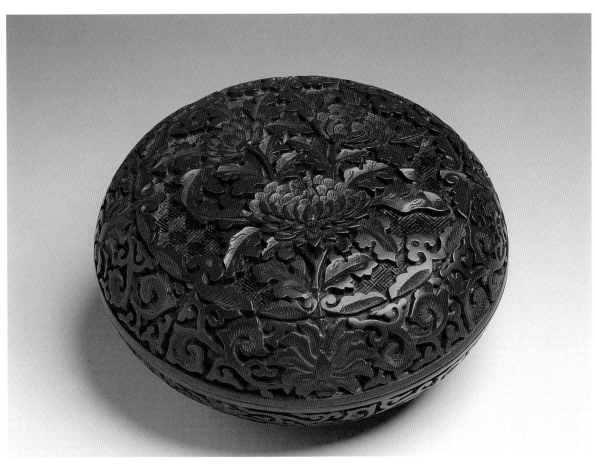

剔紅牡丹花圓盒 清代

H:7cm D:15.5cm

Carved Circular Cinnabar Lacquered Tray with Peony

QING DYNASTY

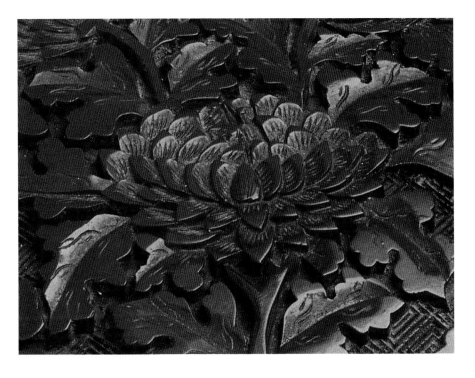

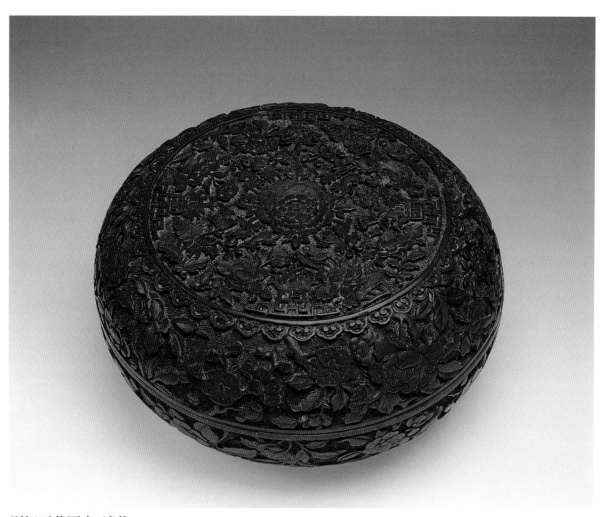

剔紅百花圓盒 清代

H:10.5cm D:19.5cm

Carved Cinnabar Lacquered Box with Flowers

QING DYNASTY

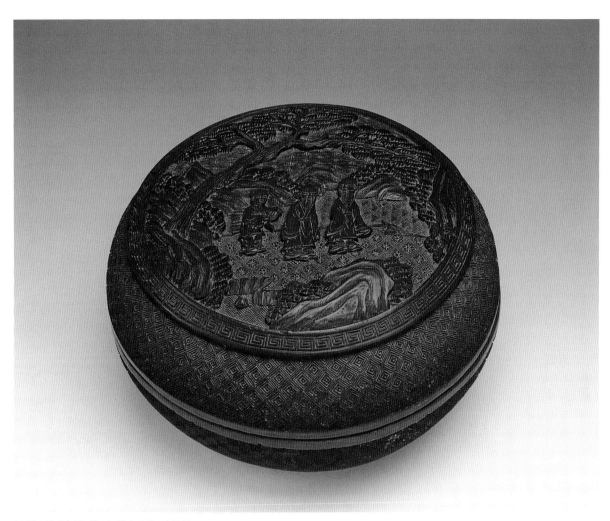

剔紅綠地錦花人物圓盒　清代

H:11cm D:17cm

Circule Carved Cinnabar Lacquered Box with Flowers and Figures Design

QING DYNASTY

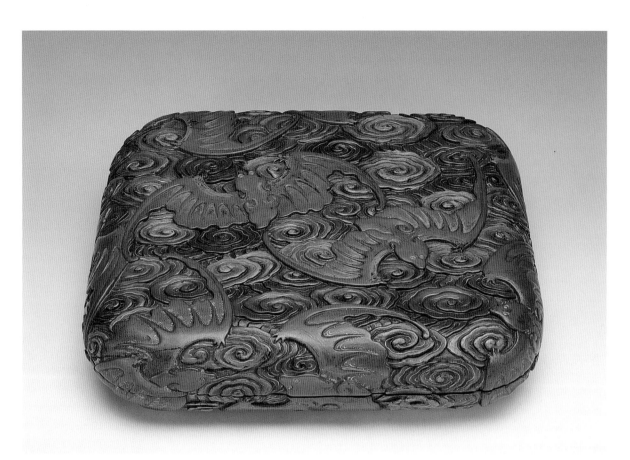

彩漆九福菓盒 清代
L:54.5cm W:45cm H:12.5cm
Painted Lacquer Box with Nine Bats
QING DYNASTY

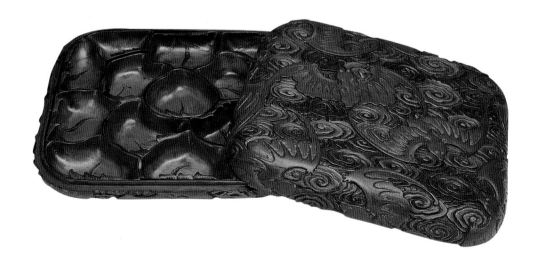

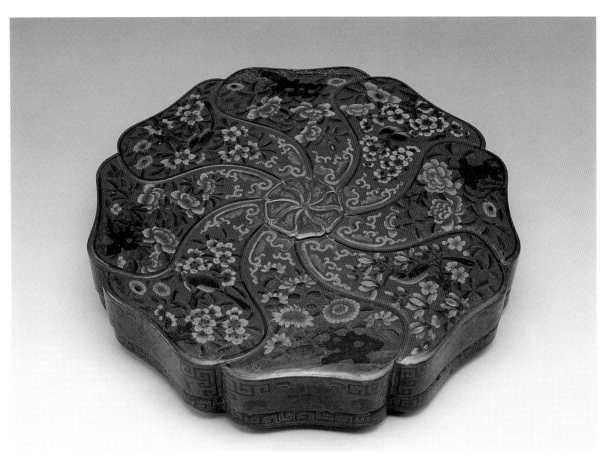

彩繪百花菱形菓盒 清代
W:8cm D:42cm
Painted Rhombic Lacquered Box with Flowers
QING DYNASTY

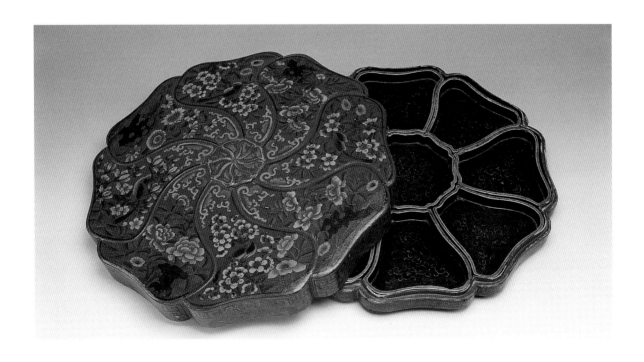

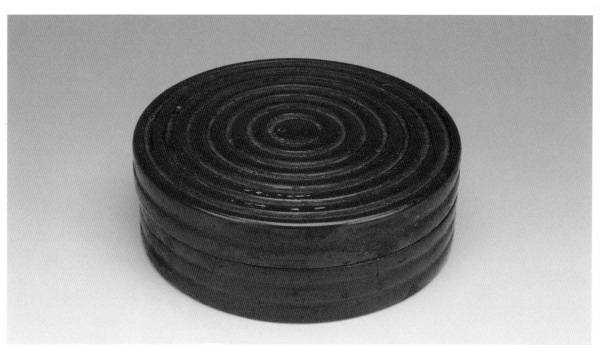

紅漆圈紋圓盒 清代

H:2.9cm D:8.5cm

Circular Cinnabar Lacquered Box of Swirl Pattern

QING DYNASTY

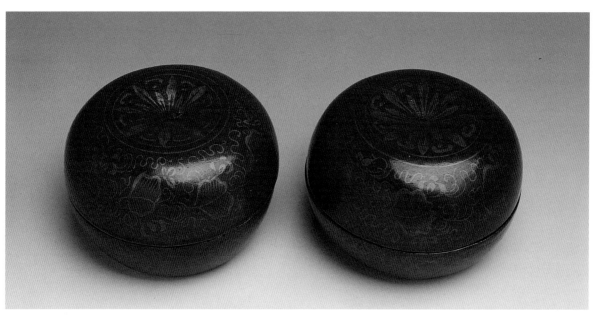

紅漆描金葉紋小圓盒 一對 清代

H:6.1cm D:9.6cm

A Pair of Gold Brushed Red Lacquered Box of Leaf Pattern

QING DYNASTY

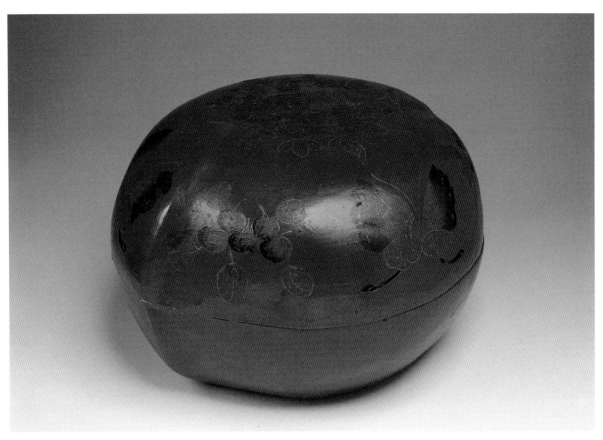

紅漆彩繪桃形菓盒 清代
L:20cm W:21cm H:13.5cm
Painted Peach-Shaped Red Lacquered Box
QING DYNASTY

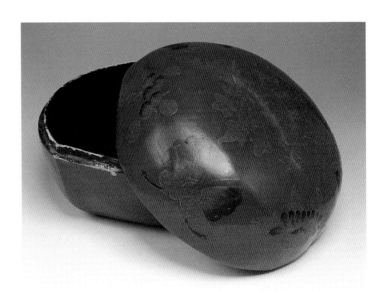

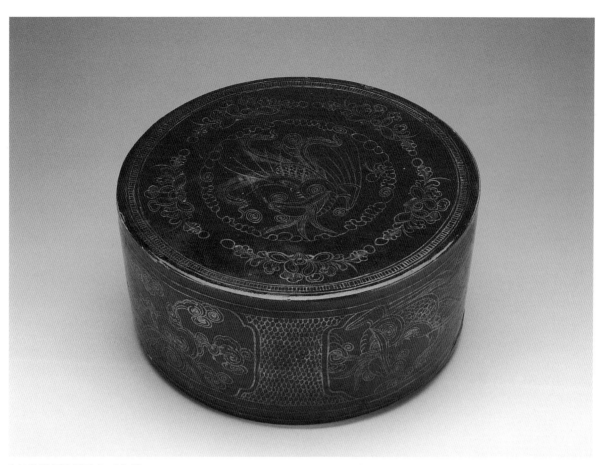

紅漆龍鳳紋圓盒 清代

H:8.8cm D:20cm

Circular Red Lacquered Box of Dragon and Phoenix Pattern

QING DYNASTY

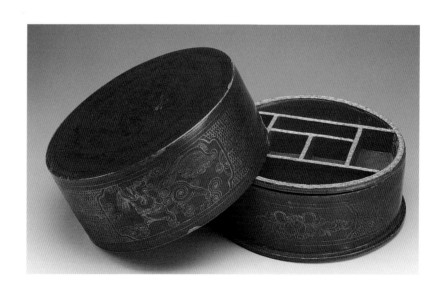

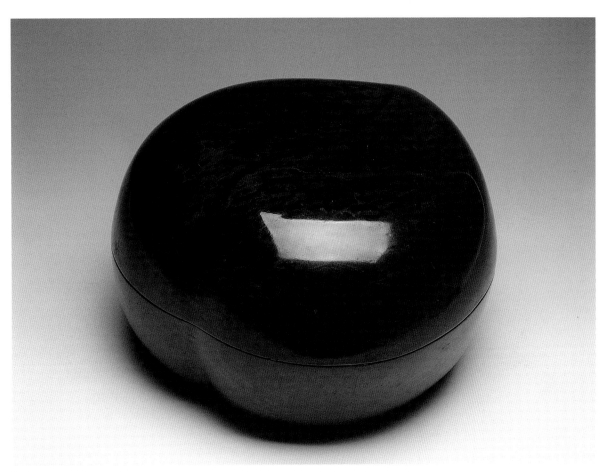

黑漆桃形菓盒 清代
W:25.5cm H:16cm
Peach-Shaped Black Lacquered Box
QING DYNASTY

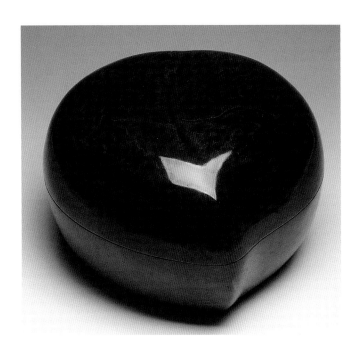

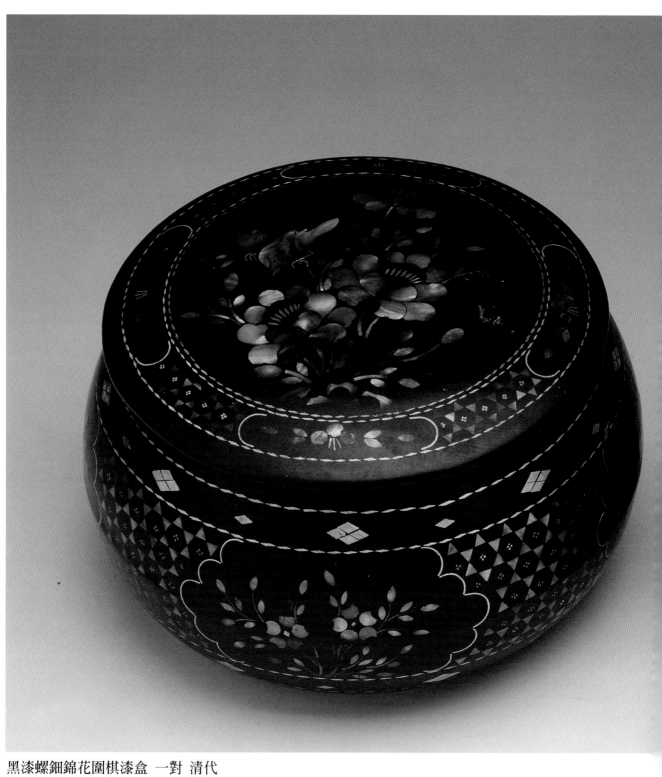

黑漆螺鈿錦花圍棋漆盒　一對　清代

H:8.8cm　D:13.5cm

A Pair of Lacquered Chess Boxes Inlaid with Mother-of-Pearl with Floral Design

QING DYNASTY

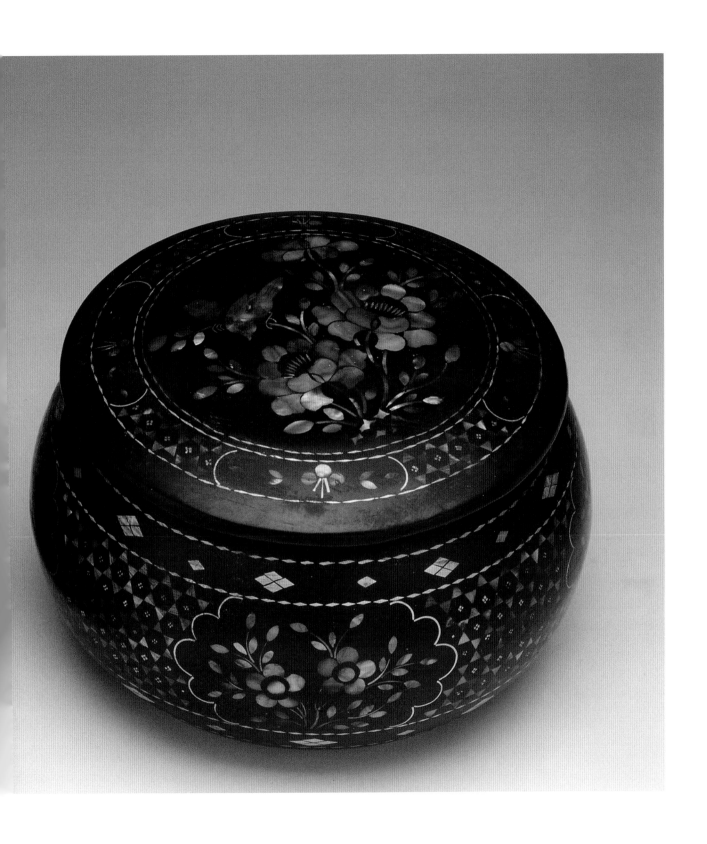

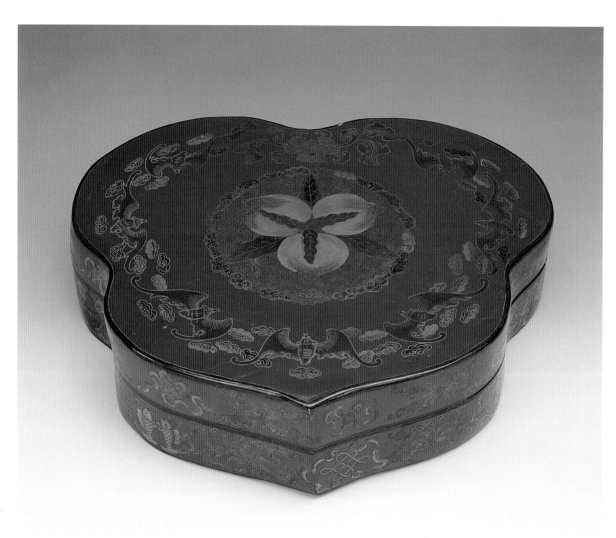

紅漆彩繪吉祥如意盒

L:50cm W:45.5cm H:11.8cm

Painted Peach-shaped Box Inlaid with Mother-of-Pearl

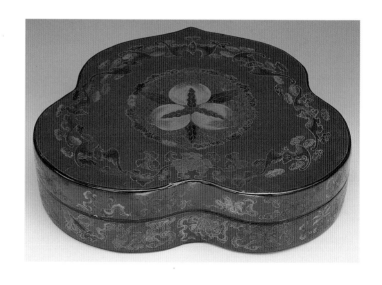

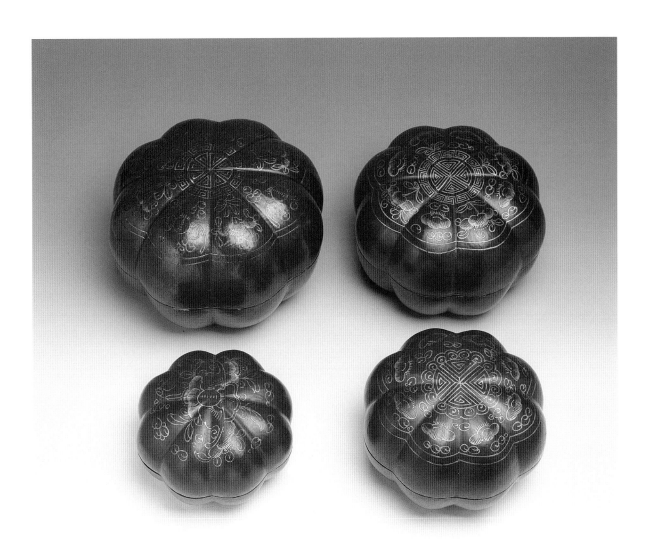

紅漆描金南瓜形菓盒 4件 清代

(左上)H:14cm D:20cm

Pumpkin-Shaped Gold Brushed Red Lacquer Box

QING DYNASTY

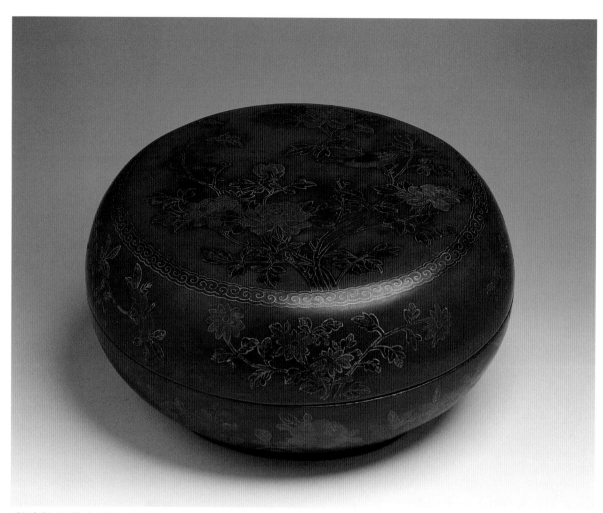

彩漆牡丹花卉圓盒 清代

H:12.8cm D:26cm

Painted Lacquer Box with Peony Design

QING DYNASTY

紅漆皮彩繪八角盒 清代

L:13cm W:13cm H:10.5cm

Octagonal Painted Red Lacquered Leather Box

QING DYNASTY

犀皮漆圓盒 清代

H:7cm D:15cm

Circular Marbled Lacquer Box

QING DYNASTY

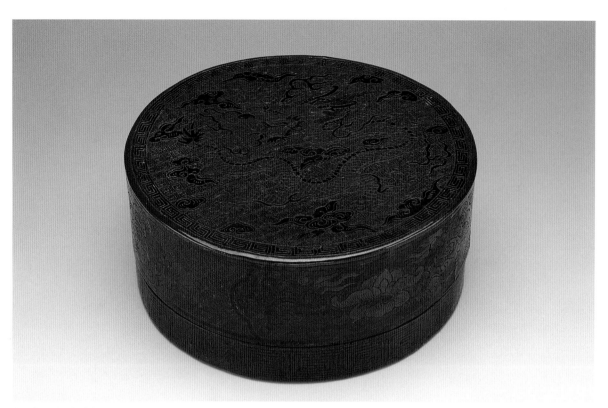

紅漆彩繪龍紋圓盒　清代

H:7cm　D:16.3cm

Circular Cinnabar Lacquered Box of Dragon Design

QING DYNASTY

犀皮漆方盒圓盒　清代

(左)L:13.2cm　W:8.6cm　H:5.6cm

Two Marble Lacquered Boxes

QING DYNASTY

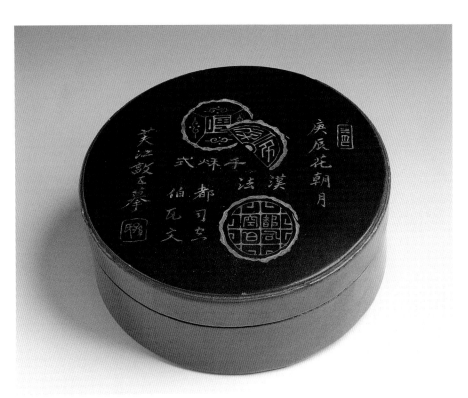

紅、黑漆刻字圓盒　清代
H:6.5cm　D:16.7cm
Circular Cinnabar and Black Lacquered Box Incised of Chinese characters
QING DYNASTY

黑紅漆描金竹編盒　清代
H:6.8cm　D:17.8cm
Square Black and Red Lacquered Bamboo Weaving Box
QING DYNASTY

黑漆 "卍" 字填金圓盒 清代

H:6cm D:17.3cm

Circular Black Lacquered Box of "卍" Design Inlaid with Gold

QING DYNASTY

黑漆描金 "卍" 字紋盒 清代

H:6.5cm D:14.2cm

Gold Brushed Black Lacquered Box of "卍" Pattern

QING DYNASTY

剔彩佛手瓜型盒 清代
L:9cm W:7.7cm H:4.5cm
Carved Melon-Shaped Lacquer Box
QING DYNASTY

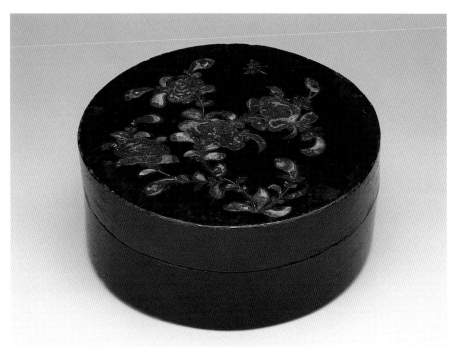

黑漆螺鈿花卉圓盒 清代
W:4.5cm D:10.7cm
Circular Black Lacquered Box of Flowers Inlaid with Mother-of-Pearl
QING DYNASTY

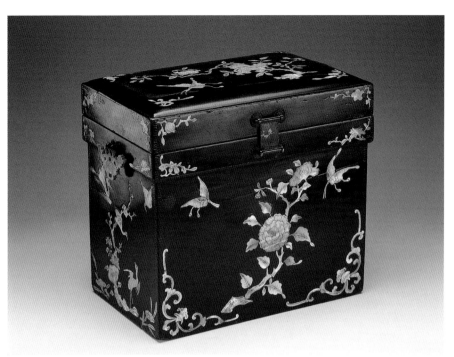

黑漆螺鈿花鳥方盒 清代

L:24.5cm W:16cm H:21.5cm

Square Black Lacquered Box of Birds and Flowers Inlaid with Mother-of-Pearl

QING DYNASTY

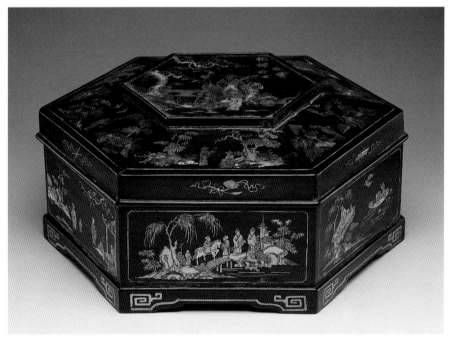

黑漆螺鈿六角盒 清代

L:31cm W:26.6cm H:14.8cm

Hexagon Black Lacquered Box Inlaid with Mother-of-Pearl

QING DYNASTY

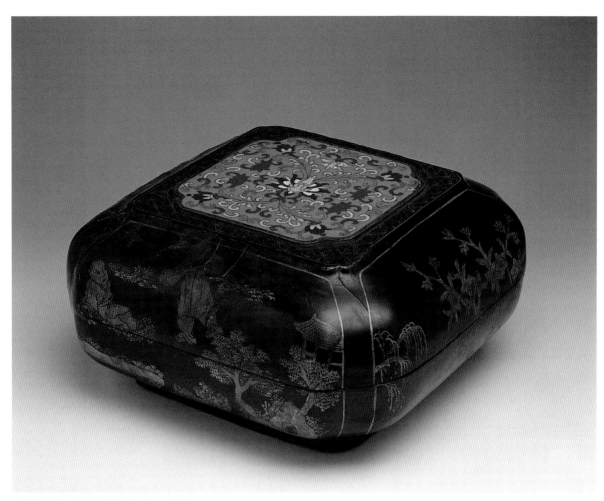

黑漆描金嵌景泰藍捧盒 清代

L:24cm W:24cm H:12.5cm

Gold Brushed Black Lacquered Box of Cloisonné Inlaid

QING DYNASTY

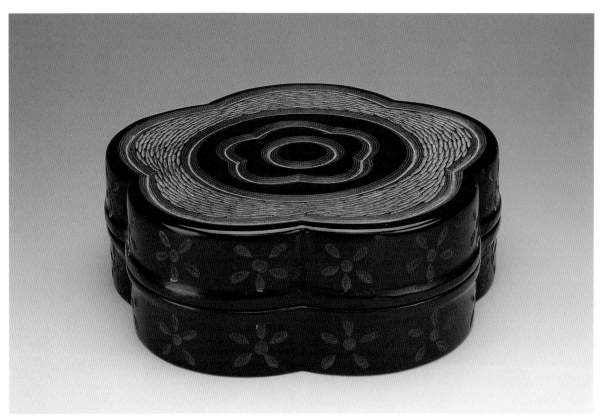

剔犀梅花形捧盒 清代

H:5cm D:15cm

Carved Floral-Shaped Black Tixi Lacquered Box

QING DYNASTY

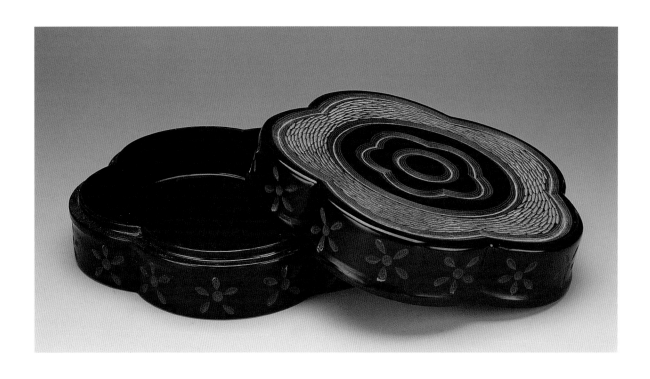

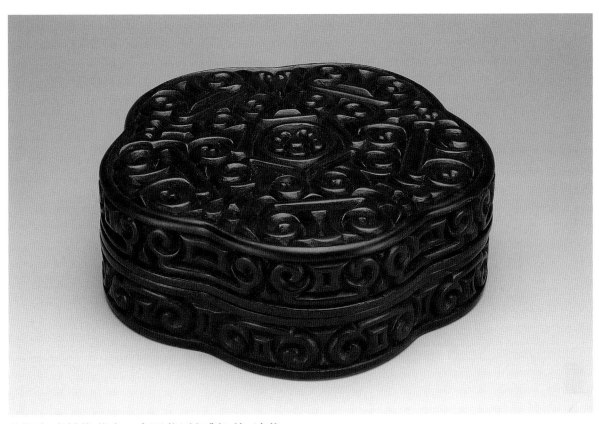

剔犀如意紋梅花盒 "大明萬曆年製" 款 清代

H:5.3cm D:15cm

Carved Floral-Shaped Black Tixi Lacquered Box of Ru-yi Pattern with incised

Mark of "Ta Ming Wan Li"

QING DYNASTY

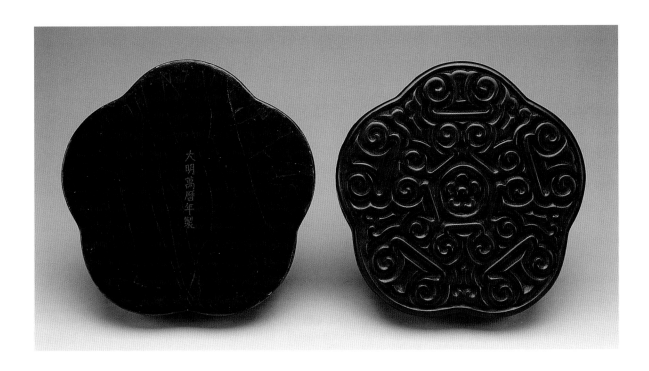

黑漆捧盒 清代
H:11cm D:24.8cm
Black Lacquered Box
QING DYNASTY

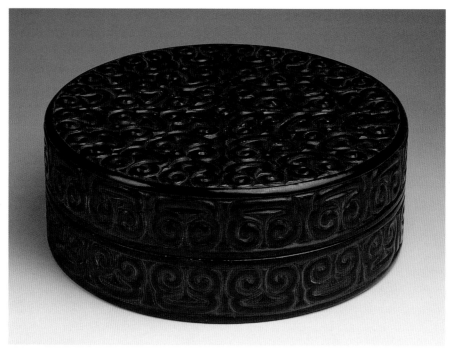

剔犀如意紋圓盒 清代
H:9cm D:24.3cm
Carved Circular Black Tixi Lacquered Box of Ru-yi Pattern
QING DYNASTY

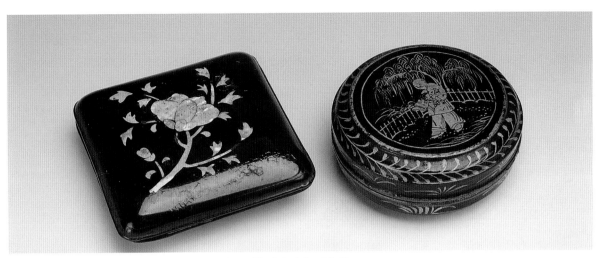

(左)黑漆螺鈿小方盒 (右)黑漆描金人物小圓盒 清代

L:7.1cm W:7.1cm H:2.5cm

(Left) Small Square Black Lacquered Box Inlaid with Mother-of-Pearl

(Right) Gold Brushed Black Lacquered Box with Figures

QING DYNASTY

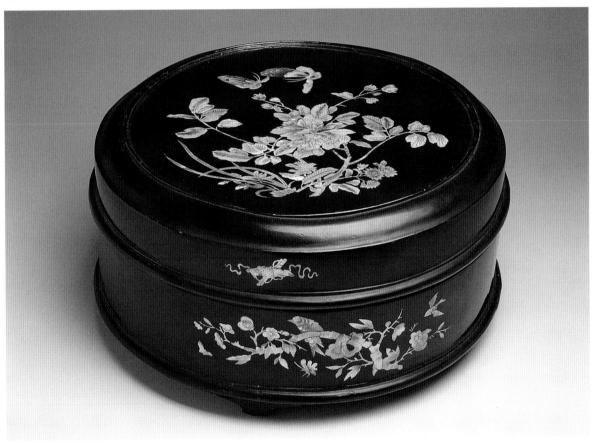

黑漆螺鈿錦花圓盒 清代

H:21.5cm D:42.3cm

Circular Black Lacquered Box of Flowers Inlaid with Mother-of-Pearl

QING DYNASTY

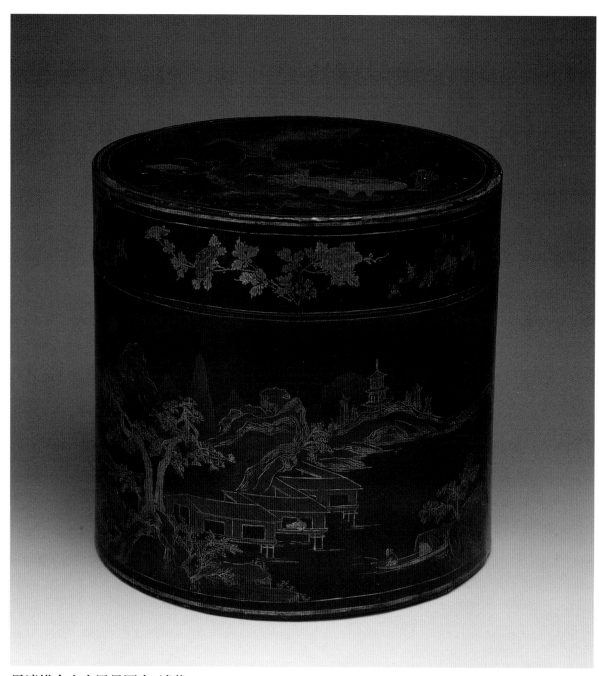

黑漆描金山水風景圓盒 清代

H:21.8cm D:22.9cm

Gold Brushed Black Lacquered Circular Box with Landscape

QING DYNASTY

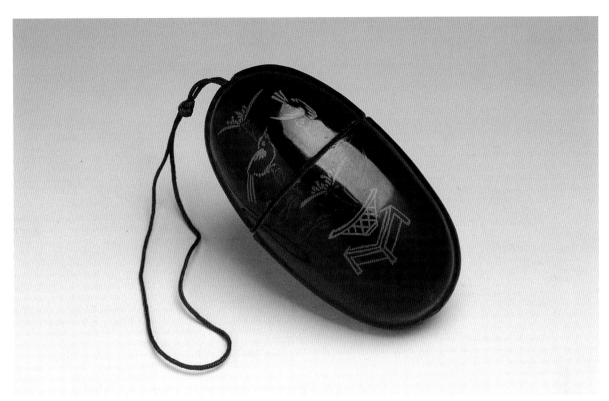

黑漆彩繪花鳥掛盒　清代
L:8cm　W:3.7cm　H:4.2cm
Painted Black Lacquered Box with Flowers and Birds Design
QING DYNASTY

紅漆錦地彩繪八角盒　清代
H:8cm　D:29.5cm
Finely Painted Octagonal Lacquered Box
QING DYNASTY

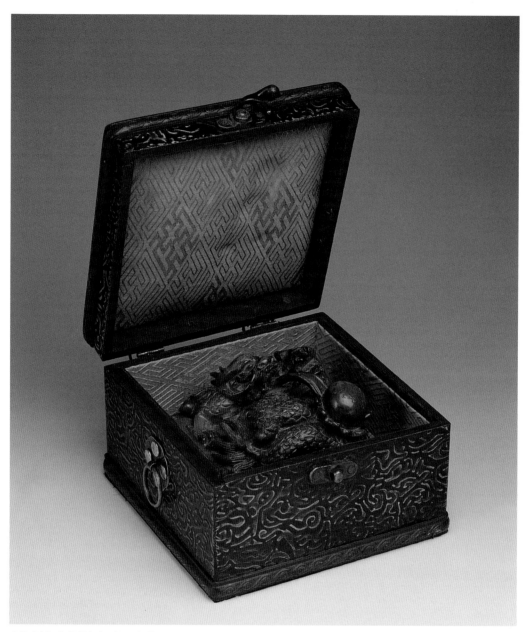

黑漆描金銅胎印盒 清代
L:15.3cm W:15.3cm H:9.5cm
Gold Brushed Black Lacquer Bronze Seal-Box
QING DYNASTY

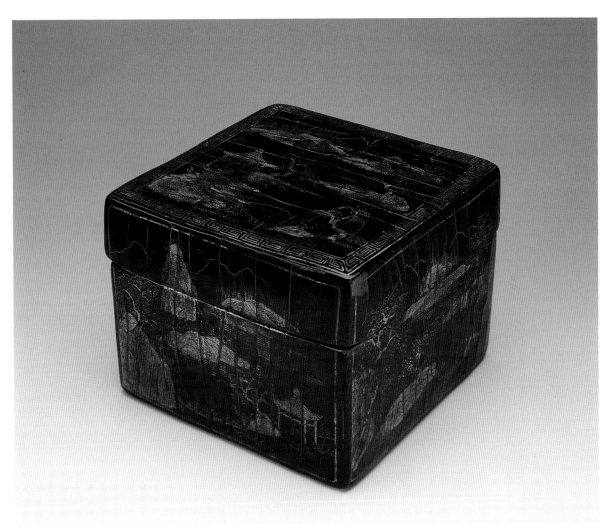

黑漆描金山水方盒 清代

L:13cm W:13cm H:9.5cm

Gold Brushed Square Black Lacquer Box of Landscape

QING DYNASTY

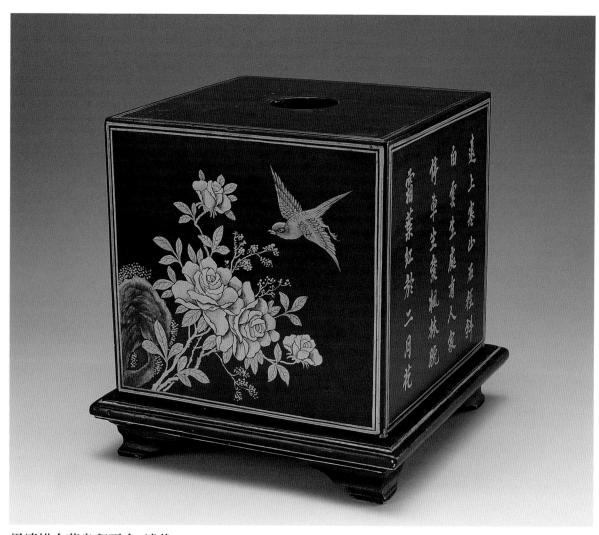

黑漆描金花鳥印璽盒 清代

L:27cm W:27m H:27cm

Gold Brushed Black Lacquered Seal-Box with Flowers and Birds Design

QING DYNASTY

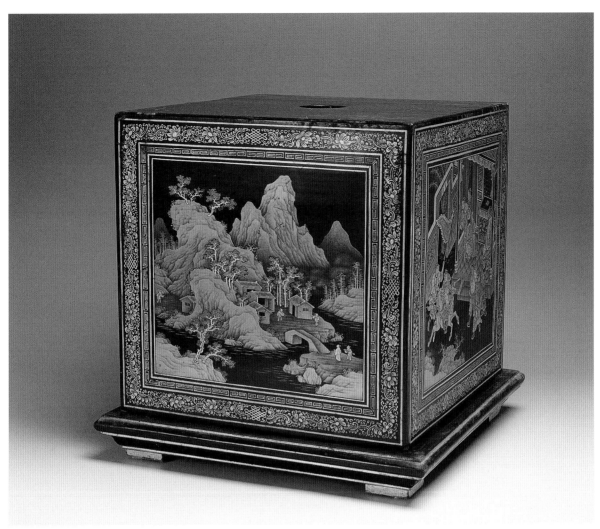

黑漆描金山水人物印璽盒 清代

L:37cm W:37cm H:35.8cm

Square Gold Brushed Black Lacquered Seal-Box with Landscape and Figures

QING DYNASTY

黑漆描金小碟一套　清代

W:3cm　D:15.2cm

Group of Gold Brushed Small Black Lacquered Dishs

QING DYNASTY

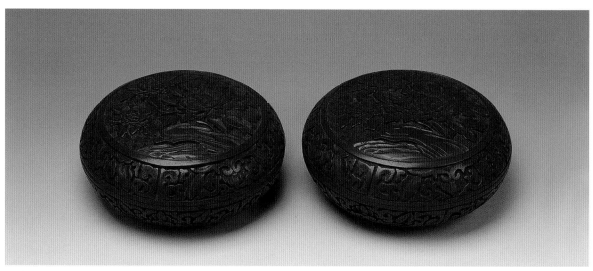

剔紅牡丹小圓盒　清代

H:7.5cm　D:15.5cm

Small Carved Cinnabar Lacquered Circular Box with Peony

QING DYNASTY

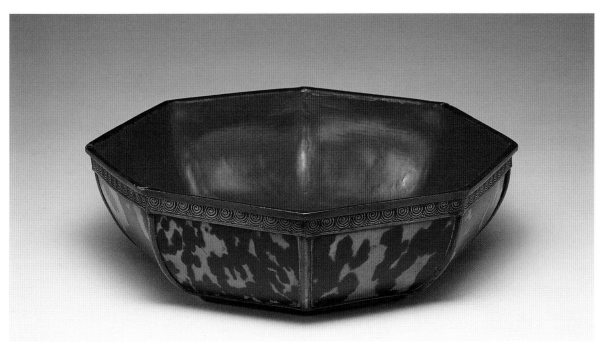

紅漆銅胎嵌玳瑁八角盒 清代

H:6cm D:19.7cm

Octagonal Red Lacquered Bronze Box Inlaid with Hawksbill Shell

QING DYNASTY

紅漆龍紋六角盒 清代

L:33cm W:38cm H:7.5cm

Hexagon Cinnabar Lacquered Box of Dragon Pattern

QING DYNASTY

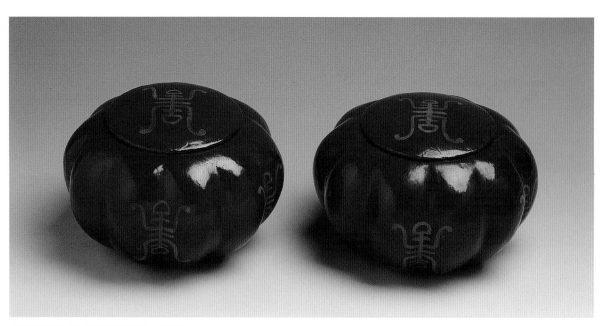

紅漆壽字瓜菱形圍棋盒　清代

H:9.6cm　D:14.2cm

Rhombic Red Lacquered Chess Box with "SHOU" Character

QING DYNASTY

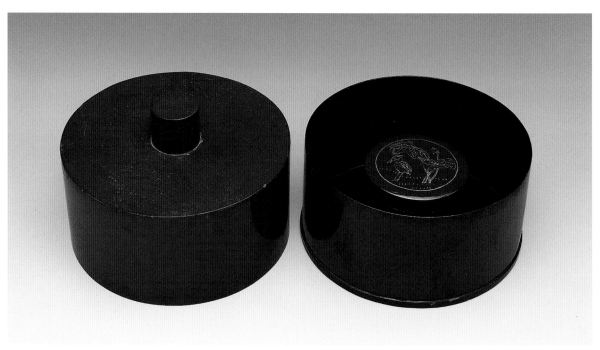

紅黑漆帽盒　清代

H:21cm　D:30cm

Red and Black Lacquered Hat Box and Cover

QING DYNASTY

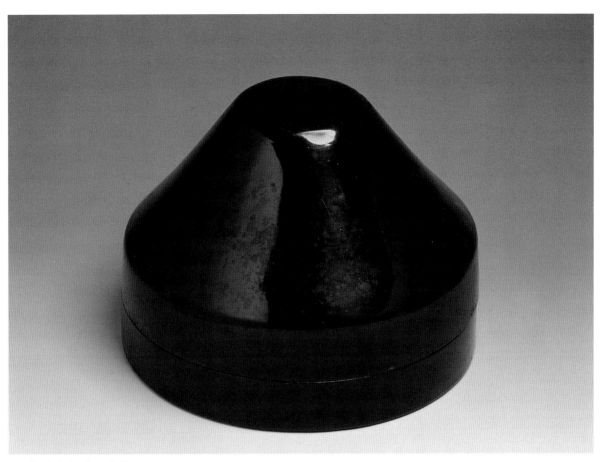

黑漆瓜皮帽盒 清代
H:16cm D:22.2cm
Black Lacquered Cap Box
QING DYNASTY

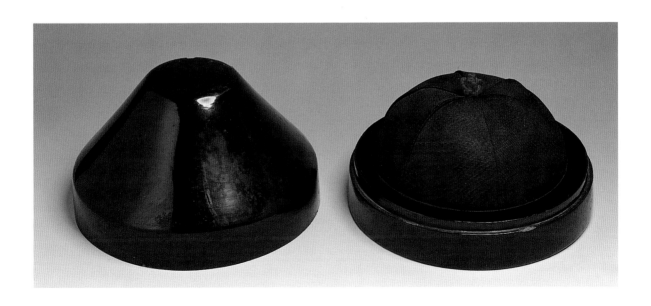

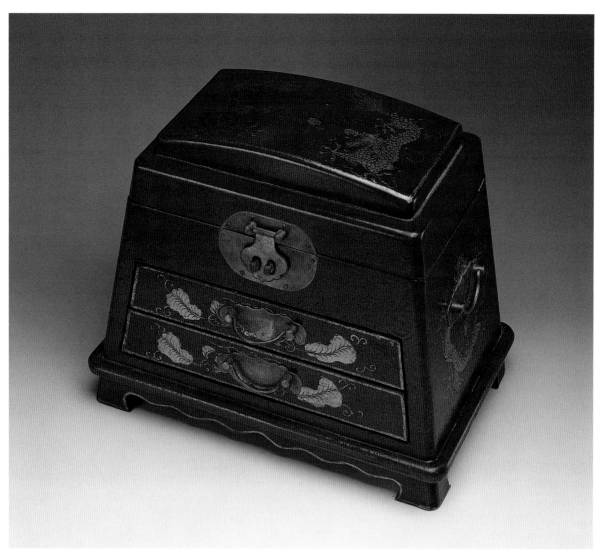

朱漆皮描金妆盒 清代

L:31cm W:20cm H:25.5cm

Gold Brushed Red Lacquered Cosmetics Leather Box

QING DYNASTY

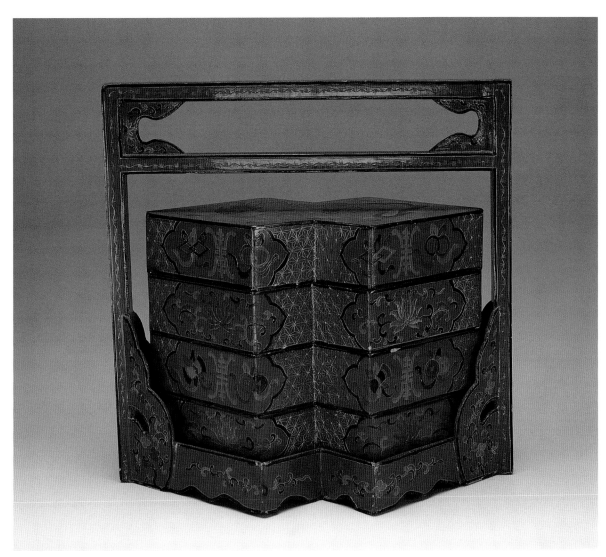

紅漆彩繪食盒 清代

L:44cm W:24cm H:43cm

Painted Red Lacquered Food Box

QING DYNASTY

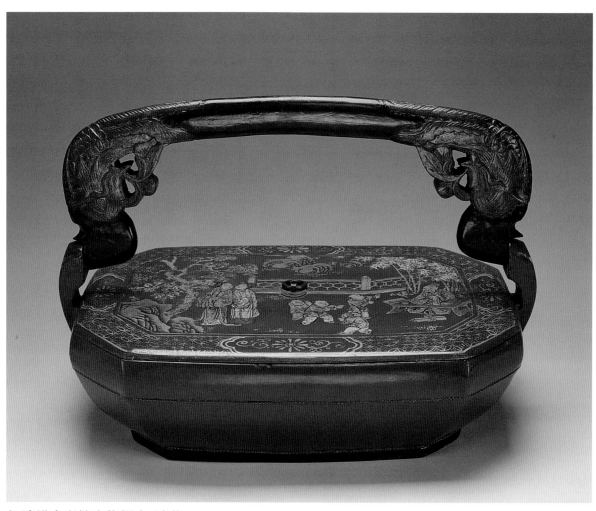

紅漆描金彩繪人物提盒　清代

L:47cm　W:29cm　H:32.5cm

Painted and Gold Brushed Red Lacquered Carrying Box with Figures

QING DYNASTY

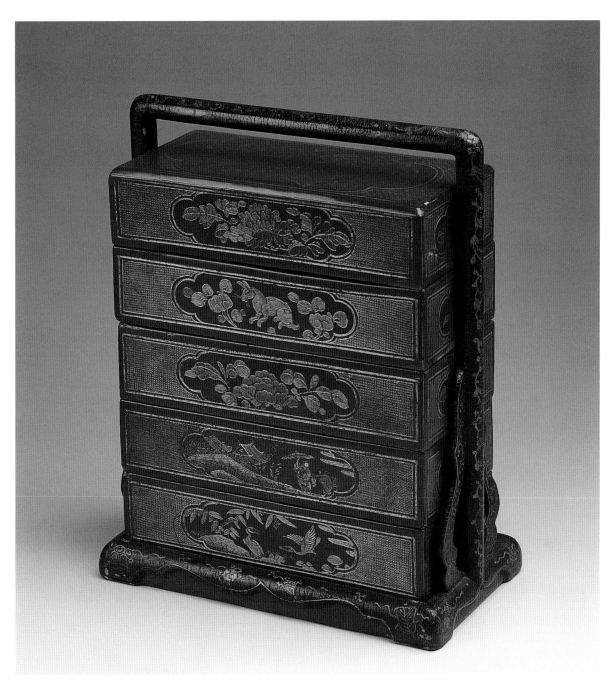

紅漆描金四層食盒 清代

L:19cm W:10.3cm H:23cm

Gold Brushed Red Lacquered Four-tiers Food Box

QING DYNASTY

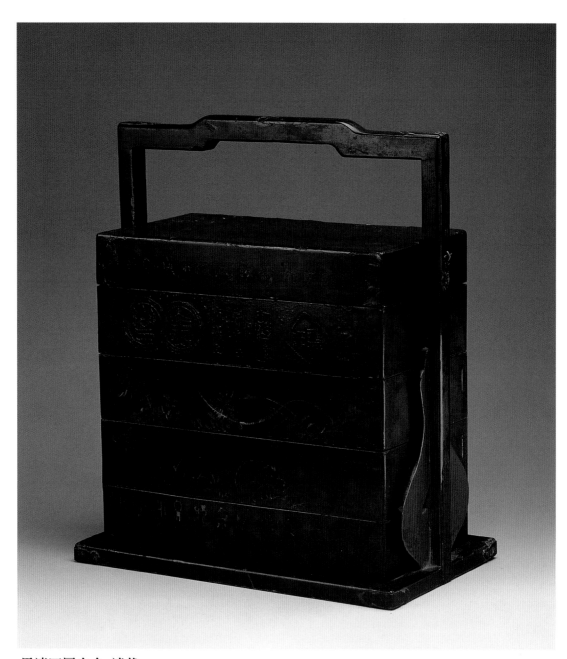

黑漆四層食盒 清代

L:24.7cm W:14.5cm H:19cm

Black Lacquered Four-Tiers Food Box

QING DYNASTY

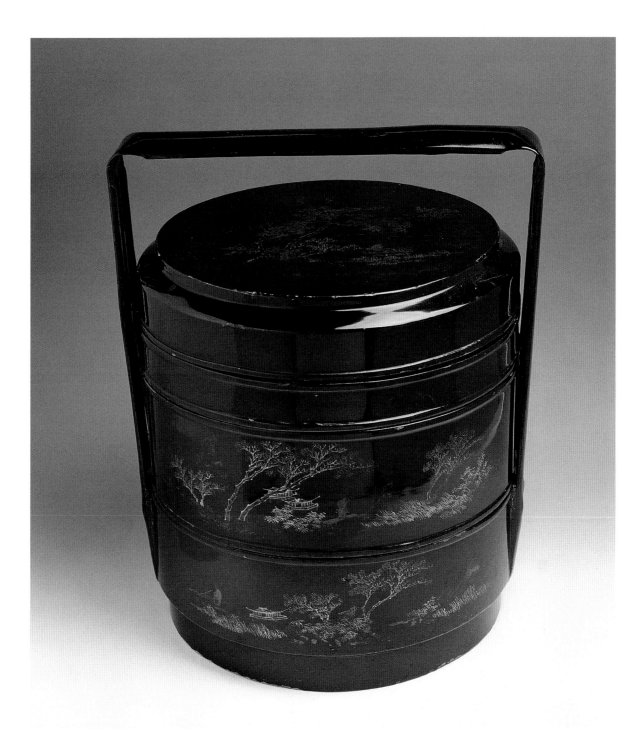

黑漆描金山水提籃 清代
W:27.6cm H:35.5cm
Gold Brushed Black Lacquered Basket with Scenery
QING DYNASTY

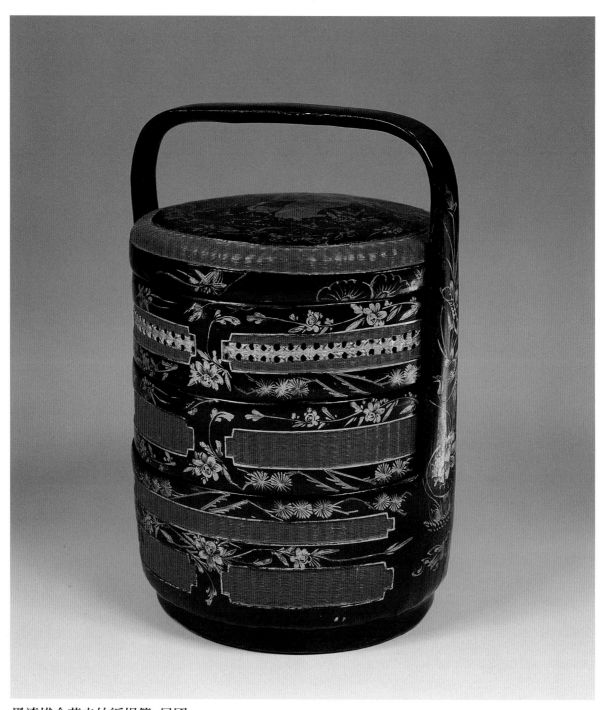

黑漆描金花卉竹編提籃 民國

H:32cm D:23cm

Gold Brushed Black Lacquered Basket with Bamboo Weaving Pieces

REPUBLICAN

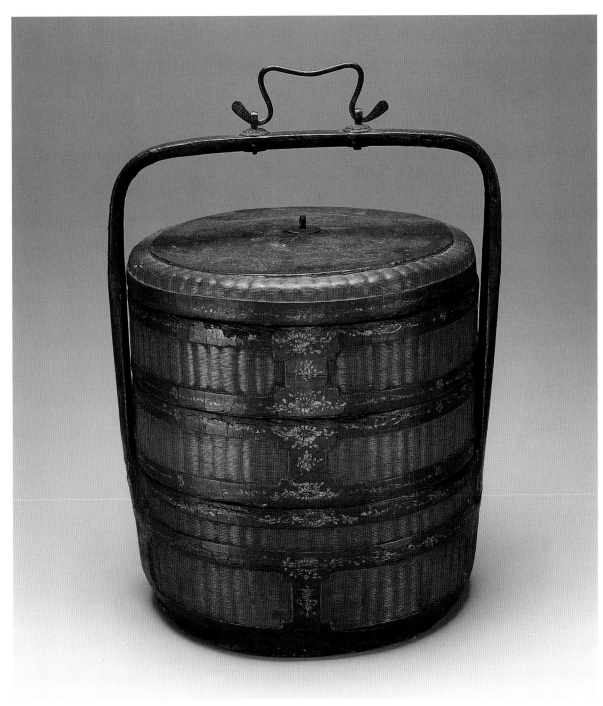

黑漆描金花卉竹編提籃　清代

H:41cm　D:27cm

Gold Brushed Black Lacquered Basket with Bamboo Weaving Pieces

QING DYNASTY

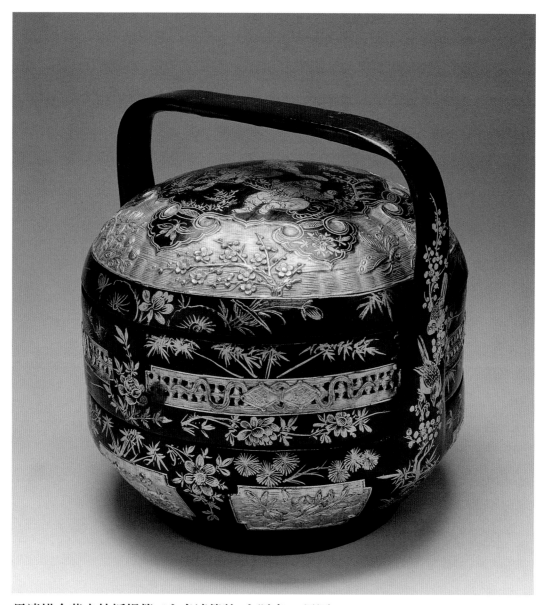

黑漆描金花卉竹編提籃 ˝永春漆籃社 永源畫˝ 民國

L:32.5cm　W:35cm　H:32cm

Gold Brushed Black Lacquered Basket with Bamboo Weaving Pieces

REPUBLICAN

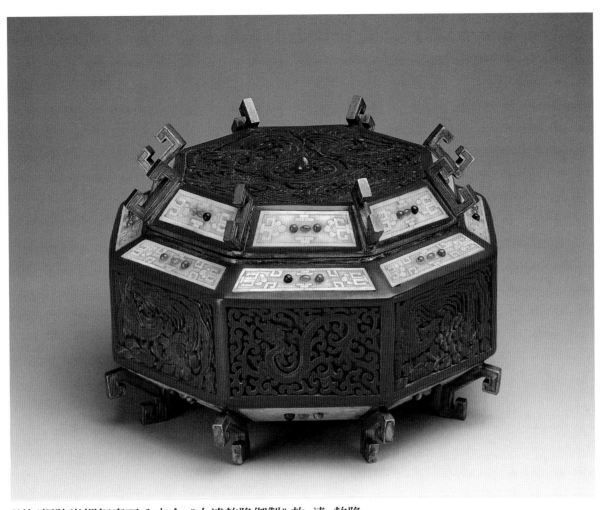

剔紅銅胎嵌螺鈿寶石八方盒 "大清乾隆御製" 款 清 乾隆
H:13cm D:20.5cm
Carved Octagonal Cinnabar Lacquered Bronze Box with Dragon Design and Marked "Qianlong"
Qianlong QING DYNASTY

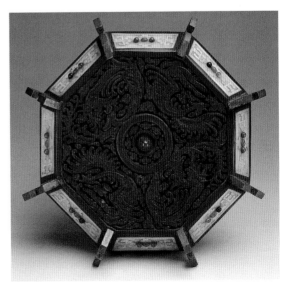

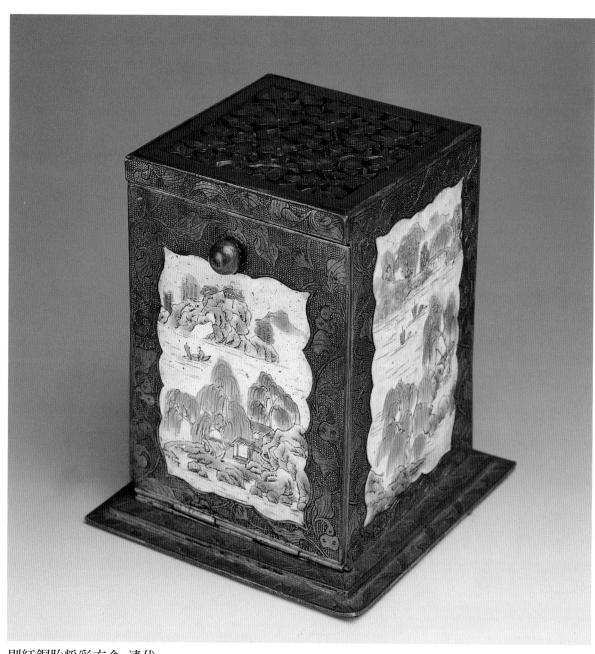

剔紅銅胎粉彩方盒 清代

L:8.2cm W:8.2cm H:9.7cm

Square Bronze Box Inlaid with Cinnabar Lacquered and Famille Rose

QING DYNASTY

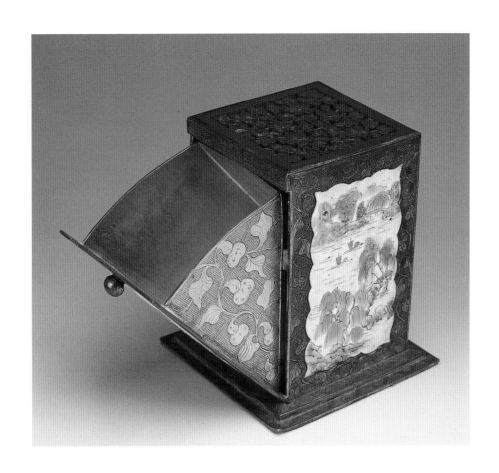

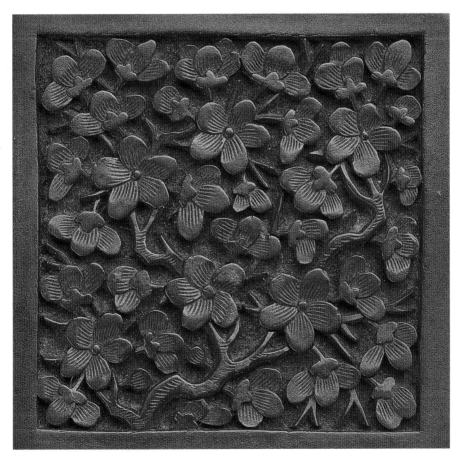

237

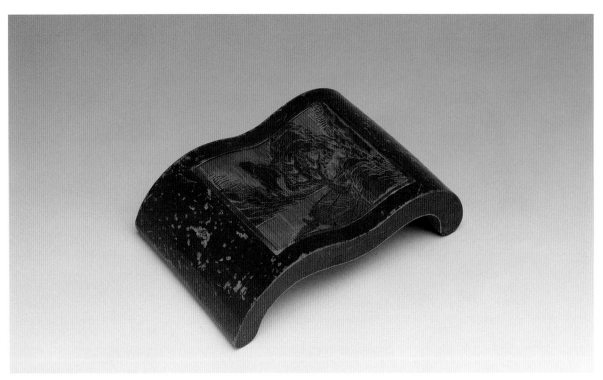

紅漆竹雕山水臂格 清代
L:9.4cm W:6.4cm H:2.5cm
Carved Red Lacquered Bamboo Armrest
QING DYNASTY

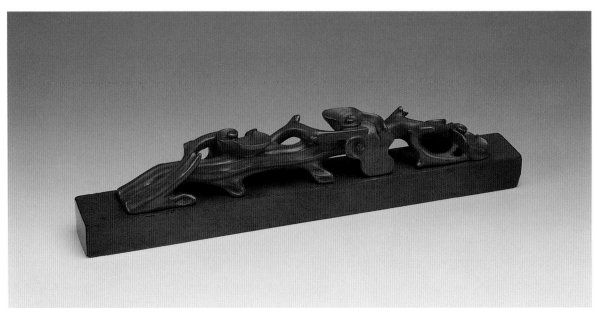

紅漆雕靈芝紙鎮 明代
L:22.8cm W:2.7cm H:4.6cm
Red Lacquered PaperWeight of Linzhi Fungus Design
MING DYNASTY

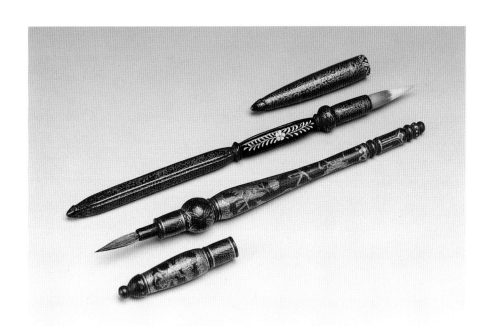

(左)紅漆描金龍紋筆 22.5cm　(右)紅漆螺鈿筆 23.3cm　清代

(Left) Gold Brushed Red Lacquered Pen

(Right) Red Lacquered Pen Inlaid with Mother-of-Pearl

QING DYNASTY

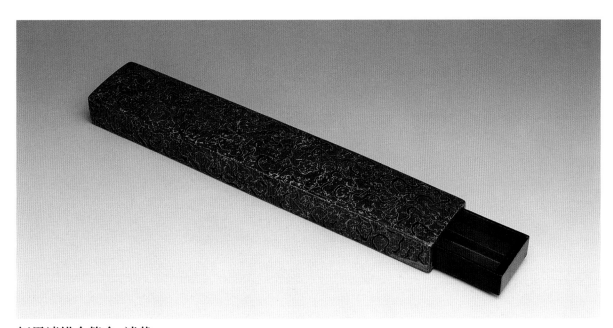

紅黑漆描金筆盒　清代

L:28.3cm　W:5.1cm H:2.5cm

Gold Brushed Red and Black Lacquered Pen-box

QING DYNASTY

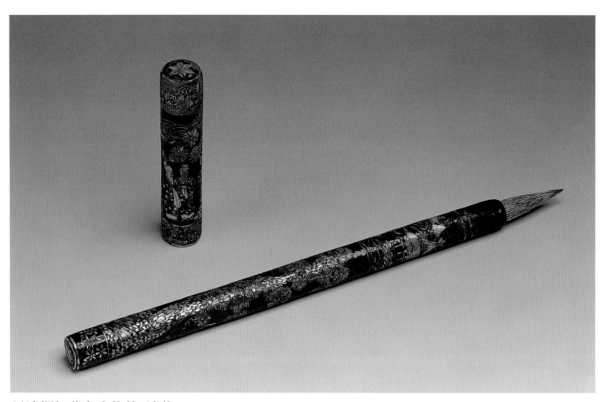

黑漆螺鈿花鳥人物筆 清代

L:24.5cm

Black Lacquered Pen with Flowers Birds and Figures Inlaid with Mother-of-Pearl

QING DYNASTY

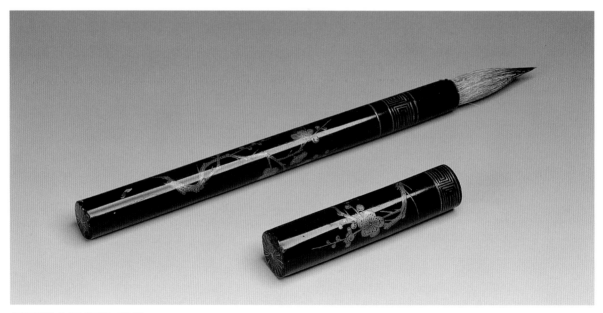

黑漆描金梅花筆 清代

L:25.5cm

Gold Brushed Black Lacquered Pen with Plum Blossom Design

QING DYNASTY

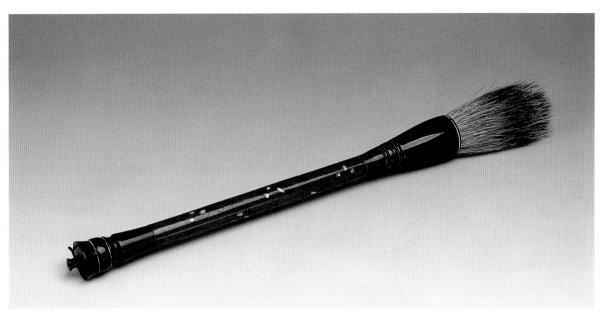

犀皮漆螺鈿筆 清代

L:37.5cm

Marble Lacquered Pen Inlaid with Mother-of-Pearl

QING DYNASTY

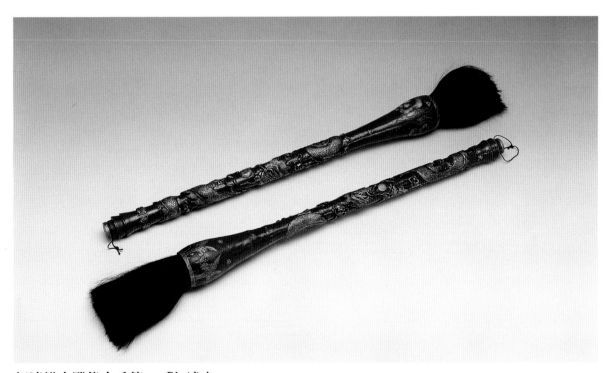

紅漆描金雕龍大毛筆 一對 清末

L:85cm

A Pair of Cinnabar Lacquered Pen Carved of Gold Dragon Design

QING DYNASTY

黑漆描金紙鎮一對 清代

L:17.2cm　W:3.3　H:3.2cm

A Pair of Gold Brushed Black Lacquered Paperweights

QING DYNASTY

犀皮漆紙鎮 一對 清代

L:31cm　W:4.8cm　H:1.5cm

A Pair of Marble Lacquered Paper-Weights

QING DYNASTY

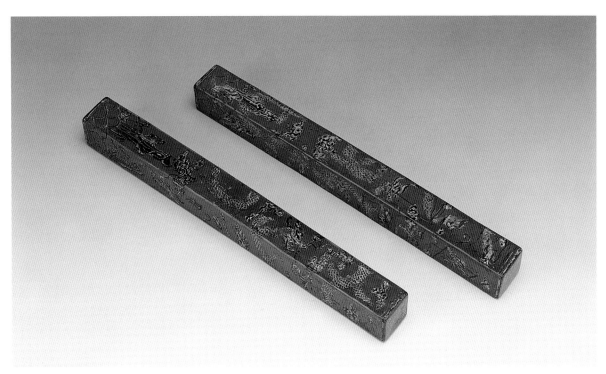

紅漆描金龍紙鎮 一對 清代

L:28.3cm　W:2.8cm　H:2.8cm

A Pair of Red Lacquered Paper Weights painted of Gold Dragon

QING DYNASTY

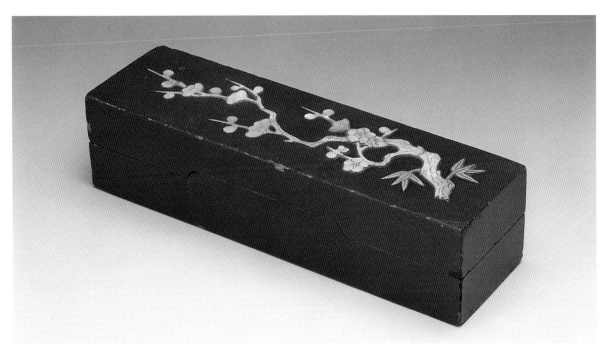

紅漆螺鈿梅花文具盒 清代

L:24.7cm　W:7.2cm　H:6.1cm

Red Lacquered Stationery Box with Plum Blossom Inlaid with Mother-of-Pearl

QING DYNASTY

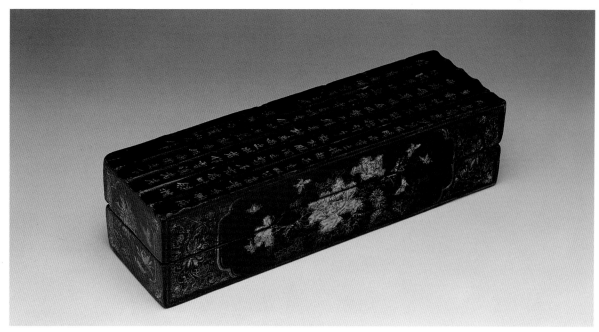

黑漆描金花卉、文字文具盒 清代

L:28cm W:8.4cm H:7cm

Gold Brushed Black Lacquered Stationery Box with Flowers and Characters

QING DYNASTY

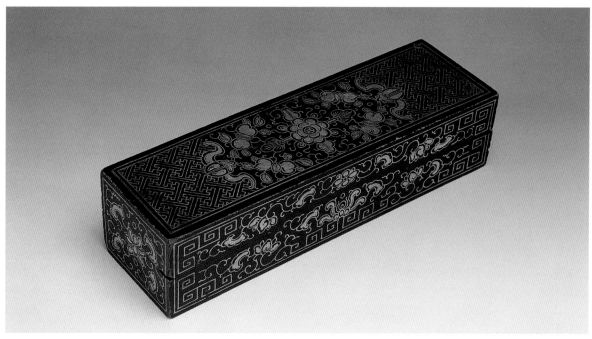

黑漆描金＂卍＂字紋花卉文具盒 清代

L:28cm W:8.3cm H:6.5cm

Gold Brushed Black Lacquered Stationery Box with Pattern of ＂卍＂

QING DYNASTY

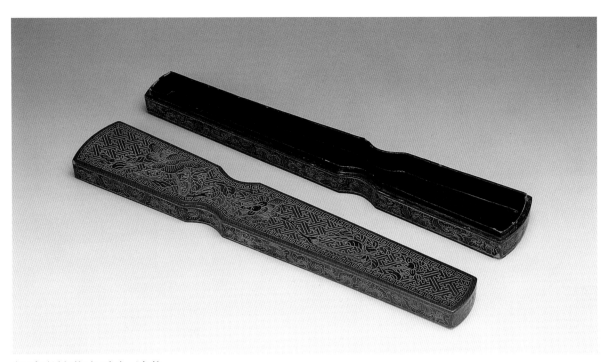

紅漆彩繪花卉扇盒　清代

L:38cm　W:6.8cm　H:4cm

Painted Red Lacquered Fan Box and Cover

QING DYNASTY

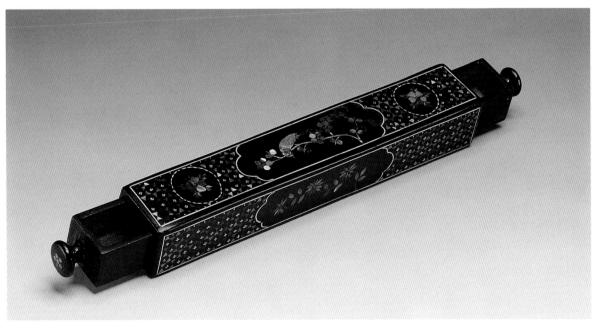

黑漆螺鈿長方對章盒　清代

L:23cm　W:3.1cm　H:3.4cm

Rectangle Black Lacquered Seal Box Inlaid with Mother-of-Pearl

QING DYNASTY

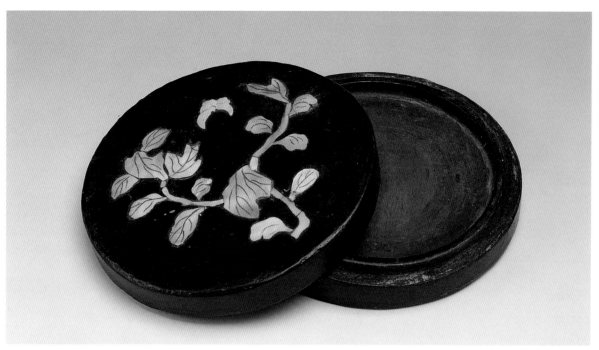

黑漆螺鈿圓硯盒 清代

H:2.2cm D:8.6cm

Black Lacquered Circular Inkstone Box Inlaid with Mother-of-Pearl

QING DYNASTY

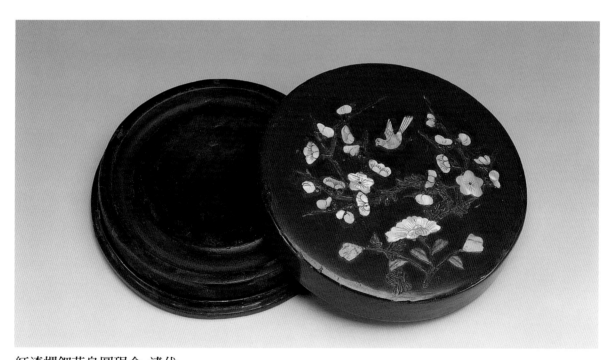

紅漆螺鈿花鳥圓硯盒 清代

H:2.9cm D:14.4cm

Circular Red Lacquered Inkstone Box with Flowers and Birds Inlaid with Mother-of-Pearl

QING DYNASTY

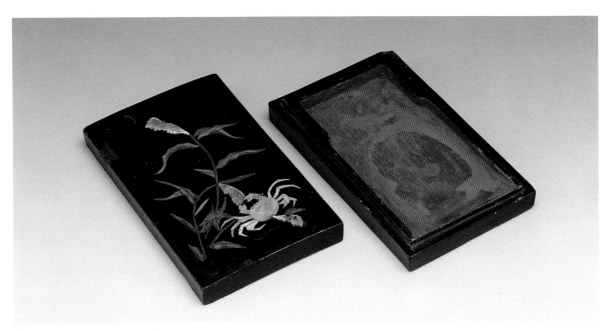

黑漆螺鈿螃蟹硯盒 清代

L:13.9cm W:8.3cm H:2.7cm

Black Lacquered Inkstone Box of a Crab Inlaid with Mother-of-Pearl

QING DYNASTY

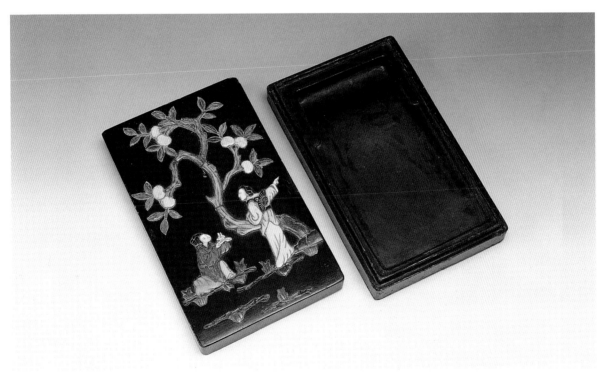

黑漆嵌仕女硯盒 清代

L:25cm W:15.2cm H:4.8cm

Black Lacquered Inkstone Box Inlaid with Precious Stone

QING DYNASTY

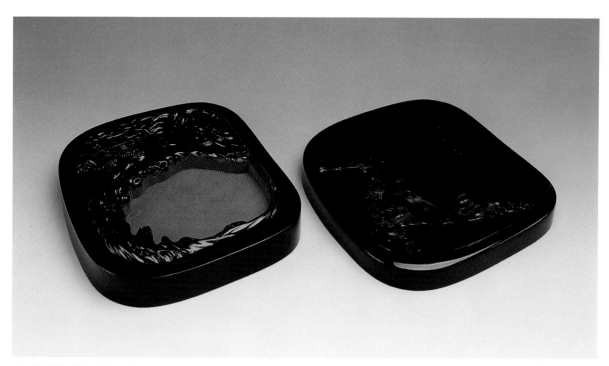

黑漆螺鈿揚州楠木胎漆沙硯盒 民國

L:20cm W:22cm H:6cm

Black Lacquered Machilus-Wood Inkstone Box Inlaid with Mother-of-Pearl

REPUBLICAN

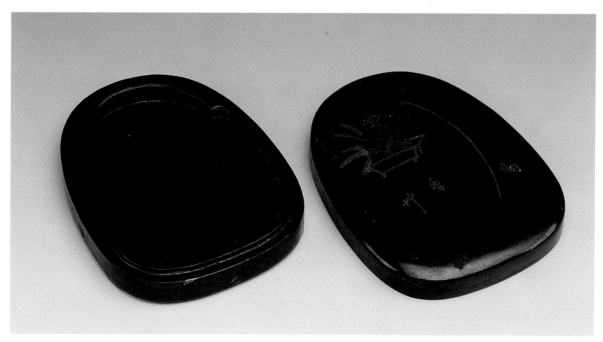

黑漆彩繪香蘭硯盒 民國

L:13.6cm W:10.5cm H:3cm

Painted Black Lacquered Inkstone Box with Orchid Design

REPUBLICAN

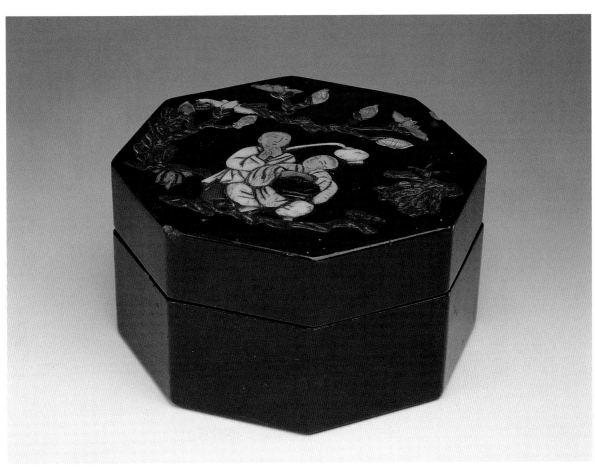

黑漆嵌多寶六角硯 清代

H:5cm D:10cm

Painted Hexagon Black Lacquered Inkstone Box of Two Children Inlaid with Mother-of-Pearl

QING DYNASTY

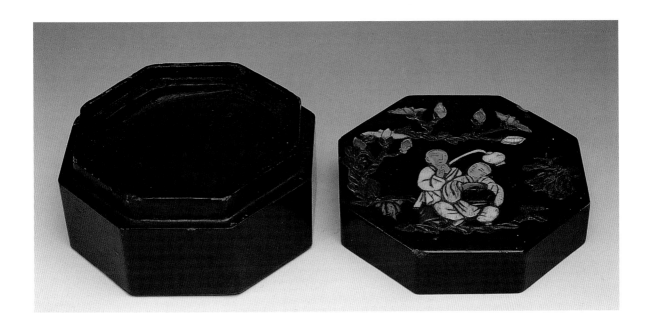

黑漆硯 清代
L:20.7cm　W:12.2cm　H:2.7cm
Black Lacquered Inkstone
QING DYNASTY

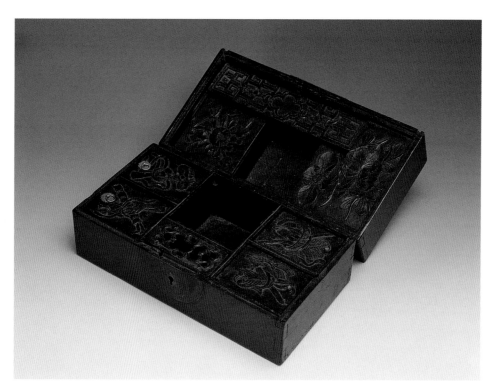

褐漆文具盒 清代
L:26.8cm　W:14cm　H:12.3cm
Brown Lacquered Stationery Box
QING DYNASTY

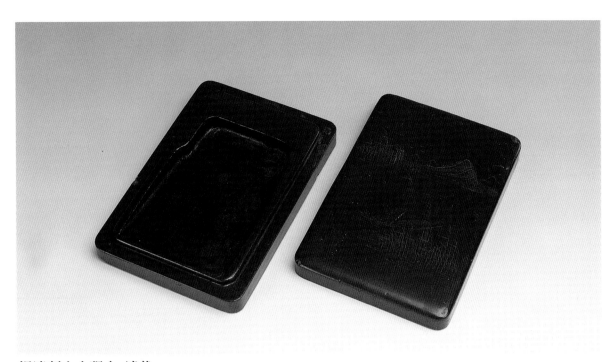

褐漆刻山水硯盒 清代

L:12.8cm　W:8.5cm　H:2.5cm

Brown Lacquered Inkstone Box of Scenery

QING DYNASTY

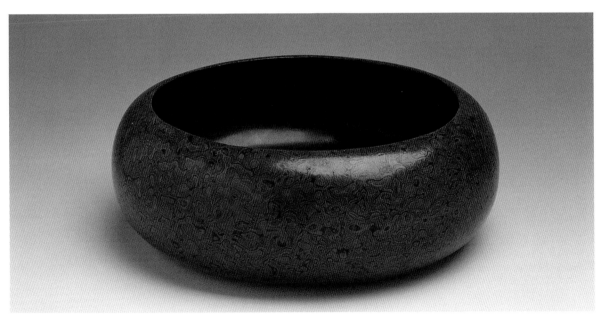

犀皮漆圓水盂 清代

H:16.5cm　D:18cm

Circular Marble Lacquered Brush-Washer

QING DYNASTY

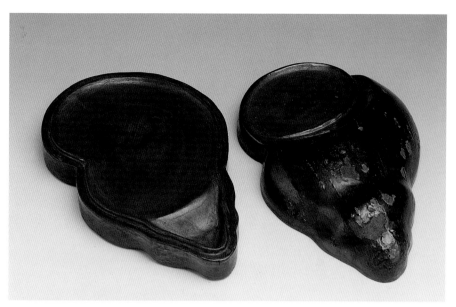

黑漆螺型漆硯盒　一對　清末
L:18.5cm　W:12.5cm　H:5cm
A Pair of Black Lacquered Inkstone Box of Spiral Shell-Shaped
QING DYNASTY

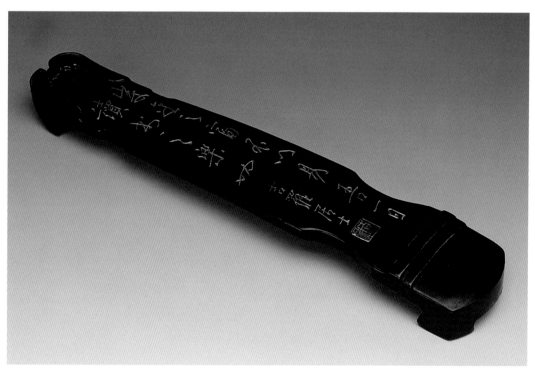

黑漆描金琴式臂擱　清代
L:33.55cm　W:6.2cm　H:3cm
Black Lacquered Armrest of a Chinese Zither Shape
QING DYNASTY

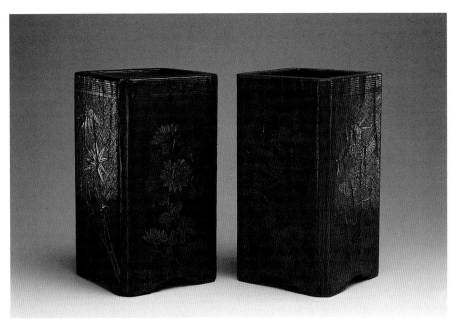

漆彩繪筆筒 一對 清 乾隆

左L:7.4cm W:7.4cm H:13.1cm

A Pair of Finly Painted Lacquer Brushpot

Qianlong QING DYNASTY

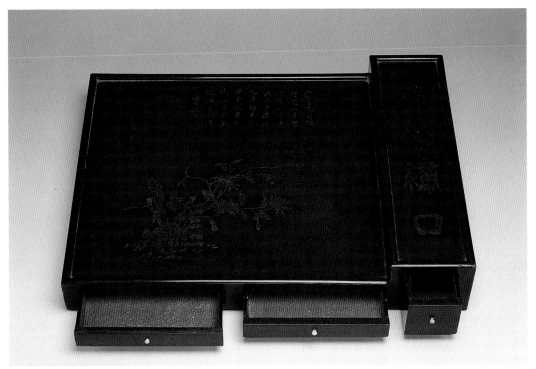

漆錦心繡口文具盒 清代

L:43cm W:31cm H:7.5cm

Lacquered Stationery Box

QING DYNASTY

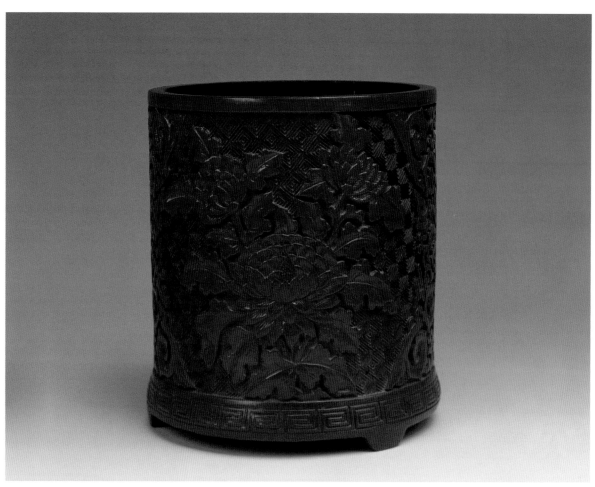

黑地剔紅牡丹筆筒 清 康熙

H:14.6cm D:12.3cm

Carved Cinnabar Lacquered Brushpot of Black Ground with Peony Design

Kangxi QING DYNASTY

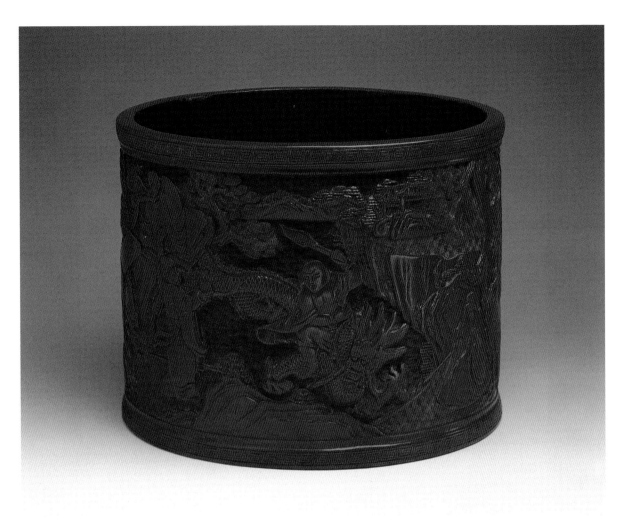

黑地剔紅羅漢筆筒　清代

H:18cm　D:23.5cm

Carved Cinnabar Lacquered Brushpot of Black Ground with Lohans

QING DYNASTY

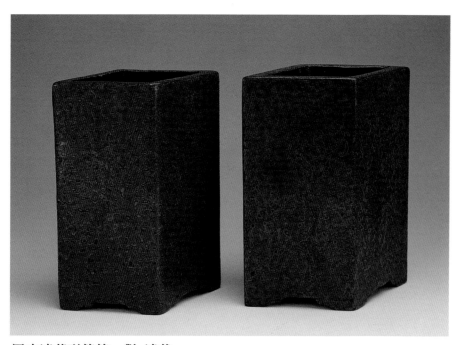

犀皮漆菱形筆筒一對 清代

L:10.4cm W:6.5cm H:13.2cm

A Pair of Marble Lacquered Brushpot

QING DYNASTY

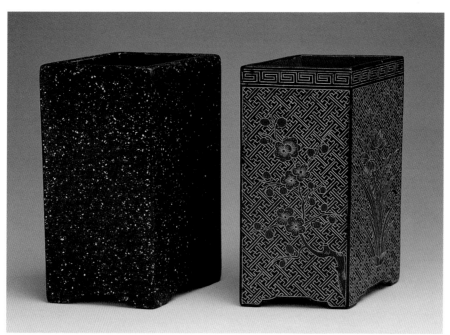

(左)黑漆螺鈿菱形筆筒(右)＂卍＂字紋底花卉菱形筆筒 清代

L:11cm W:6.7cm H:13.2cm

(Left) Rhombic Black Lacquered Brushpot Inlaid with Mother-of-Pearl,

(Right) Rhombic Lacquered Brushpot of Flowers and ＂卍＂ Pattern

QING DYNASTY

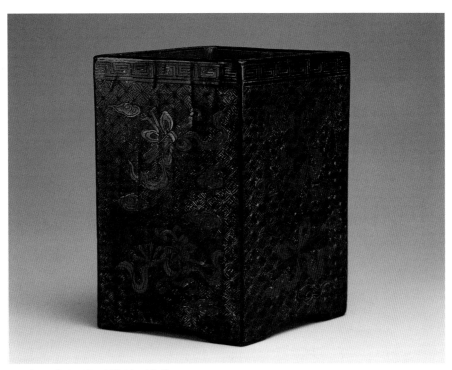

黑漆八吉祥菱形筆筒 清代

L:12.2cm W:7.8cm H:12.8cm

Rhombic Lacquered Brushpot with Eight Auspicious Symbels of Buddhism

QING DYNASTY

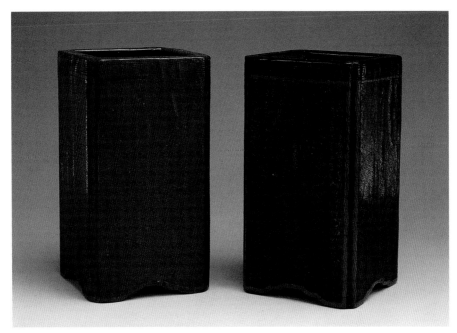

漆＂卍＂字紋方筆筒 一對 清代

L:7.4cm W:7.4cm H:13.2cm

A Pair of Square Lacquered Brushpot of ＂卍＂ Pattern

QING DYNASTY

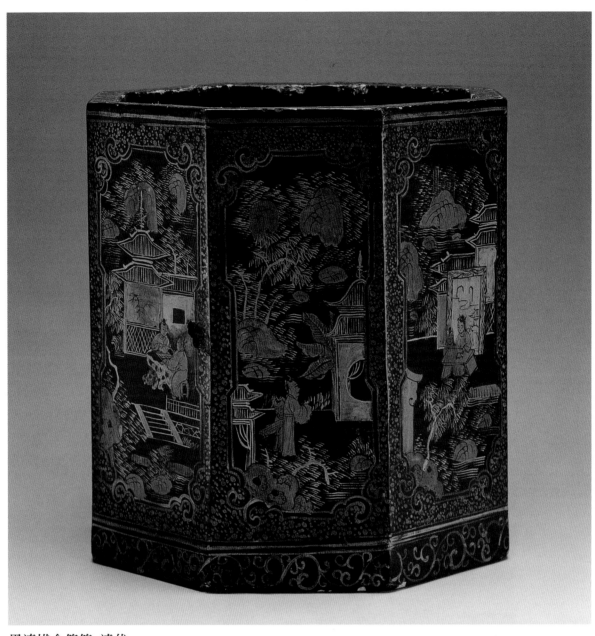

黑漆描金筆筒 清代

L:20.3cm W:20.3cm H:22cm

Gold Brushed Black Lacquered Brushpot

QING DYNASTY

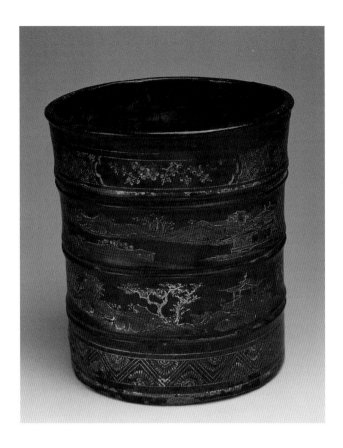

黑漆描金山水竹節筆筒 清代
H:12.3cm D:11.5cm
Painted and Gold Brushed Black Lacquer
Bamboo Brushpot with Scenery
QING DYNASTY

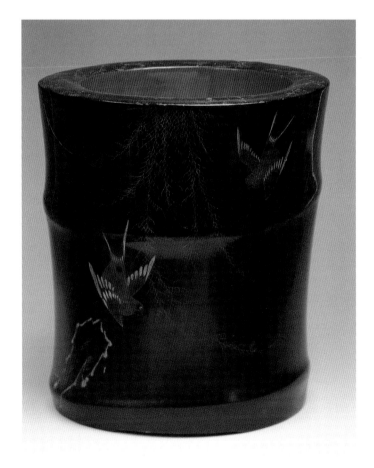

黑漆描金柳燕筆筒 清代
H:17.2cm D:15.3cm
Gold Brushed Black Lacquered Brushpot
with Swallows and Willow Trees
QING DYNASTY

黑漆描金花鳥筆筒　清末
H:12cm　D:7.2cm
Gold Brushed Cinnabar Lacquered Brushpot
with Flowers and Birds
QING DYNASTY

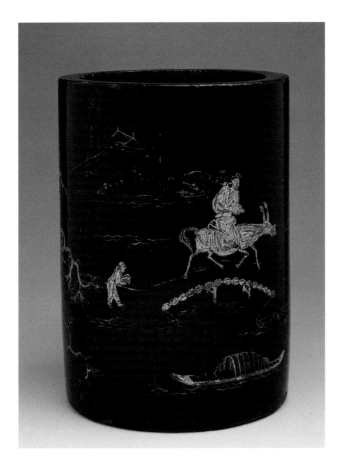

黑漆描金山水筆筒　清代
H:14.2cm　D:10.3cm
Gold Brushed Black Lacquered Brushpot
with Landscape
QING DYNASTY

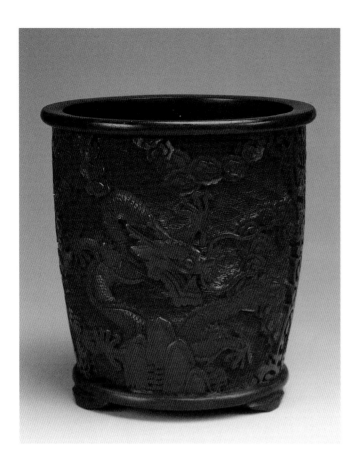

剔紅雕龍筆筒　清末
H:12.6cm　D:12.2cm
Carved Cinnabar Lacquered Brushpot of
Dragon Design
QING DYNASTY

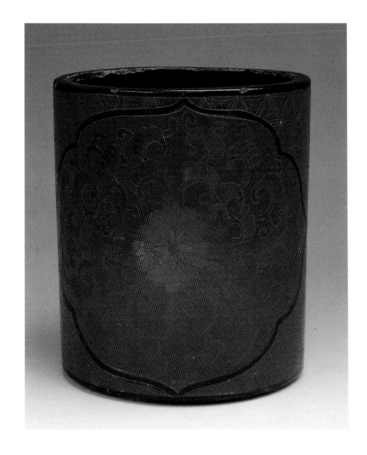

紅漆繪花筆筒　清代
H:12.3cm　D:10.9cm
Red Lacquered Brushpot of Flower Pattern
QING DYNASTY

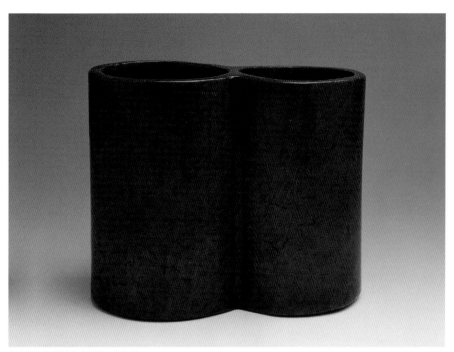

犀皮漆雙連筆筒 清代

L:17cm W:9.2cm H:13.5cm

Marble Lacquered Wooden Twin-Brush Pot

QING DYNASTY

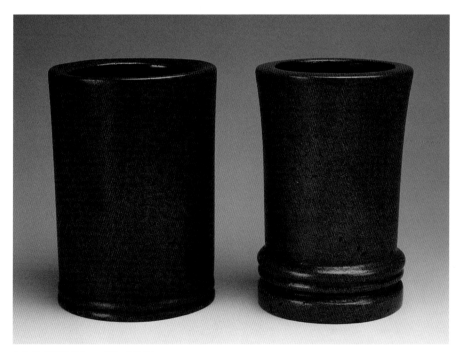

犀皮漆筆筒 一對 清代

(左) H:13.5cm D:9.9cm

A Pair of Marble Lacquered Brush Pot

QING DYNASTY

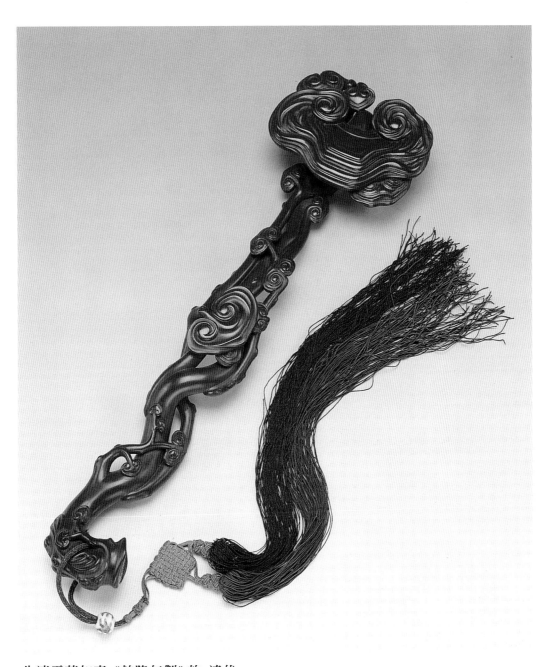

朱漆靈芝如意 "乾隆年製" 款 清代

L:14.5cm

Red Lacquered Ruyi Scepter of ＂Qianlong＂ Mark

QING DYNASTY

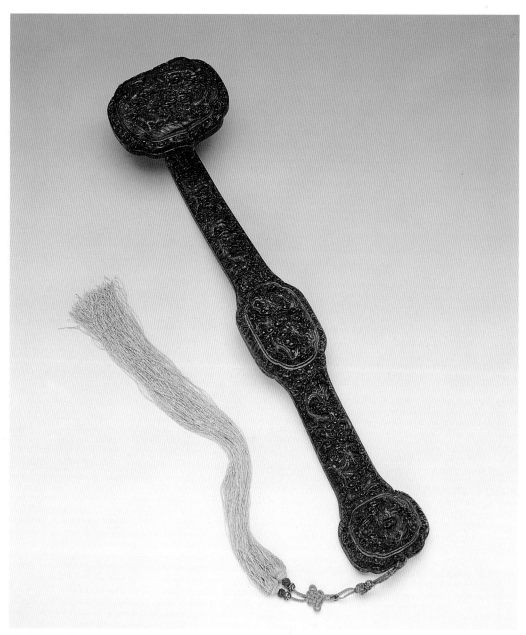

堆漆紫檀雕雲龍紋如意 清代

L:48.5cm

Lacquered Zitan Wood Ruyi Scepter with Dragon and Cloud Pattern

QING DYNASTY

黑漆嵌螺鈿如意　清代
L:50cm
Black Lacquered Ruyi Scepter Inlaid
with Mother-of-Pearl
QING DYNASTY

金漆蟠龍蓮紋如意　清代
L:38.5cm
Gold Lacquered Wooden Ruyi Scepter Decorated with Dragon and Lotus
QING DYNASTY

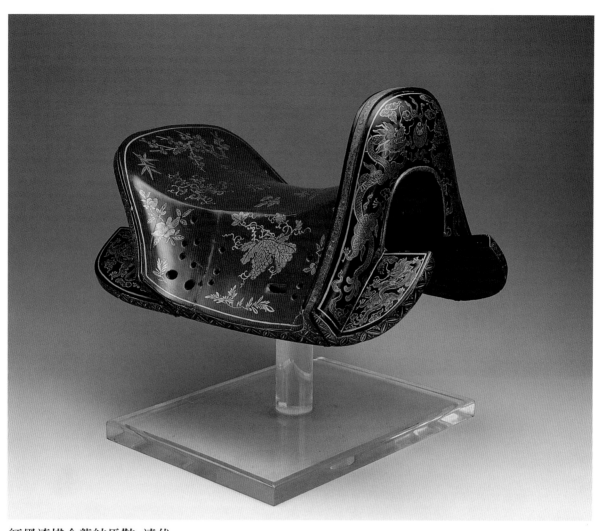

紅黑漆描金龍紋馬鞍　清代

L:51cm　W:40cm　H:35cm

Gold Brushed Red and Black Lacquered Horse Saddle with Dragon Pattern

QING DYNASTY

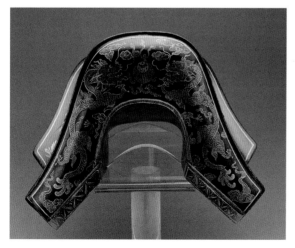
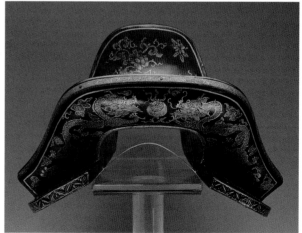

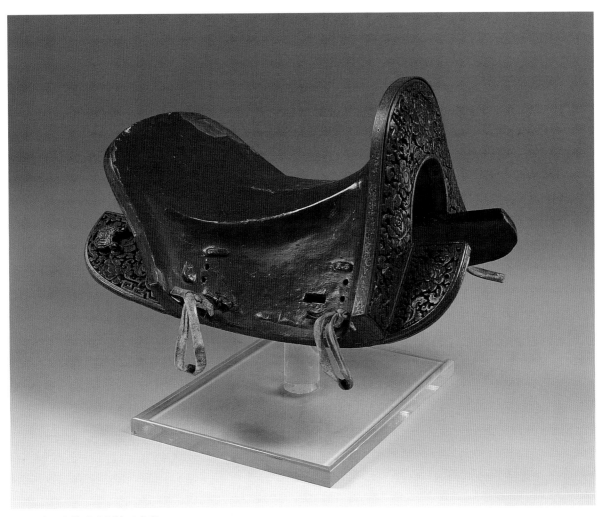

剔紅牡丹花卉馬鞍　清代
L:56cm　W:40cm　H:30.5cm
Carved Cinnabar Lacquered Horse Saddle
QING DYNASTY

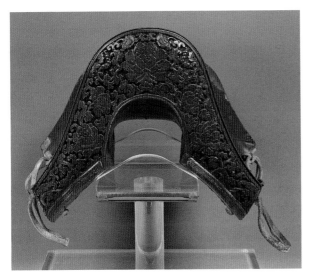

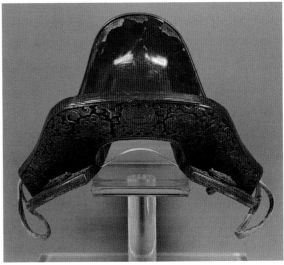

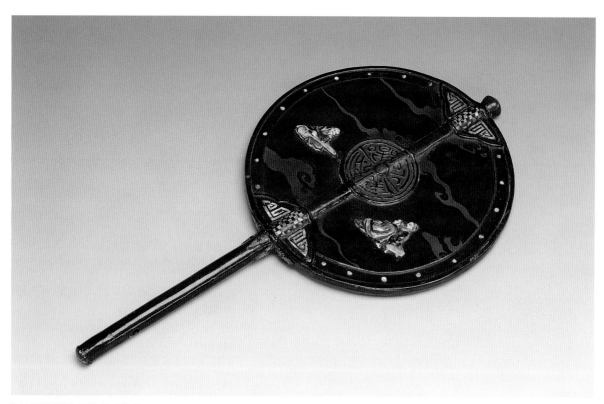

紅漆嵌螺鈿圓扇 清代
L:45.5cm H:25cm
Red Lacquered Fan Inlaid with Mother-of-Pearl
QING DYNASTY

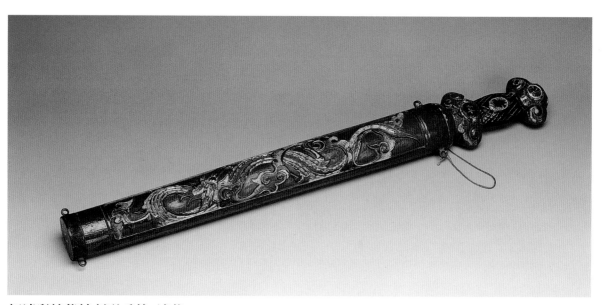

紅漆彩繪龍紋劍形香筒 清代
L:70.5cm W:8.8cm
Painted Red Sword-Shaped Lacquer Incense Box of Dragon Pattern
QING DYNASTY

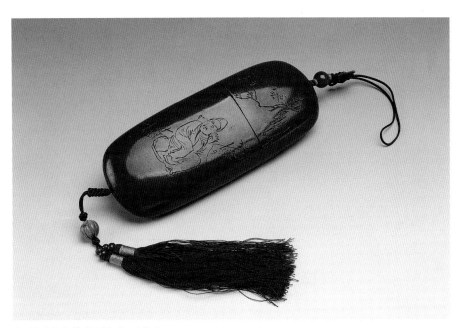

紅漆刻人物眼鏡盒　清末

L:16.5cm　W:6.5cm　H:3.4cm

Cinnabar Lacquered Eye Glasses Box Incised of Figures

QING DYNASTY

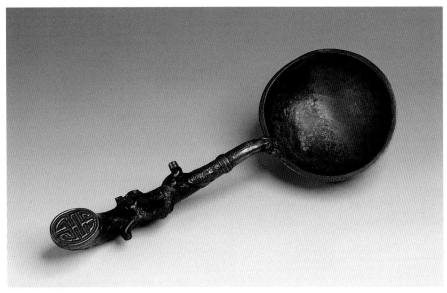

包錫漆木匙　清代

L:19.2cm　W:7.6cm

Pewter Wrapped Lacquer Spoon

QING DYNASTY

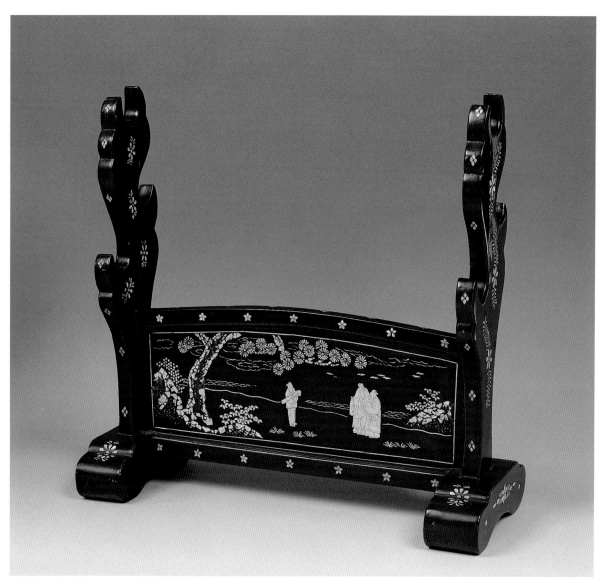

黑漆螺鈿刀架 民國

L:46cm W:18cm H:43cm

Black Lacquered Knife Rack Inlaid with Mother-of-Pearl

REPUBLICAN

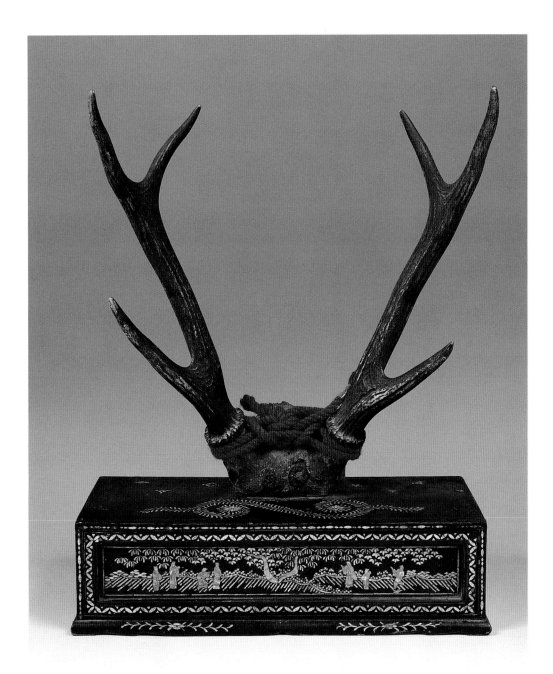

黑漆螺鈿鹿角刀架　清代

L:41cm W:19.5cm H:50cm

Black Lacquered Staghorm Knife Rack Inlaid with Mother-of-Pearl

QING DYNASTY

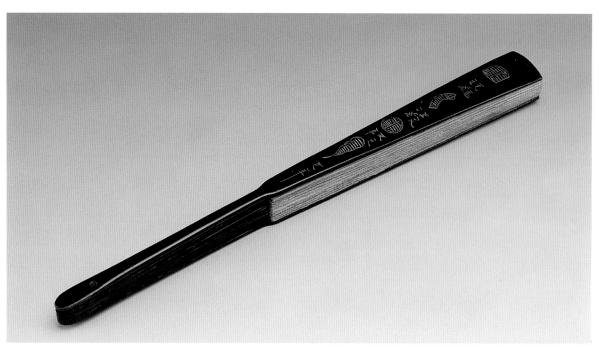

黑漆刻金石文摺扇 清代

L:32.5cm W:28cm H:3cm

Black Lacquered Folding Fan and Inlaid with Gold Characters

QING DYNASTY

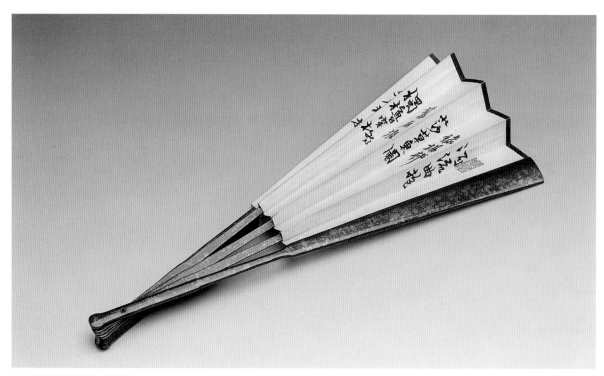

紅漆灑金摺扇 清代

L:31cm W:2.6cm H:2.1cm

Red Lacquered Folding Fan Embellished with Gold

QING DYNASTY

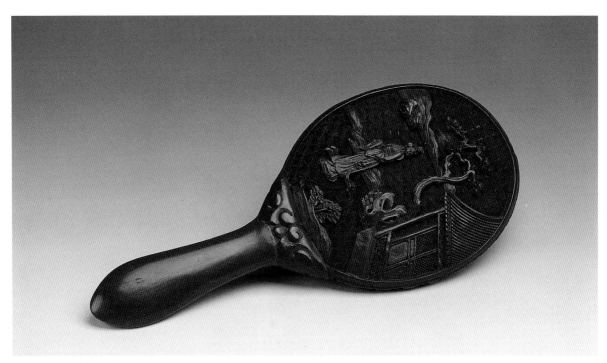

剔紅仕女手鏡 清代
L:26.8cm W:11.6cm
Carved Cinnabar Lacquered Mirror Handle
QING DYNASTY

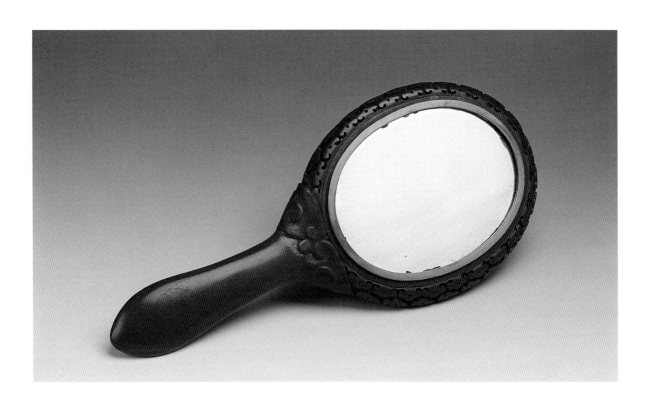

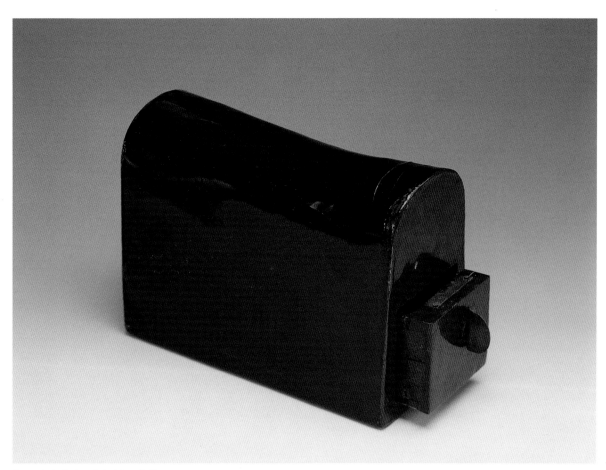

紅、黑漆素面高枕 清代
L:17.8cm　W:8cm　H:13cm
Red and Black Lacquered Pillow
QING DYNASTY

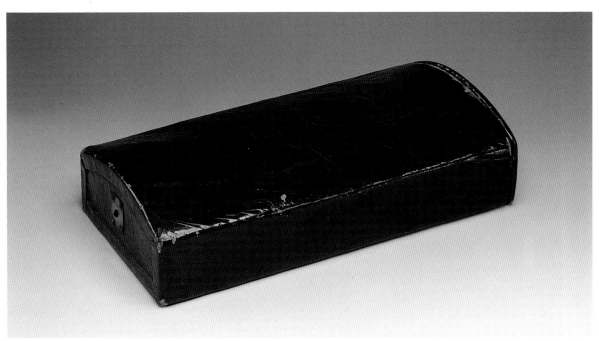

黑漆皮枕 清代
L:29cm W:14.5cm H:6.8cm
Black Lacquered Leather Pillow
QING DYNASTY

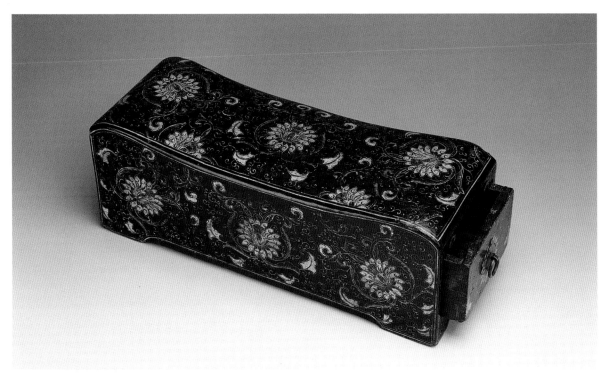

黑漆描金花枕 清代
L:35cm W:13cm H:12.7cm
Gold Brushed Black Lacquered Pillow with Flowers Design
QING DYNASTY

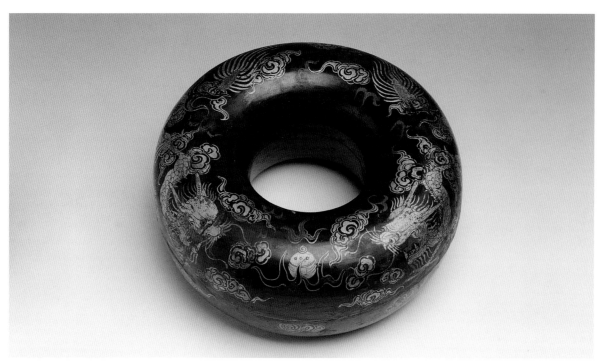

黑漆描金雙龍朝珠盒 清末

D:7.5cm D:18cm

Gold Brushed Black Lacquered Box Painted with Two Dragons

QING DYNASTY

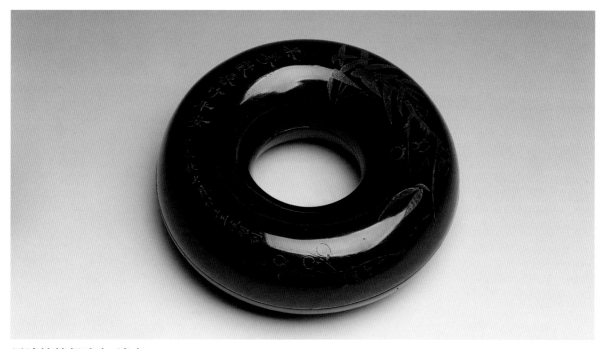

黑漆繪竹朝珠盒 清末

H:16.5cm D:16.5cm

Black Lacquered Court-Beads Box Painted with Bamboo Design

QING DYNASTY

276

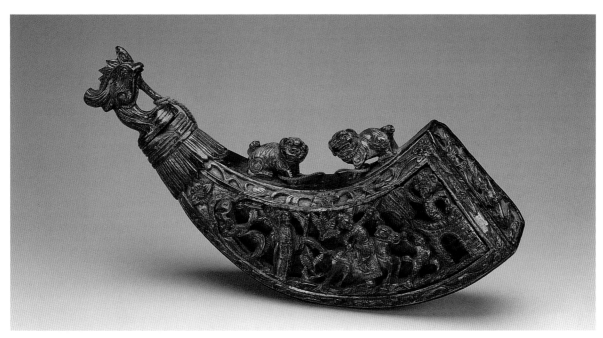

漆金木刻藥筒 清代
L:32cm W:13cm
Gold Lacquered Wooden Medicine Box
QING DYNASTY

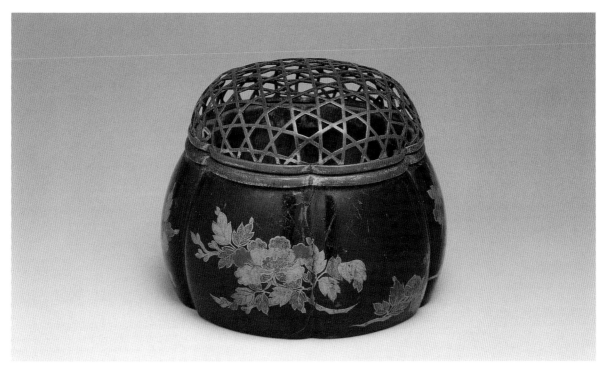

黑漆描金銅手爐 清代
W:8.2cm H:10.5cm
Gold Brushed Black Lacquered Bronze Hand Warmer
QING DYNASTY

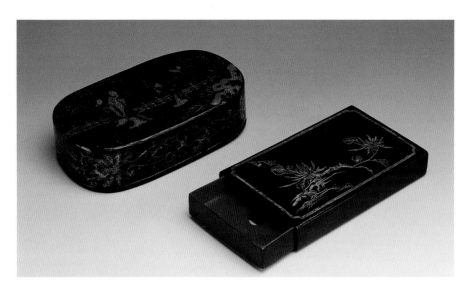

黑漆描金小盒 二個 清代
(左)L:14.3cm W:8.3cm H:3.7cm
Two Small Gold Brushed Black Lacquer Boxes
QING DYNASTY

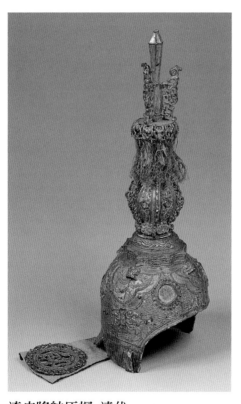 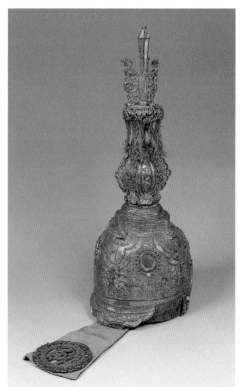

漆皮將帥盔帽 清代
H:48cm D:18cm
Lacquerd Helmet
QING DYNASTY

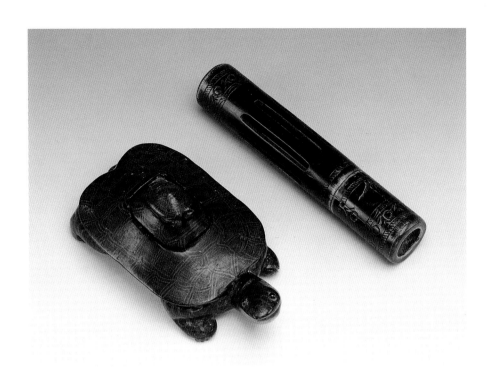

(左)黑漆描金龜型盒　(右)黑漆蟋蟀罐　清代

L:15cm　W:8cm　H:5.3cm

(Left) Turtle-Shaped Black Lacquered Box

(Right) Black-Lacquered Cricket Jar

QING DYNASTY

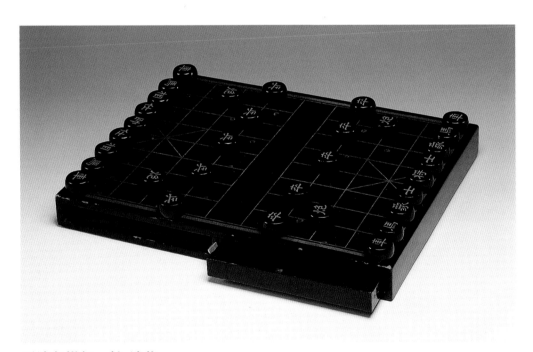

黑漆象棋盤一付　清代

L:32.2cm　W:25.7cm　H:3.2cm

Black Lacquered Chessboard

QING DYNASTY

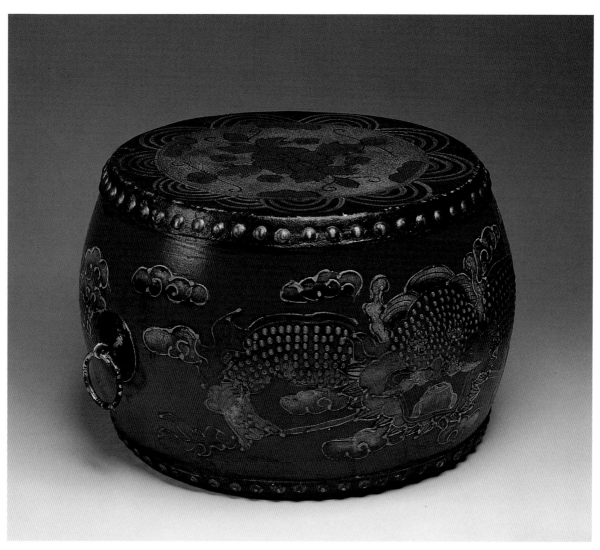

紅漆彩繪雙獅皮鼓　清代

H:17.5cm　D:27.5cm

Painted Red Lacquered Leather Drum with Two Lions Decoration

QING DYNASTY

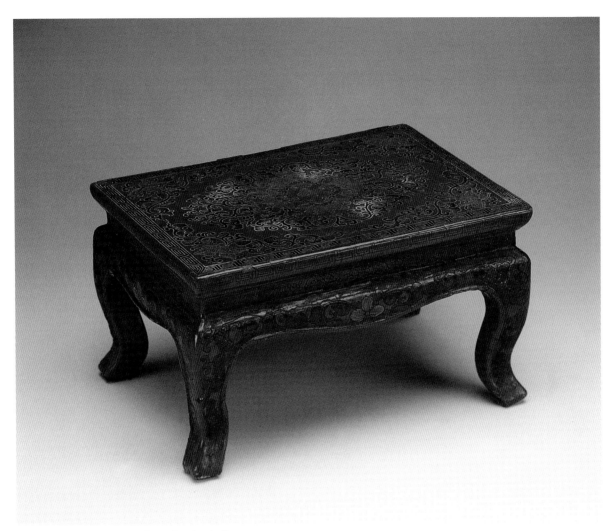

紅漆彩繪束腰小几　大明萬曆　清代

L:18cm　W:13cm　H:10.5cm

Finely Painted Small Cinnabar Lacquered Table

QING DYNASTY

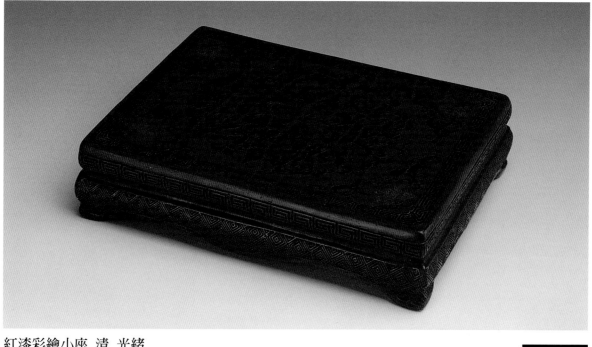

紅漆彩繪小座　清　光緒
L:15.7 cm W:11.5cm H:3.7cm
Finely Painted Cinnabar Lacquered Stand
Guangxu QING DYNASTY

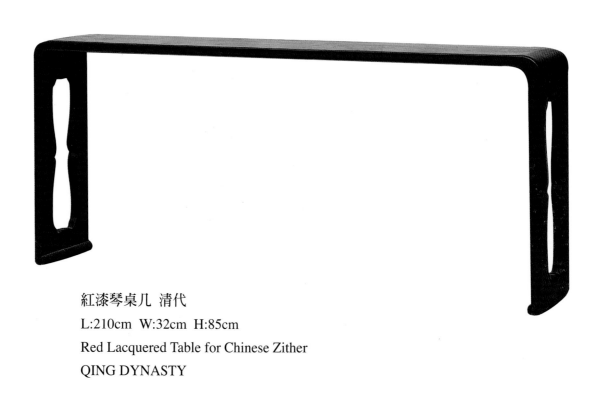

紅漆琴桌几　清代
L:210cm W:32cm H:85cm
Red Lacquered Table for Chinese Zither
QING DYNASTY

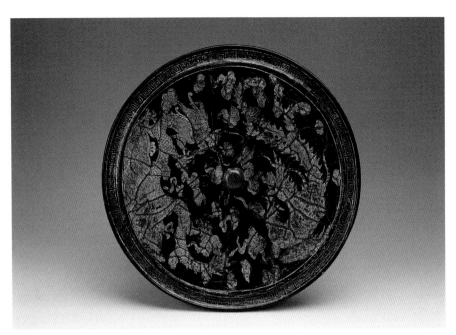

黑漆描金龍鳳紋銅鏡 清代
D:22cm
Gold Brushed Black Lacquered Bronze Mirror with Dragon and Phoenix Design
QING DYNASTY

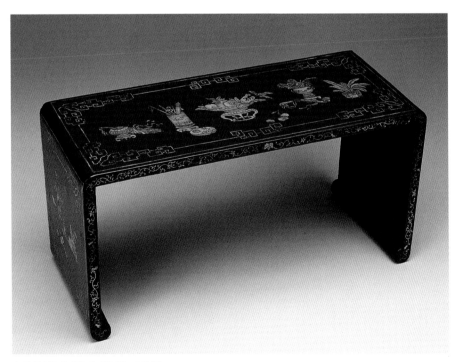

紅漆描金博古琴几 清代
L:60.5cm W:25.5cm H:30cm
Gold Brushed Red Lacquered Chinese Zither Table
QING DYNASTY

黑漆描金長方花器　清代

W:11.6cm　H:30.2cm

Gold Brushed Rectangle Black Lacquered Vase

QING DYNASTY

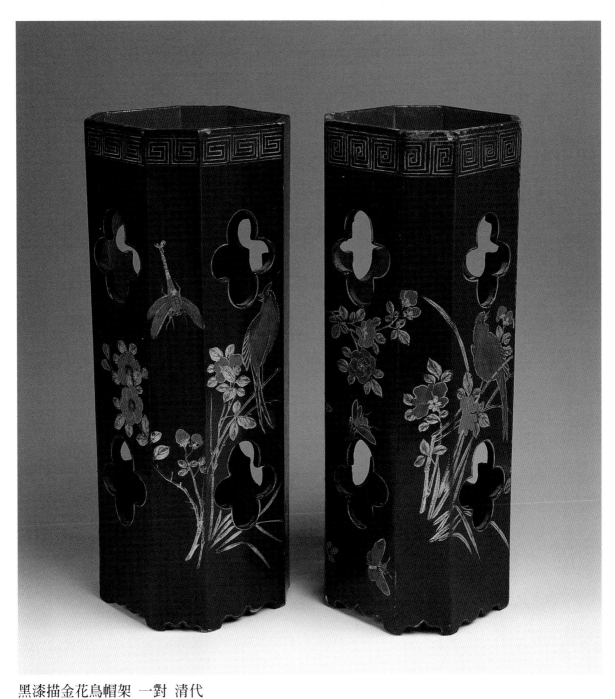

黑漆描金花鳥帽架 一對 清代

L:10.9cm W:10.7cm H:30.3cm

A Pair of Gold Brushed Black Lacquered Hat Stand with Flowers and Birds

QING DYNASTY

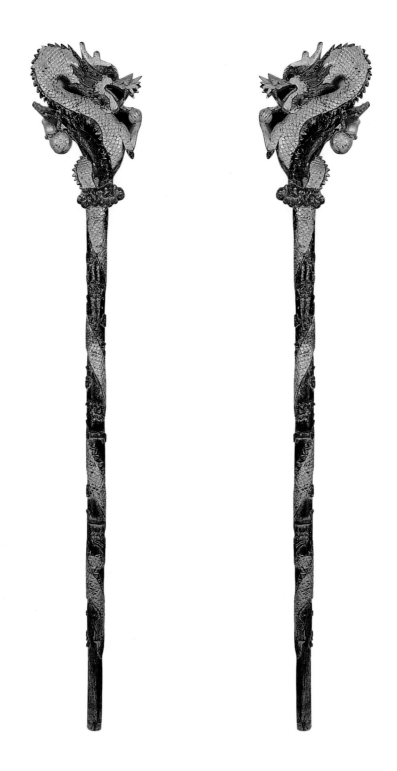

紅黑漆刻龍拐杖 清代

L:162cm

Red and Black Lacquered Cane of Dragon Decoration

QING DYNASTY

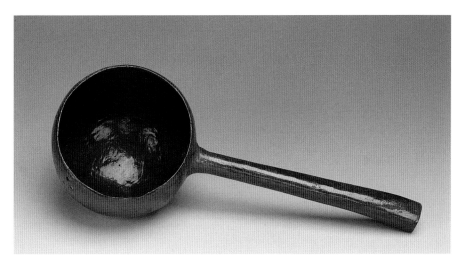

紅漆水瓢 清代
L:25cm W:9.5cm
Red Lacquered Ladle
QING DYNASTY

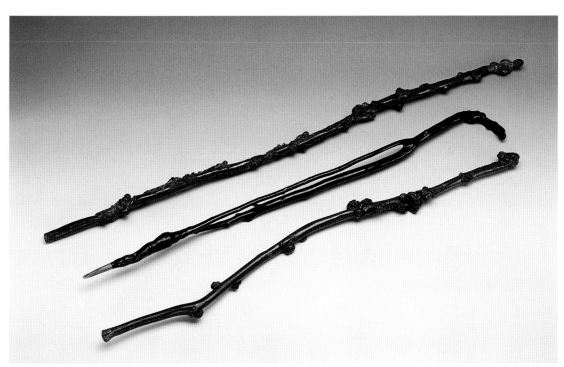

紅黑漆手杖 三支 清代
L:127cm
Three Red and Black Lacquered Canes
QING DYNASTY

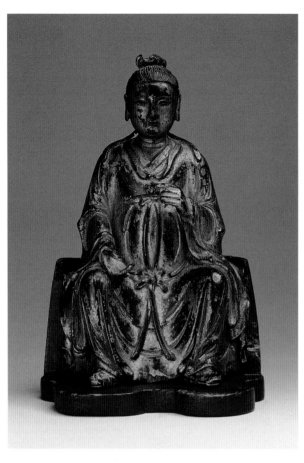

漆金武觀音　清代
"康熙三十五年七月二十五日丁氏宗祠存"
W:9.0cm　H:13.4cm
Gold Lacquered Statue of Kuan-yin Marked
" Kangxi "
Kangxi　QING DYNASTY

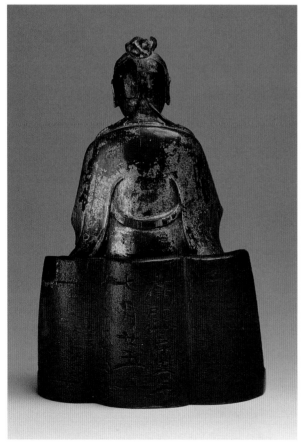

288

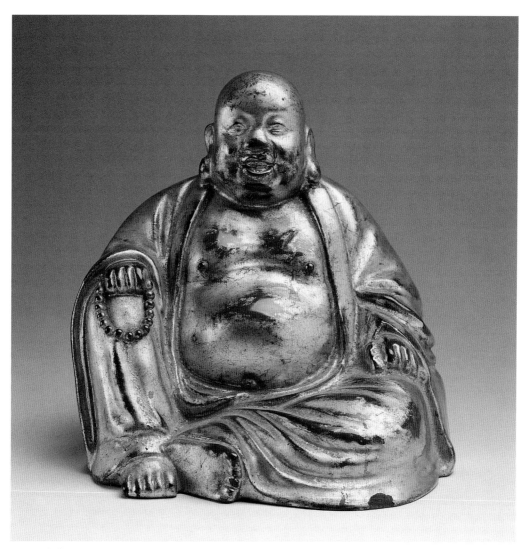

脱胎漆金彌勒 清末

W:14cm H:13.5cm

Gold Lacquered Maitreya Buddha Statue

QING DYNASTY

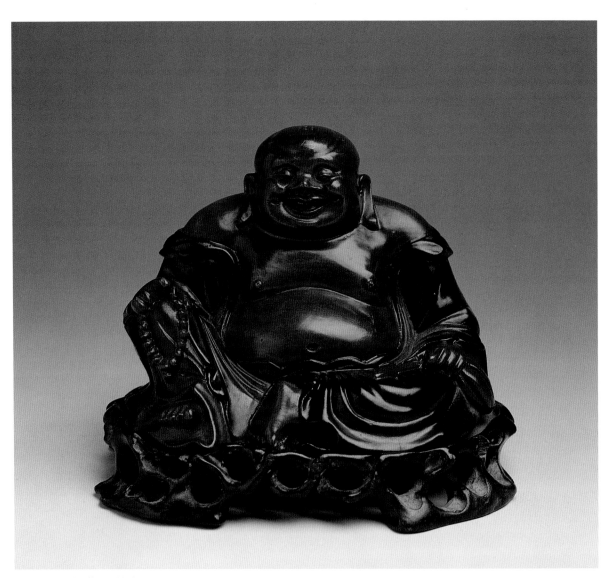

脫胎漆彌勒像 民國

L:13.2cm W:10.8cm

Lacquered Maitreya Buddha Statue

REPUBLICAN

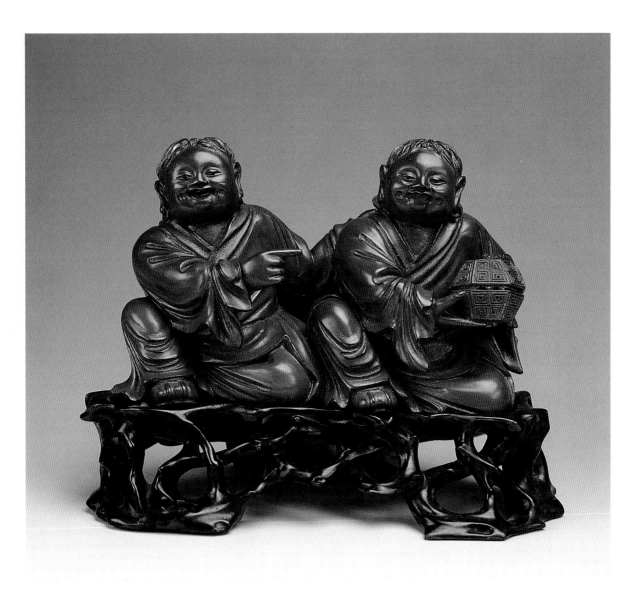

脱胎褐漆合何二仙 清末

W:11.7cm H:15.5cm

Brown Lacquered Statue of Two Saints

QING DYNASTY

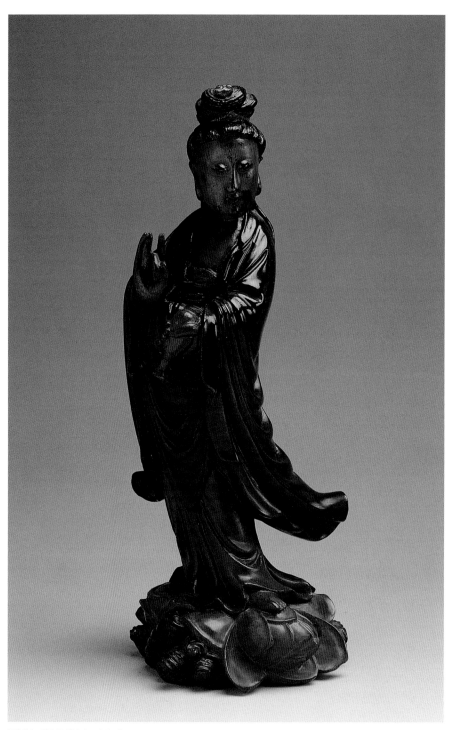

脱胎彩漆觀音　清末

W:9cm H:19.5cm

Painted Lacquer Statue of Kuan-yin

QING DYNASTY

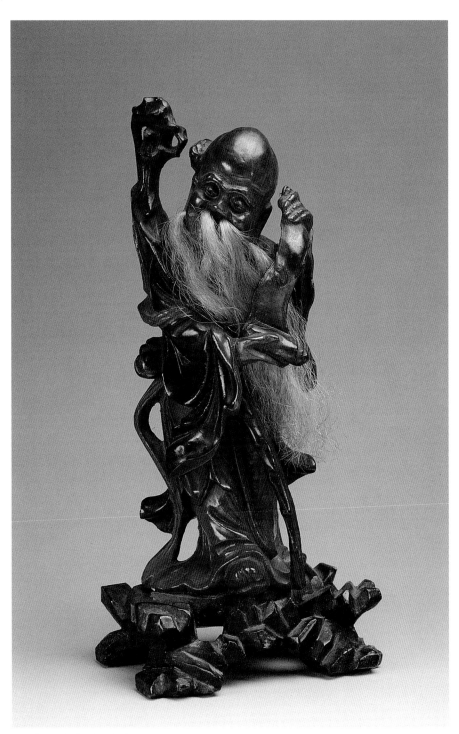

脫胎彩漆壽翁 清末

W:10.3cm H:22.2cm

Painted Lacquer Statue of God of Longivity

QING DYNASTY

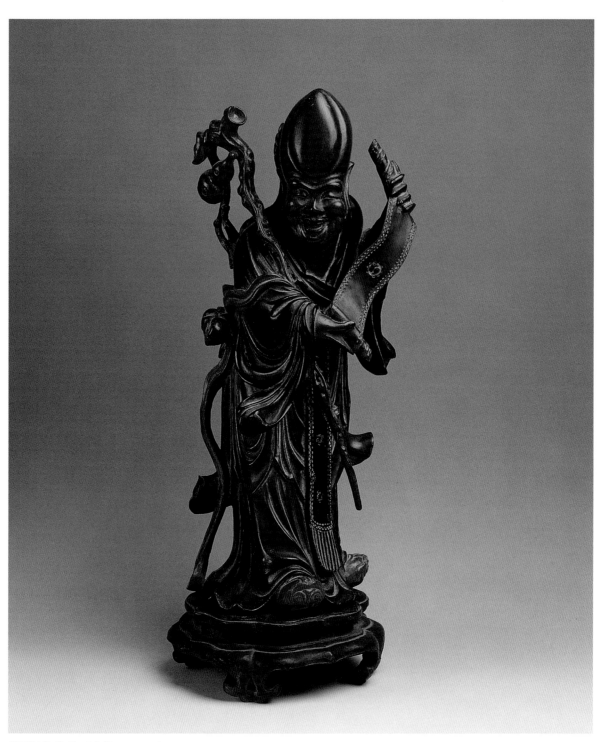

脫胎漆壽翁　清代

W:17cm　H:44cm

Lacquered Statue of A God of Longivity

QING DYNASTY

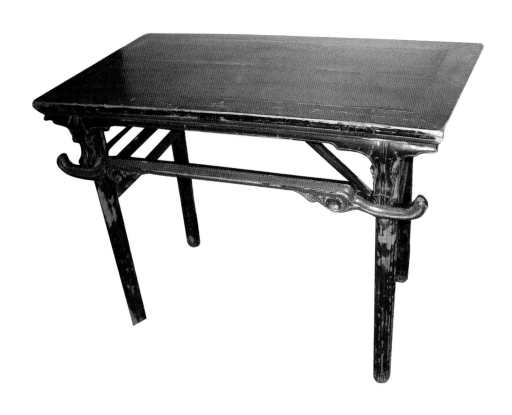

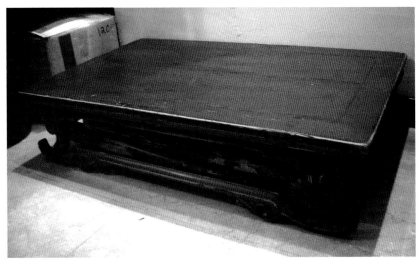

黑紅漆折疊木桌 清代
L:100cm W:65cm H:90cm
Red and Black Lacquered Folding Table
QING DYNASTY

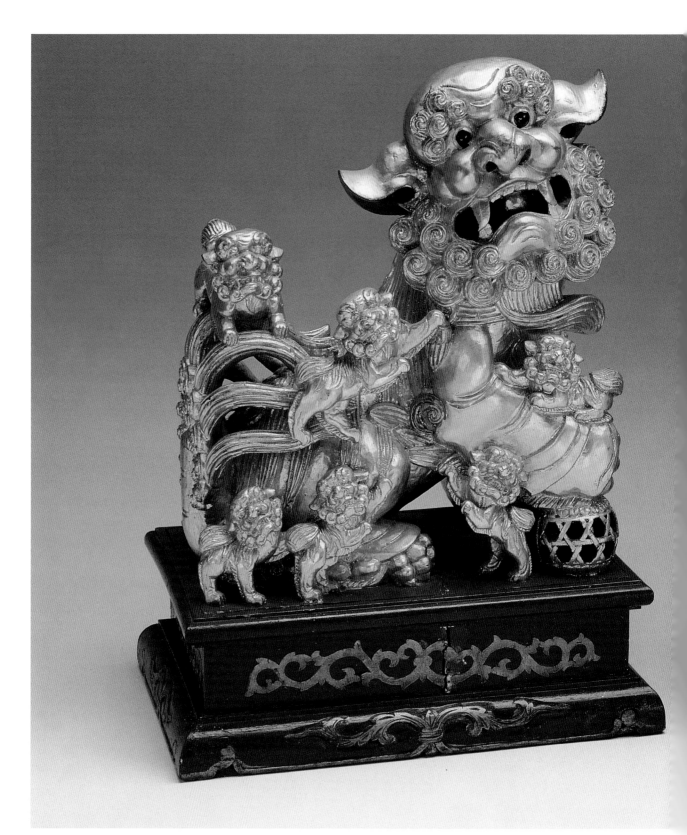

漆金木雕子孫滿堂獅 一對 清末

L:30.5cm W:22.5cm H:39.5cm

A Pair of Gold Lacquered Wooden Lions

QING DYNASTY

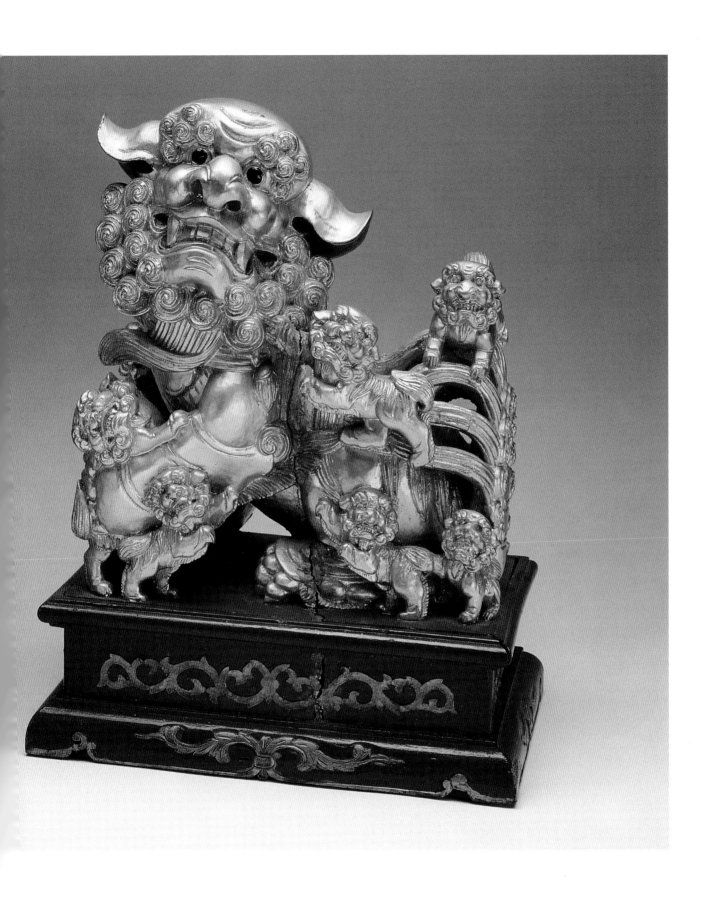

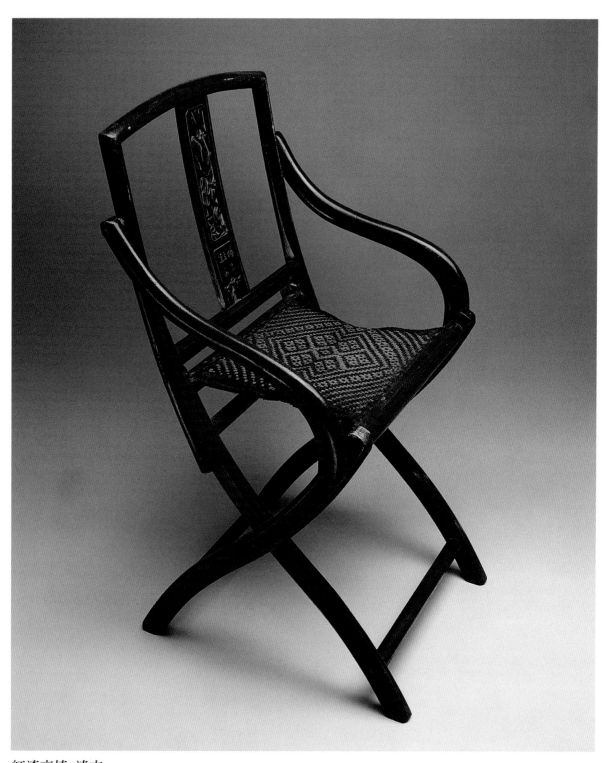

紅漆交椅　清末

L:52cm　W:53cm　H:87cm

Red Lacquered Folding Chair

QING DYNASTY

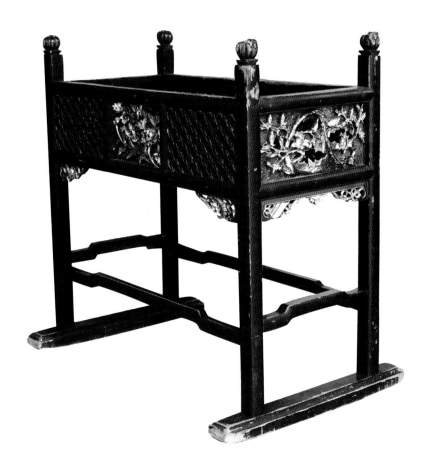

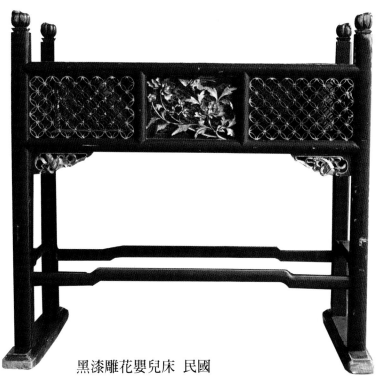

黑漆雕花嬰兒床 民國
L:102cm　W:65cm　H:96cm
Carved Black Lacquered Baby Crib of Flowers
REPUBLICAN

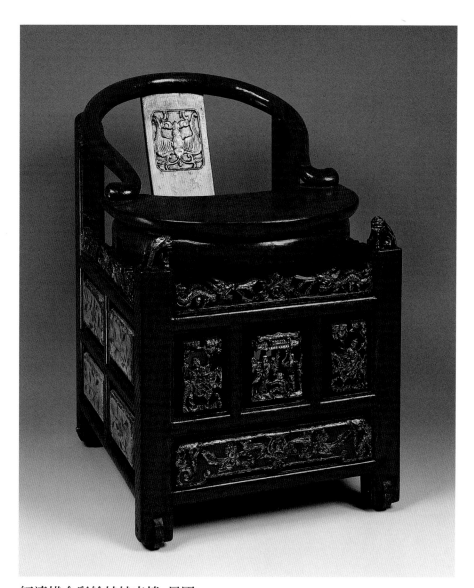

紅漆描金彩繪娃娃車椅 民國

L:52cm W:39.5cm H:62cm

Carved Gold Brushed Cinnabar Lacquered Baby Chair

REPUBLICAN

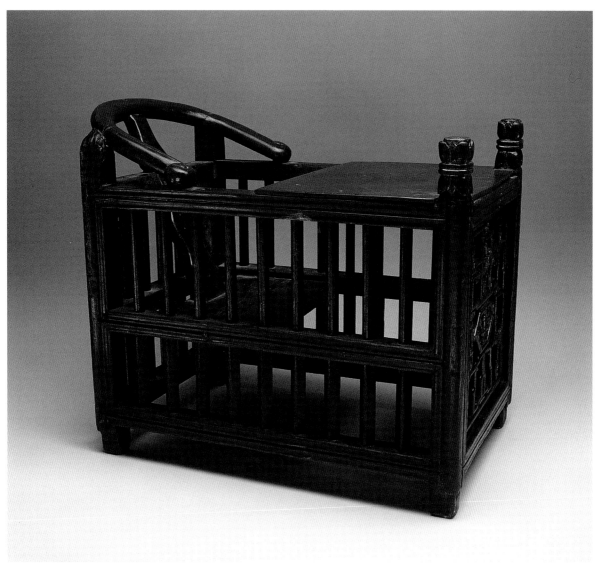

黑漆嬰兒椅　清末
L:61.2cm　W:37cm　H:51cm
Black Lacquered Baby Chair
QING DYNASTY

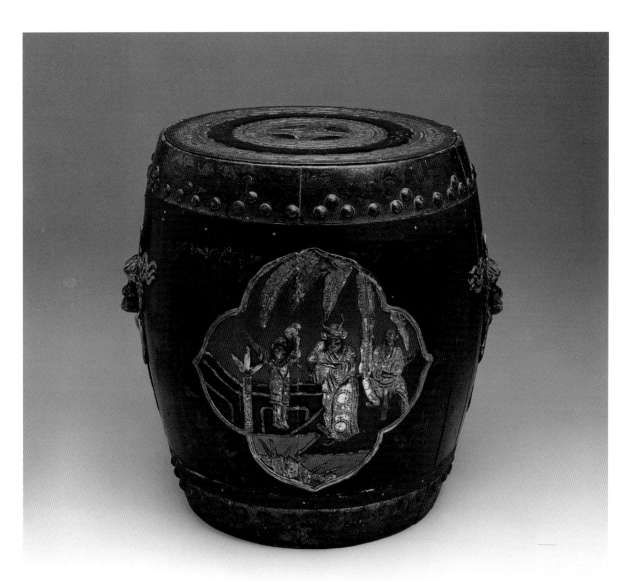

黑漆描金人物鼓形櫈 清代

H:41cm D:41cm

Gold Brushed Black Lacquered Stool with Figures

QING DYNASTY

紅、黑漆描金木魚 民國

L:25cm　W:28cm

Gold Brushed Red and Black Lacquered　Woodblock

REPUBLICAN

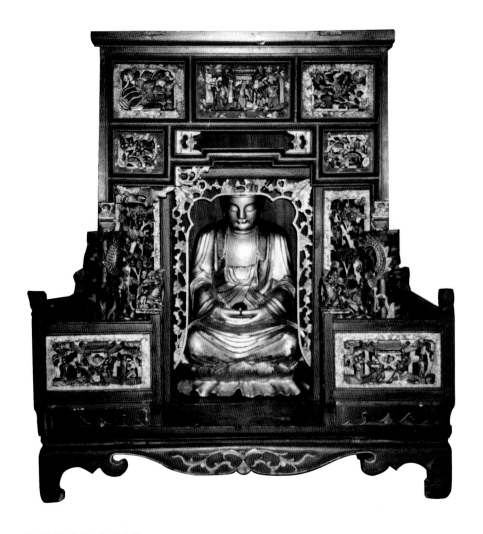

紅漆描金佛龕 清代

L:75cm　W:50cm　H:83cm

Gold Brushed Red Lacquer Reliquary

QING DYNASTY

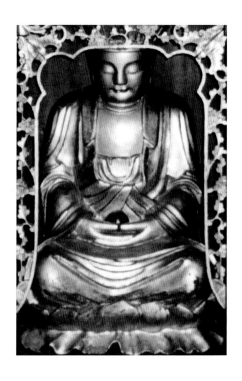

漆彩繪斗拱大
L:39cm W:49c
A Pair of Paint
QING DYNAS

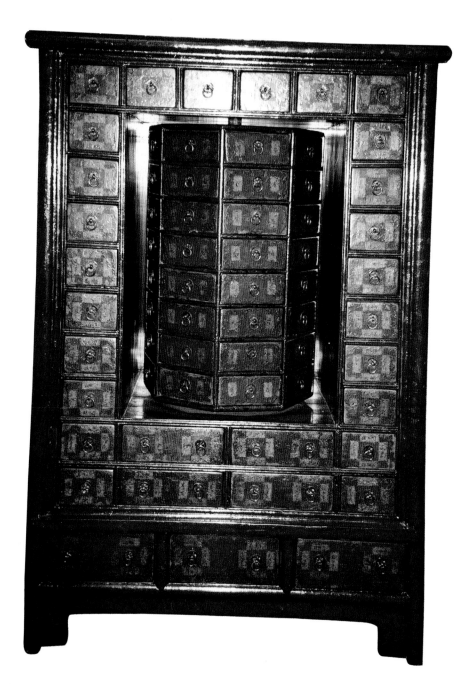

朱漆葯櫃　清代
L:94cm　W:60cm　H:145cm
Cinnabar Lacquered Medicine Cabinet
QING DYNASTY

漆彩繪門
L:49cm
A Pair of
QING D

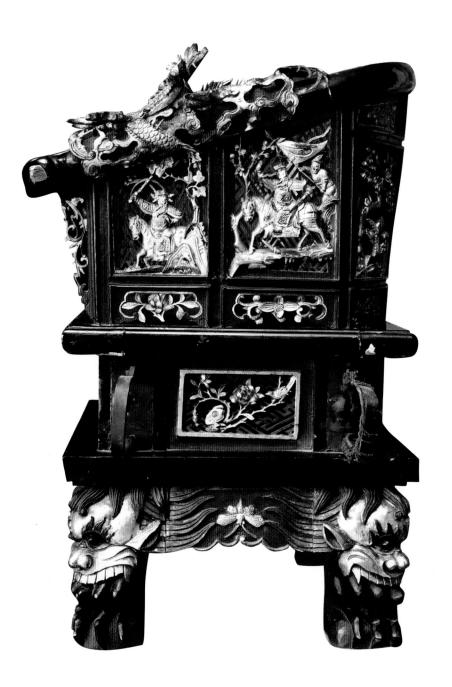

紅黑漆描金神轎　清末
L:92cm　W:75.5cm　H:52.5cm
Gold Brushed Red and Black Lacquered Sacramentary Sedan Chair
QING DYNASTY

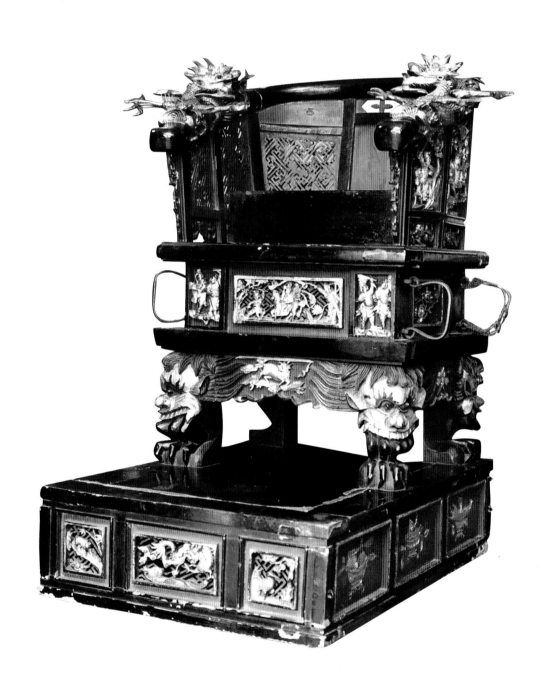

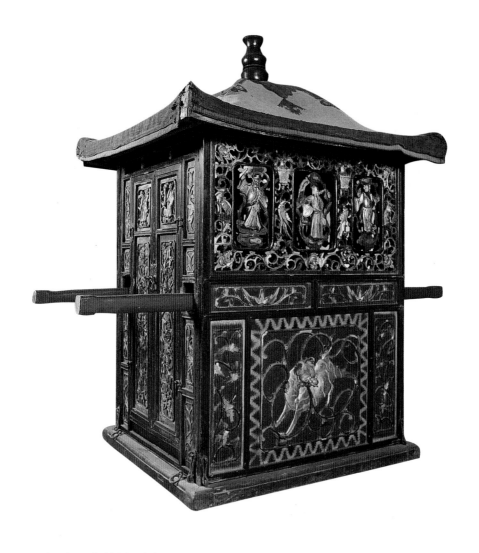

紅漆描金花轎 清代
L:120cm W:104cm H:167cm
Gold Brushed Red Lacquered Sedan Chair
QING DYNASTY

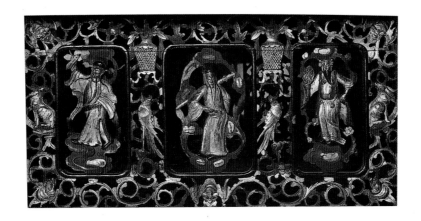

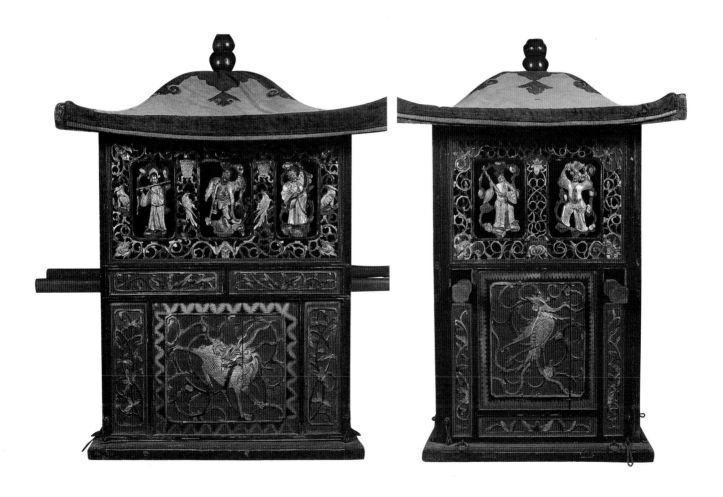

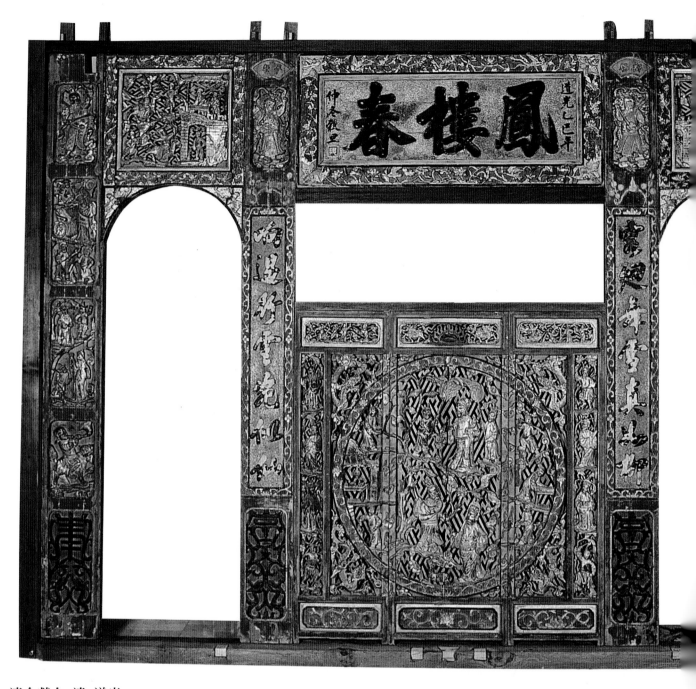

漆金戲台　清　道光

W:393cm　H:273cm

Gold Lacquered Theatrical Stage for Performance

Daoguang　QING DYNASTY

道光乙巳年戲台

　　戲台爲戲劇表演場所，底層砌平台或架空可通行人，
一般爲方形台面，台上正面設二門與後台相通，左爲上場
門，俗稱"出將"。右爲下場門，俗稱"入相"。

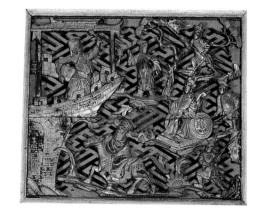

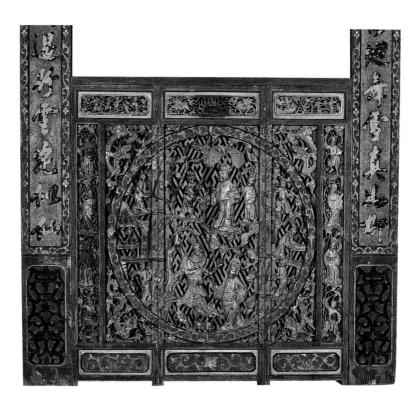

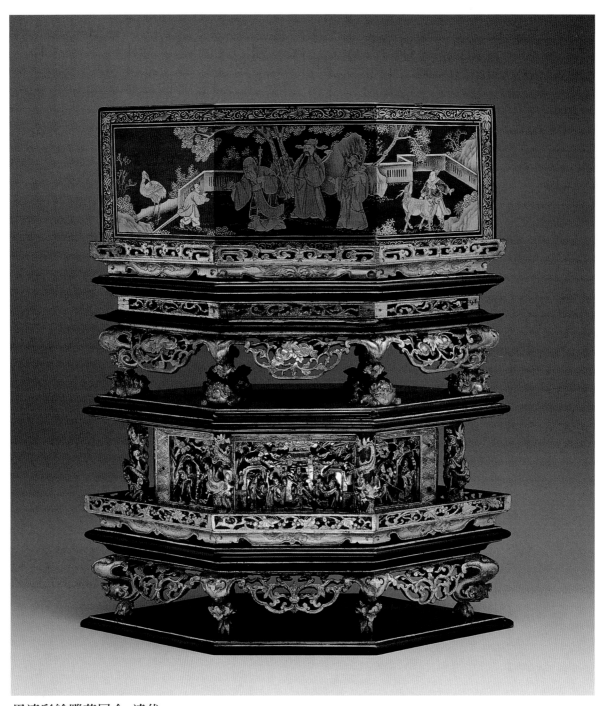

黑漆彩繪雕花層盒 清代

L:46.2cm　W:18.5cm　H:57.5cm

Painted Black Lacquered Layer Box and Stand with Carved Flowers

QING DYNASTY

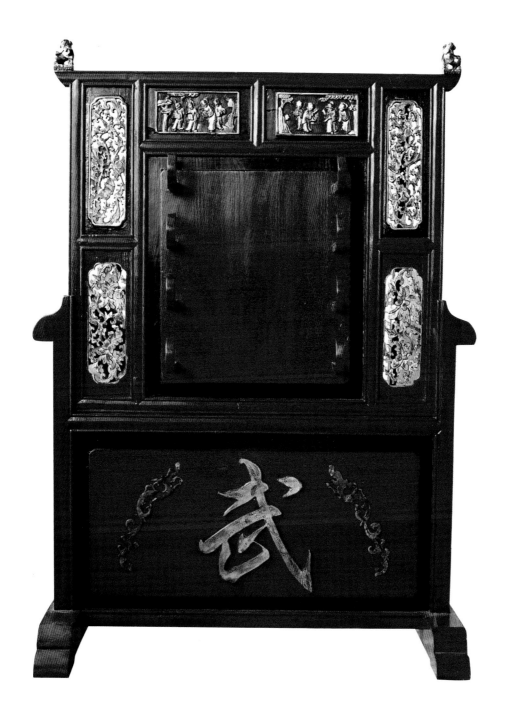

紅漆劍架 清末

L:102.5cm　W:50cm　H:146cm

Red Lacquered Sword Rack

QING DYNASTY

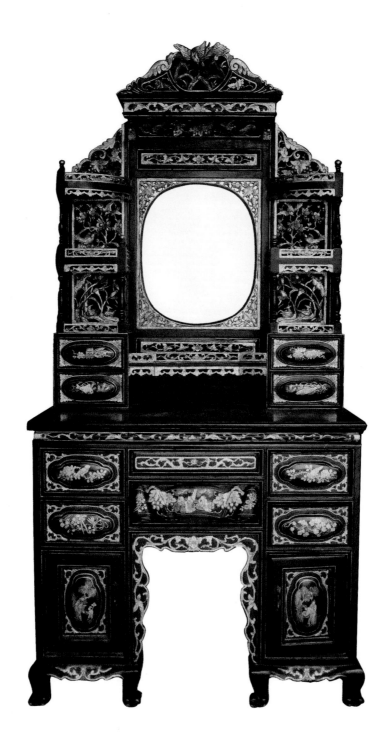

黑漆描金梳粧櫃　清代

L:110cm　W:60cm　H:210cm

Gold Brushed Black Lacquered Table Cabinet

QING DYNASTY

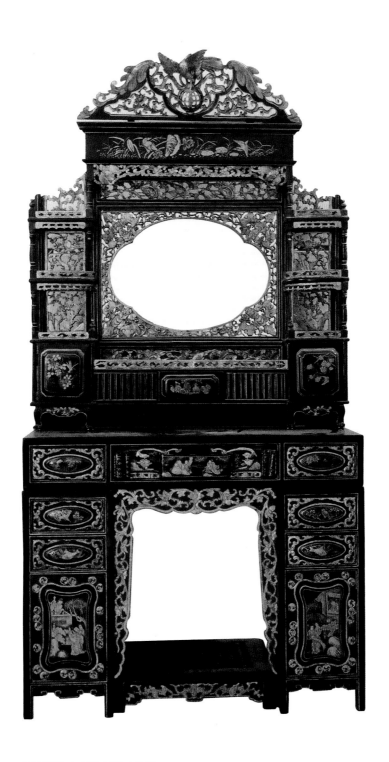

黑漆描金梳粧櫃　清代

L:126cm　W:60cm　H:196cm

Gold Brushed Black Lacquered Table Cabinet

QING DYNASTY

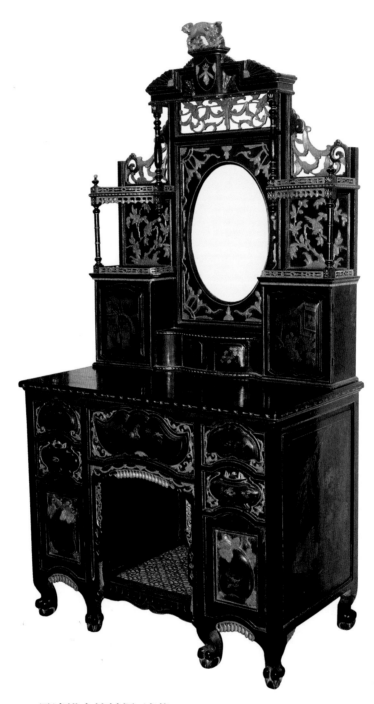

黑漆描金梳粧櫃　清代

L:130cm　W:60cm　H:191cm

Gold Brushed Black Lacquered Table Cabinet

QING DYNASTY

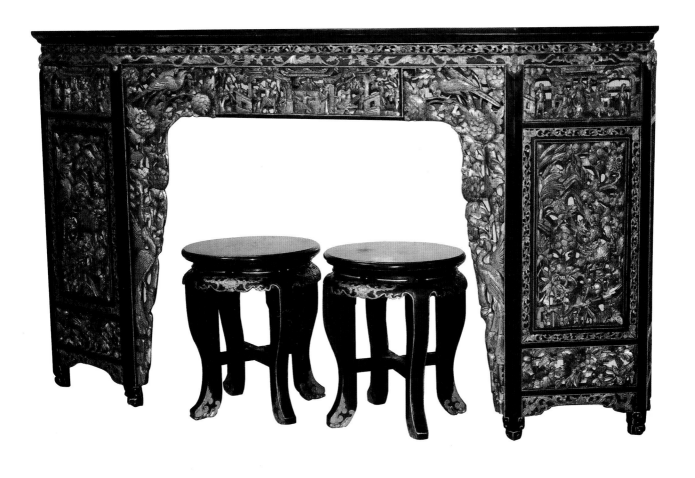

黑漆描金佛桌　清代

L:190cm W:40cm H:150cm

Gold Brushed Black Lacquered Table for Holy Offering

QING DYNASTY

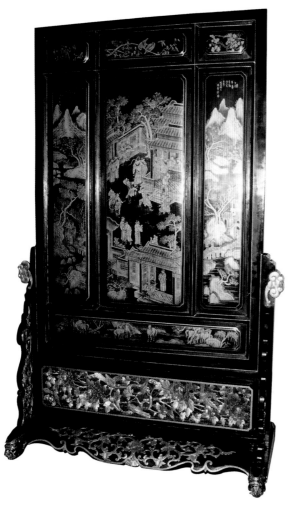

黑漆描金山水人物屏風　清代
W:146cm　H:196cm
Gold Brushed Black Lacquered Screen with
Figures and Scenery
QING DYNASTY

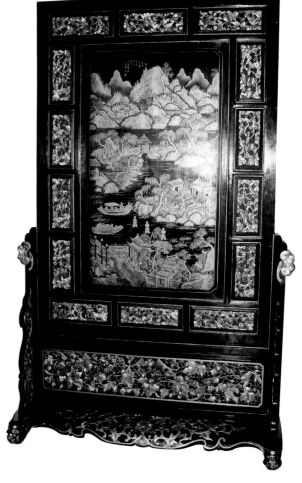

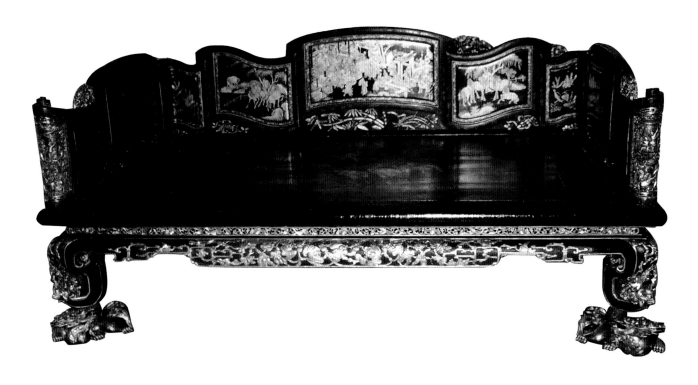

黑漆描金羅漢床　清代

L:190cm　W:130cm　H:110cm

Gold Brushed Black Lacquered Lohan Bed

QING DYNASTY

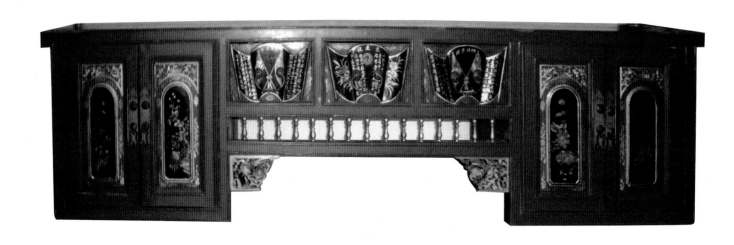

紅漆描金"國父紀念櫃" 民國

L:176cm W:42cm H:60cm

Gold Brushed Red Lacquered Cabinet in Memorial of Dr. Sun Yat-sen

REPUBLICAN

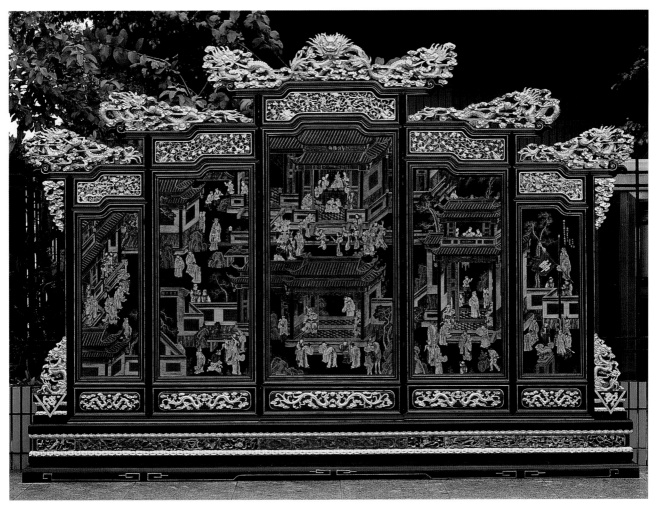

黑漆描金人物九龍大屏風 清代

W:372cm H:210cm

Gold Brushed Black Lacquered Screen with Nine Dragons and Figures

QING DYNASTY

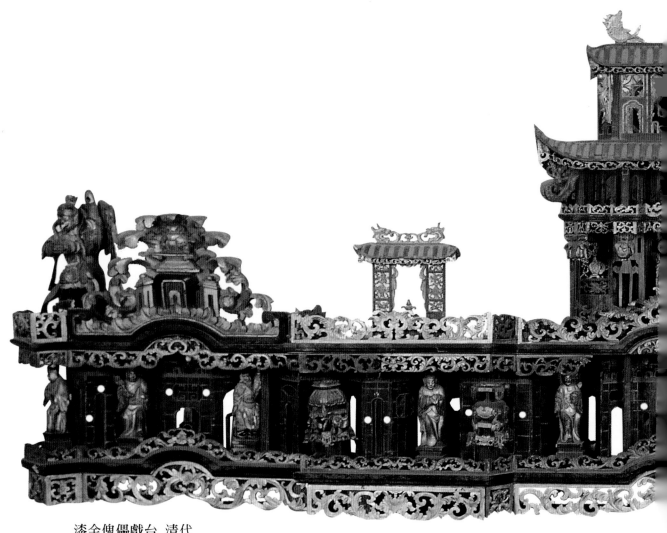

漆金傀儡戲台 清代

L:327cm W:30cm H:119cm

Gold Lacquered Theatrical Stage for Peppet Show

QING DYNASTY

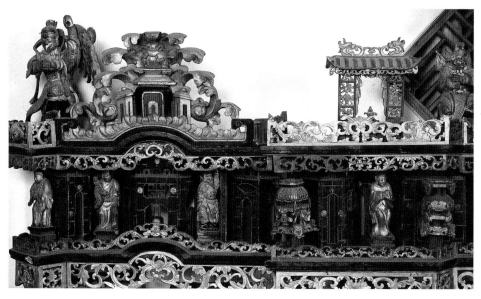

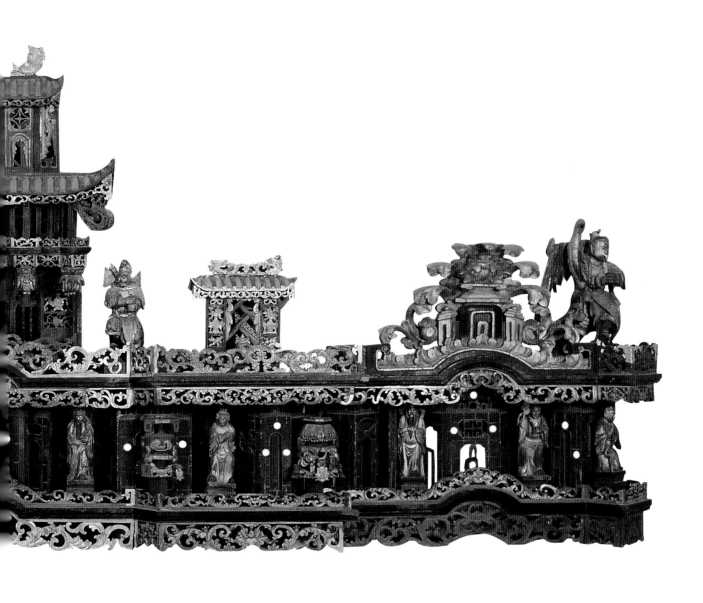

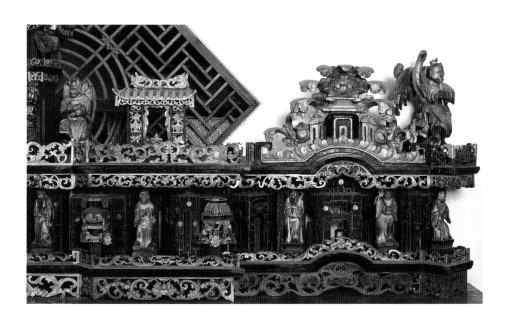

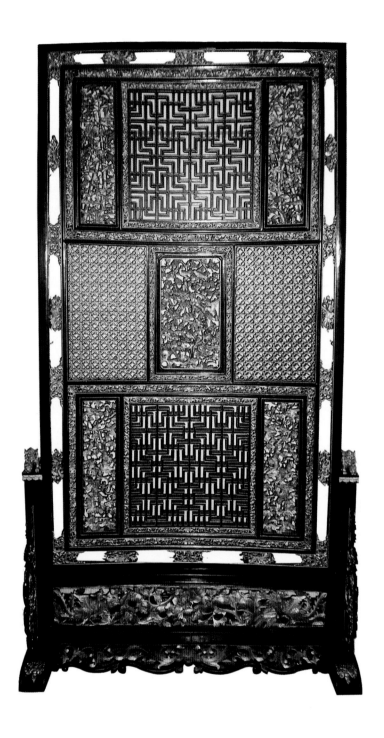

黑漆描金鏤空屏風　清代
W:148cm　H:210cm
Finely Carved Gold Brushed Black Lacquered Screen with Open Work
QING DYNASTY

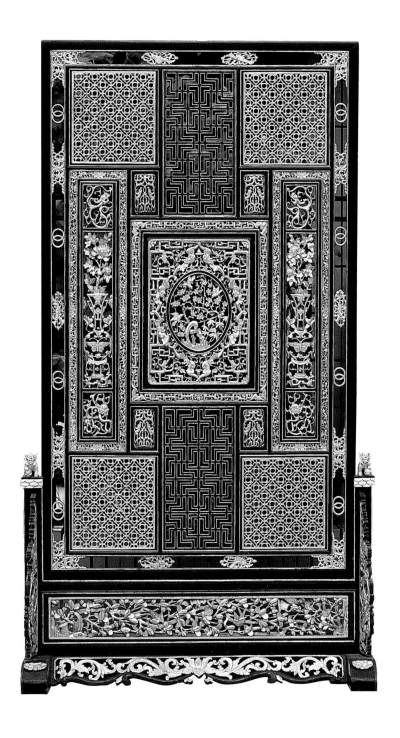

黑漆描金鏤空屏風　清代

W:131cm　H:233cm

Finely Carved Gold Brushed Black Screen Finely Carved with Open Work

QING DYNASTY

國家圖書館出版品預行編目資料

髹飾風華——王度歷代漆器珍藏冊
Emerging Images : The Art of Lacquer Ware
The Wellington Wang Collection / 王度著
臺北市：國立國父紀念館．民94
　面：公分

ISBN 986-00-2163-5 (精裝)

1.漆器　中國

796.94　　　　　　　94017116

髹飾風華－王度歷代漆器珍藏冊

Emerging Images : The Art of Lacquer Ware－The Wellington Wang Collection

發 行 人：張瑞濱	Published by	Chang Jui-pin
出 版 者：國立國父紀念館	Commissioner	National Dr. Sun Yat-sen Memorial Hall
台北市仁愛路四段505號		No.505, Sec.4, Ren-ai Rd., Taipei(110)
TEL：886-2-27588008轉542		TEL：886-2-27588008 ext.542
FAX：886-2-87801082		FAX：886-2-87801082
http：//www.yatsen.gov.tw		http：//www.yatsen.gov.tw
著 作 人：王度	Copyright Owner	Wellington Wang
主　　編：曾一士	Chief Editor	Tseng I-shi
執行編輯：梁竹生　尹德月	Executive Editor	Liang Chu-sheng　Yin Te-yueh
美術設計：張承宗	Art Design	Chang Chen-chung
編輯顧問：陳慶隆　王一羚	Consultant	Alan Chen　Alexandra Wang
攝　　影：于志暉	Photographer	Yu Zhi-hui
英文翻譯：邱鼎晏	Translator	Chiu Ting-yen
審　　稿：孫素琴	Proofreader	Jessie Wang
印　　刷：士鳳藝術設計印刷有限公司	Printer	Show-printing Art Company
出版日期：西元2005年9月	First Published	September 2005
定　　價：新台幣2800元	Price	NT$2800
經 銷 處：立時文化事業有限公司		
電話：02-23451281		
傳眞：02-23451282		

統一編號：1009402704　　　　　　　GPN　1009402704
ISBN　986-00-2163-5　(精裝)　　　　ISBN　986-00-2163-5

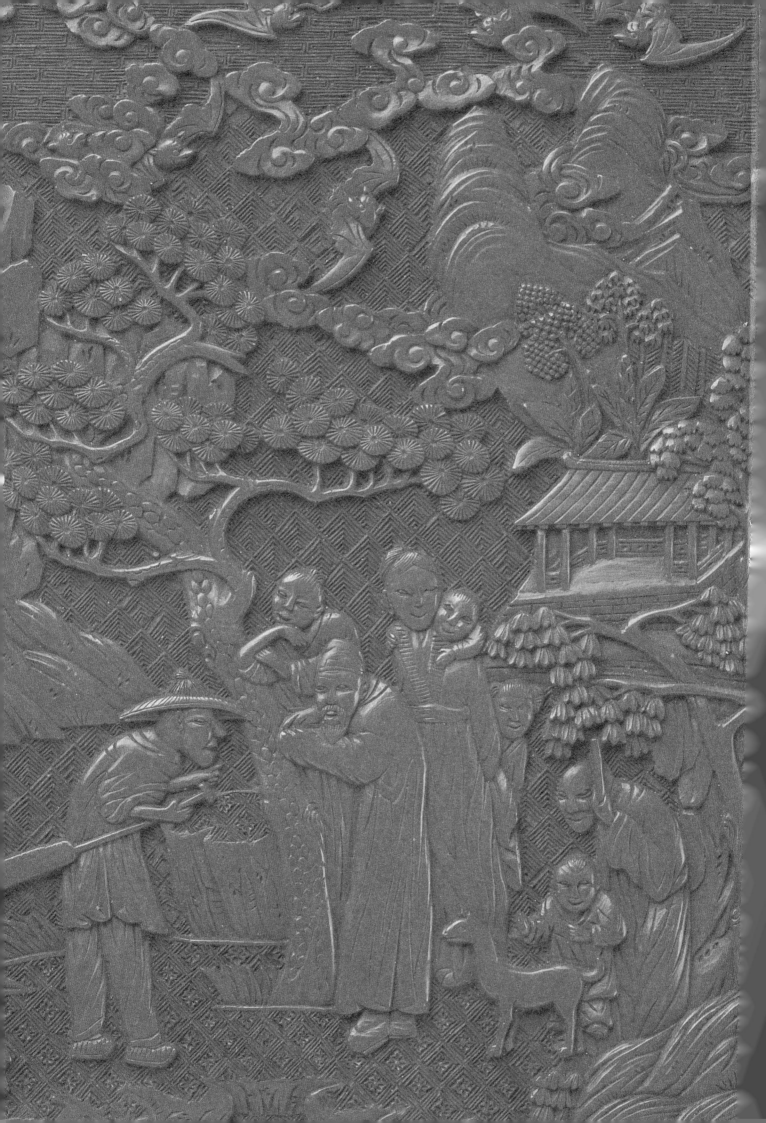